ルッケル瀬本阿矢
Aya LUCKEL-SEMOTO

シュルレアリスムの受容と変容

フランス・アメリカ・日本の比較文化研究

Reception and
Transformation of
Surrealism

文理閣

目　　次

凡例 ……………………………………………………………………… vi

序章 ……………………………………………………………………… 1

第1章　男性原理としてのシュルレアリスム ………………………… 11
　　　　―女性芸術家における受容と変容―

　1.「シュルレアリスト」とは誰か ………………………………… 12

　2. 男性シュルレアリストの描く女性の理想像 ………………… 18

　　①　ファム・アンファン ……………………………………… 18

　　②　マン・レイとミューズ達 ………………………………… 22

　　③　サルヴァドール・ダリにとっての「対象存在」と「肉体存在」…… 26

　3. アナイス・ニンに見るシュルレアリスムの受容―イメージの転化―… 31

　　①　アナイス・ニンとシュルレアリスム …………………… 31

　　②　ニンの思想的背景 ………………………………………… 32

　　③　象徴としての「他者」 …………………………………… 38

　　④　自由な性への参画―「近親相姦の家」という家― …… 53

第2章　ヨーロッパ的原理としてのシュルレアリスム ……………… 63
　　　　―日本における受容と変容―

　1. 日本のシュルレアリスムへの関心の高まり ………………… 64

　2. イメージと言葉の剥離―瀧口修造と日本のシュルレアリスム―……… 66

　3. 瀧口修造とサルヴァドール・ダリとの関わり ……………… 70

　4.「真珠論」をめぐって ………………………………………… 74

　　①　タイトルと副題 …………………………………………… 74

②　真珠のイメージ …………………………………………… 77

③　読者への影響 …………………………………………… 81

④　瀧口の翻訳観 …………………………………………… 84

5.　『異説・近代藝術論』と *Les Cocus du vieil art moderne* …………… 85

①　*Les Cocus du vieil art moderne* について ………………… 85

②　『異説・近代藝術論』におけるダリの主張と瀧口の翻訳 ………… 86

③　翻訳の背景 ……………………………………………… 96

6.　ナルシスの変貌について―変貌、死、復活― …………… 100

①　*La Métamorphose de Narcisse* の紹介 …………………… 100

②　翻訳による内容の変更 ………………………………… 106

③　「理想自我」の誕生 …………………………………… 113

④　「卵のエチュード」との対比 ………………………… 116

⑤　前衛芸術の潮流の形成 ………………………………… 118

⑥　シュルレアリスムという「モード」 ………………… 120

第3章　シュルレアリスムと日本の女性芸術家 ………………… 123

1.　シュルレアリスムと日本の女性芸術家との関係 ………… 124

2.　日本における女性詩人の境遇 ……………………………… 127

3.　上田静栄の詩作について ………………………………… 130

①　上田静栄の詩の位置づけ ……………………………… 130

②　『海に投げた花』に見る同じ語の反復 ……………… 133

③　日本の詩人によるフランス語の詩の翻訳と形式の受容 ……… 139

④　上田の女性観 …………………………………………… 140

⑤　女の役割―上田とニン― …………………………… 143

4.　左川ちかとダリの作品との接点に関する考察 …………… 150

①　左川ちかと余市町 ……………………………………… 150

②　左川の詩 ………………………………………………… 152

③　「暗い夏」と《アンダルシアの犬》 ………………… 162

結　論 ……………………………………………………………… 171

謝　辞 ……………………………………………………………… 175

参考文献 …………………………………………………………… 177

資　料 ……………………………………………………………… 191

索　引 ……………………………………………………………… 197

凡　例

- ❏　本文中の翻訳は、原則として全て筆者訳であり、必要と思われる場合には、言語を併記した。既に邦訳の出ているものは参考にした。

- ❏　原文中の下線の強調は、訳者によるものである。原文および訳文の中の［　］は、訳者による補足説明を示す。

- ❏　人名、地名、作品名などの固有名詞については、日本語で広く用いられているものは、慣用に従って一般に流布した表記を用いる。一般的でない固有名詞については、発音どおりのカタカナ表記で示す。また、人名の敬称は省略させていただく。

- ❏　著書名や雑誌名は『　』で、絵画、彫刻、映画、演劇などの作品名は≪　≫で、詩の題名は「　」で表す。また、外国の出版物であることを明示するためにアルファベット表記が必要な著書名は斜体で記載する。

- ❏　脚注や参考文献では、外国語の書籍の場合、英語以外の言語であっても原則として英語の表記方法に統一する。

序　章

　本書は、英米文学、フランス文学、20世紀後半、日本文学、さらに芸術学の垣根を超えた、領域横断的比較文化研究である。第一次世界大戦（1914-1918）後の混沌とした時代に生まれたシュルレアリスムは、ダダイスムの流れをくみながら、ダダの破壊的な性格を否定して建設的方向に転じた文学及び美術の革新運動である。シュルレアリスムが始まったのは、フランス文学者であると同時に詩人でもあるアンドレ・ブルトン（André Breton, 1896-1966）が「自動記述」（écriture automatique）を行い始めた1919年であった。「自動記述」とは、フロイト派の精神分析から生み出された「無意識の直接的書き取り」であり、意識下に眠っているイメージを再活性化させるための手段として、特にブルトンとフィリップ・スーポー（Philippe Soupault, 1897-1990）が『磁場』（Les Champs Magnétiques, 1919）を執筆する際に用いた技法である[1]。そして、1924年に『シュルレアリスム宣言』（Manifeste du surréalisme）が出版され、シュルレアリスムが公式に開始された。すでにフォーヴィスム、キュビスム、抽象絵画など革命的な潮流が芸術の中心地パリを席巻し、芸術家たちの生活と制作の場がセーヌ右岸のモンマルトルから左岸のモンパルナスへと移行しつつあった戦後まもなくのことである。

　ブルトンが1924年に『シュルレアリスム宣言』を出版した後、シュルレアリスムは、フランスのみならず、国境を越えて世界各国の芸術家を魅了し、

[1]　Automatic writing: 'Direct dictation of the unconscious mind', derived from Freudian associational techniques and used as a means towards a reinvigorated imagery, especially by André Breton and Phillippe Soupault for *Les Champs Magnétiques*（1919）. Gale, Matthew. *Dada & Surrealism*. London : Phaidon, 1997, p. 426.

多大な影響を与えた。この芸術活動は、文学から始まり、絵画や映画、写真、演劇、ファッション、そして広告の効果的な手段に派生していったという、芸術活動の中では稀な活動であると言える。興味深いことに、同じシュルレアリスムに影響を受けたにもかかわらず、文化的背景や歴史的背景が原因で、その受容及び発展が国によって異なるものであった。さらに、シュルレアリスムは男性の視点に基づく、いわば男性原理の芸術活動であるにもかかわらず、女性芸術家もこの芸術活動に影響を受けた。その中の一人で、この時代を生きた小説家であるアナイス・ニン（Anaïs Nin, 1903-1977）は、当時のすべての絵画や映画はシュルレアリスティックであり、シュルレアリスムは、彼女を含める当時の人々を取り巻いていた空気の一部のようなものであったと述べている[2]。その影響力は現代も衰えることなく、世界各国の現代芸術や、我々が日常頻繁に目にする広告などの中に、今もなお息づいている。

　日本も例外ではなく、第一次世界大戦と第二次世界大戦の狭間の混沌とした時代に生きた芸術家は、シュルレアリスムを大いに歓迎し、積極的に受け入れたが、軍事政権下で表現の自由を奪われていた彼らは、シュルレアリスムの概念ではなく、特にこの芸術運動のイメージのみを自らの作品に享受した。しかしながら、シュルレアリスムは、あるひとつの重要な特徴を有していた。それは、この芸術活動が詩の創作から始まった芸術運動であるという点である。象徴主義やロマン主義とも共通するこの事実は、この運動もまた、言葉とは不可分な関係にあることを意味する。シュルレアリスムはフランスで興ったため、この芸術運動で利用された言語とはすなわちフランス語を始めとするヨーロッパの言語であり、その言語はヨーロッパの概念とは不可分であると考える。したがって、ヨーロッパ的原理とシュルレアリスムは不可分であると考えることができるのである。それでは、不可分であったはずのシュルレアリスム芸術における言葉とイメージが、なぜ可分になったのだろ

2)　[…] surrealism was a part of the very air we breathed. Everything was surrealistic—all the paintings we saw, all the films.

　　Nin, Anaïs. *A Woman Speaks*. Athens, Ohio, Swallow Press, 1976, p. 195.

うか。そして、ヨーロッパ的原理を内包するシュルレアリスムは、日本の芸術家を通して、どのように日本的な芸術活動へと変容していったのだろうか。このように、日本で独自に変容したシュルレアリスムは、研究対象として大変興味深く、フランスのポンピドゥー・センターでも紹介されているほど、世界の主要なシュルレアリスム運動のひとつとして高く評価されている。また、現在までの日本のシュルレアリスムに関する研究書として、ヴェラ・リンハルトヴァ（Věra Linhartová）の *Dada et surréalisme au Japon*（1987）、澤正宏と和田博文の『日本のシュールレアリスム』（1995）やジョン・クラーク（John Clark）の *Surrealism in Japan*（1997）、ミリヤム・サス（Miryam Sas）の *Fault Lines*（1999）、速水豊の『シュルレアリスム絵画と日本』（2009）、黒沢義輝の『日本のシュルレアリスムという思考野』（2016）、イェレナ・ストイコビッチ（Jelena Stojkovic）の *Surrealism and Photography in 1930s Japan : The Impossible Avant-Garde*（2020）などが挙げられる。大谷省吾の『激動期のアヴァンギャルド／シュルレアリスムと日本の絵画一九二八—一九五三』（2016）は、主に絵画やコラージュなどのシュルレアリスム美術の日本での受容と展開に着目した研究書であるが、本書のように、ヨーロッパ的原理を内包するシュルレアリスムが、いかにして日本独自の芸術運動になったかという点に関するテクストに着目した詳細な研究は、現時点ではあまり進んでいないと言える。

　また、ヨーロッパ的原理を内包するシュルレアリスムが日本的な芸術運動に変容した後、男性芸術家と同様に、日本の女性芸術家もこの芸術運動を自らの作品に享受した。ここで特に注目すべきは、日本の女性芸術家がシュルレアリスムを受容した経緯である。つまり、彼女達がこの芸術活動を自らの作品に取り入れる際、ヨーロッパ的原理を内包するシュルレアリスムは、日本の男性芸術家を通して日本的な活動に変容し、なおかつ、日本の男性芸術家に享受された男性原理であるこの芸術活動は、日本の女性芸術家を通してさらに変容したという点である。しかしながら、現時点において、日本で活躍した当時の女性芸術家についての研究は十分なされてはいない。そこで本書では、男性原理とヨーロッパ的原理を内包するシュルレアリスムが様々な

芸術家によって受容され、変容した経緯と結果を明らかにするため、次のような三段階からなる手続きを取っている。まずアメリカの女性文筆家のひとりであるアナイス・ニンの作品において男性原理を内包するシュルレアリスムがどのように女性的なものへ変容したかを検討する。次いでヨーロッパ的原理を内包するこの芸術活動がどのように日本の芸術家に受容されたかについて、瀧口修造（1903-1979）の活動を例に明確にする。最後に、戦前から戦後にかけてシュルレアリスムに関わった日本の女性詩人たちの作品に焦点を当て、彼女らがシュルレアリスムという芸術活動に魅了された理由とシュルレアリスムを受容した経緯について検討する。

　第1章では、まずシュルレアリスムが席巻していた時代の、欧米におけるシュルレアリスムと女性芸術家との関係について考察する。シュルレアリスムの本質は男性原理であり、男性シュルレアリストの描き出す女性像は、ファム・アンファンのようなある一つの特徴を持つ女性像、つまり自主性のない子供のような女性像であったにもかかわらず、多くの女性芸術家はこの芸術活動に魅了された。そこで、人一倍自由を求め、女性の地位や自主性を主張してきた女性芸術家が、男性原理を唱え続けたシュルレアリスムに影響された理由を詳しく検証する。女性芸術家によるシュルレアリスムの受容の傾向を分析する方法として、アメリカの重要な作家の一人であるアナイス・ニンの作品に焦点を当てる。

　フランスのヌイイで生まれたニンは、ブルトンやダリらシュルレアリスムの中心的存在であった多くの人物と交流し、シュルレアリスムに強く傾倒していた人物の一人である。この研究において、本来女性を神格化するという名目で実質的にはオブジェ化したシュルレアリスムの表現方法を、ニンがどのように取り入れ、自分の作品の中で表現していったかという点について詳しく分析する。そして、ニンと交流の深かったブルトンの作品に登場するイメージと比較し、それらのイメージがどのように利用されているか、また、ニンはシュルレアリストの考える女性像とは異なる考え方を持っていたにも関わらず、なぜ敢えてシュルレアリストたちが好んだイメージを利用したの

かについて明らかにしたい。世界的な芸術運動であるシュルレアリスムと、様々な文化圏の中で磨いたニン独自の感性が交錯して生まれた作品との比較研究を通して、男性原理としてのシュルレアリスムが女性芸術家によっていかに受容され、変容していったかを探る。

　第2章では、ヨーロッパ的原理としてのシュルレアリスムがどのように日本独自の芸術活動へと変容していったかについて考察するため、日本のシュルレアリスムを言及する上で欠かすことのできない人物である瀧口修造の仕事を取り上げる。瀧口は、ブルトンやダリなどフランスでシュルレアリストとして正式に署名した芸術家とも親交があり、日本のシュルレアリスムを形成したという点で、重要な人物である。瀧口研究として、彼とシュルレアリスムの創始者であるブルトンとの交流に関する研究は、『瀧口修造・ブルトンとの交通』（2000）などにおいてある程度進んでいるものの、瀧口とサルヴァドール・ダリ（Salvador Dalí, 1904-1989）の関係や、瀧口がどのようにダリを日本に紹介したかについての詳細な研究は、まだ多くはない。

　ダリは、戦前の日本では特に「ダリエスク」という言葉が流行ったように、日本の芸術家に多大な影響を及ぼした人物である。興味深いことに、「ダリエスク」という言葉が流行った当時の日本では、ダリの絵画や芸術論は、日本で出版された雑誌などの出版物を通してのみ知ることができたと言っても過言ではない。なぜならば、戦前にダリの写真や版画は数点来日したが、彼のまとまった作品を目にすることができるようになったのは戦後だったからである。それにもかかわらず、ダリの絵画を模倣する日本の芸術家が後を絶たなかったのは、瀧口の紹介でダリの活動が日本に知れ渡ったことが主な理由として挙げられる。つまり、瀧口がダリの名を日本で有名にしたといっても過言ではないのである。特に瀧口の翻訳は、画家にシュルレアリスムの表現形式を取り入れさせることとなった大きな要因の一つと言える。したがって、結果的に瀧口の翻訳が日本のシュルレアリスムを形成する上で大きな影響を与えたことから、彼の翻訳の功罪に関する研究は、日本のシュルレアリスム研究において重要であると考える。そこで本章では、瀧口の仕事である

ダリの著作の翻訳や出版物に掲載されたダリの絵画の紹介文と、ダリが記した原文とを比較検討しながら、瀧口の日本でのシュルレアリスムとの関わり方、そして、それによる日本のシュルレアリスムの形成の過程を詳しく探求する。この研究を通して、ヨーロッパ的原理としてのシュルレアリスムがいかに日本のシュルレアリスムへと変容したかについて明らかにする。

　第 3 章では、男性原理であり、なおかつヨーロッパ的原理であるシュルレアリスムの表現を利用して詩作した、日本の女性芸術家の作品を分析する。女性が創作活動をすることが反社会的と考えられていた時代に、フランスから遠く離れた日本で、女性芸術家がいかにシュルレアリスムを享受したかを把握するため、日本の女性芸術家である上田静栄 (本名シズエ、旧姓友谷) (1898-1991) と左川ちか (1911-1936) の二人の芸術家に焦点を当てる。特に彼女達がどのようにフランスのシュルレアリスムに影響を受け、独自の世界を作り上げたかについて考察する。上田と左川は、シュルレアリスムに最も近い数少ない女性芸術家と目されている人物であり、他の日本の女性芸術家に比べ、研究資料も比較的残されている。

　上田は、サスがその著書の中で述べるように、「実名で作品を発表した数少ないシュルレアリスト」[3]である。また、岩淵宏子は上田の第一詩集『海に投げた花』を「シュールレアリスムの手法を用いた硬質な美の世界がある」[4]と紹介している。上田の作品としては、詩集・評論集『仮説の運動』(厚生閣書店、1929) や、詩集『海に投げた花』(三和書房、1940)、『暁天』(日本未来派発行所、1952)、『青い翼』(国文社、1957)、『花と鉄塔』(思潮社、1963) が挙げられる。また、後に『概説世界文学』(創元社、1950)、『現代ヨーロッパ文学の系譜』(宝文館出版、1957)、そして、T. S. エリオット (T. S. Eliot, 1888-1965) の詩集を始め、多くの英米文学の翻訳書を出版するなど、上田は詩人としてのみではなく、翻訳家としても精力的に活動していた。1934 年には、

3) Sas, Miryam. *Fault Lines.* California : Stanford UP, 1999, p. 141.

4) Cf. 岩淵宏子、北田幸恵編著. 『初めて学ぶ日本女性文学史』［近現代編］京都：ミネルヴァ書房, 2005, p. 223.

彼女は日本のシュルレアリストとして重要な人物である上田保（1906-1973）と結婚し、上田静栄となる。ここからもうかがい知れるように、上田は、日本のシュルレアリスムを含む当時の前衛芸術運動に積極的に参加したり、日本のシュルレアリスム運動の中心人物であった瀧口、上田保、上田保の実の兄である上田敏雄（1900-1982）らと懇意にしたりしていたことから、彼女とシュルレアリスムの関係は、大変深く、重要なものであると考える。そこで本章では、シュルレアリスムの作品と上田の作品との比較や、上田のシュルレアリスムのイメージの取り入れ方の分析を行う。

　次に、シュルレアリスムと日本の精神性がニンの作品の中でどのように融合しているかについて分析しながら、上田とニンの作品を比較し、二人の作品がどのように通底していたかについて考察する。興味深いことに、上田の作品と第1章で考察したアナイス・ニンの作品とは様々な共通点がある。ニンは、シュルレアリスムから影響を受けた散文詩を執筆している一方で、日本にも大変興味を持っていた。そこで、当時の女性芸術家は自身の作品において何を主張していたのか、そしてその主張は日本の女性芸術家特有の傾向なのか、それとも世界で共通の動きだったのかという点について検討していく。

　最後に、左川ちかの作品を分析する。左川は25歳という若さで他界したため、その創作期間はわずか5年足らずであった。しかしながら、左川は詩人として周囲の芸術家も認めるほどの才能を持っていた。西脇順三郎（1894-1982）は、左川の詩について、「非常に女性でありながら理知的に透明な気品ある思考があの方の詩をよく生命づけたものである」[5]と述べている。このように、左川は周りの男性芸術家から「女性芸術家」というレッテルを張られていたにもかかわらず、左川自身は自分と他の女性とを区別していたと考えられる。左川は、しばしば散文に女性を客観視した文章をしたためており、時には女性を中傷さえしている。この点も大変興味深く、左川の作品研

5)　Cf. 左川ちか.『左川ちか全詩集』東京：森開社，1983，p. 239.

究において重要な点であると考える。

　また、左川とシュルレアリストによる絵画の関連性はしばしば言及されるが、左川の作品の中で、ダリが関わった映画からも影響を受けたと考えられる詩が残されている。左川は1936年の1月に永眠したため、左川がダリの絵を見た可能性は大変低く、ダリからの影響は受けていないと指摘する研究者もいる。しかしながら、筆者は左川がダリの作品を知る機会があったと考える。そこで本章において、左川がダリの作品を知っていた可能性を検証すると共に、左川の作品とダリが関わった作品とを比較検討し、彼女がいかに自らの作品にシュルレアリスムの作品を取り入れたかを分析する。以上のように、第3章では、上田と左川に関する本論考において、日本の女性芸術家がどのようにシュルレアリスム活動に参加し、シュルレアリスムを通して自己主張を行っていたかについて明らかにするとともに、日本の女性芸術家によるヨーロッパ的原理であり、さらに男性原理であるシュルレアリスムの日本女性による受容と変容の様子を明らかにする。

　なお、本書では、日本のシュルレアリスムはフランスのシュルレアリスムとは違い、日本独自の芸術運動であると考える。つまり、フランスのシュルレアリスムやブルトンを基準として日本のシュルレアリスムを問うのではなく、澤正宏と和田博文がその研究の基準としたのと同様に、日本のシュルレアリスムを独立した一つの芸術運動として捉えた上で、日本のシュルレアリスムをフランスのシュルレアリスムと比較し、その関係性について探っていく[6]。フランスのシュルレアリスムに関する研究書は多く発表されている一方、日本やアメリカなどの世界のシュルレアリスムに関する体系的な研究は依然十分なされていないことから、本書で行うフランス以外の国々を対象にした詳細な領域横断的比較文化研究は重要であり、シュルレアリスムの外界への影響の総合的な把握に繋がると考える。

　また、本書は筆者が2011年に京都大学に提出した博士論文「受容と転用

6)　Cf.『日本のシュールレアリスム』. 澤正宏，和田博文編. 京都：世界思想社，
　　1995，p. 245.

—日本の女性詩人たちによるシュルレアリスム受容を中心に—」をもとに、フランス、アメリカ、日本という3カ国のシュルレアリスムに関わる複雑な影響関係を俯瞰的に検証して全体像を把握するため、すでに和文や英文で公表した下記の拙稿を大幅に加筆・修正・削除及び編集し、図版を加えてまとめあげたものである。

　第1章は、「男性シュルレアリストとミューズ—マン・レイとサルヴァドール・ダリが描く女性たちを中心に—」『比較文化への視点』（英光社、2013）、“The *Femme-Enfant* in Anaïs Nin's *House of Incest*”『比較文化研究』88号（2009）、“Free Commitment to Sexualityin Anaïs Nin's *House of Incest*”『越境する文化』（英光社、2012）、初出。

　第2章は、「瀧口修造とサルヴァドール・ダリ—真珠論をめぐって—」『比較文化研究』87号（2009）、「瀧口修造の翻訳について—『異説・近代藝術論』とサルヴァドール・ダリによる *Les Cocus du vieil art moderne*—」『比較文化研究』89号（2009）、“Metamorphosis, Death, and Resurrection : ShūzōTakiguchi's Translation and Salvador Dalí's Work”『女性・演劇・比較文化』（英光社、2010）、初出。

　第3章は、「女性の役割—1960年代におけるアナイス・ニンと日本女性—」『比較文化研究』88号（2012）、「左川ちかと映画—「暗い夏」と≪アンダルシアの犬≫を中心に—」『比較文化の饗宴』（英光社、2010）、初出。

　第3章3節1、2、3項は本書が初出である。

　最後に、本書は立命館大学の2020年度「学術図書出版プログラム」の出版助成を受けて出版するものである。ここに記して、謝意を表したい。

2021年1月1日

　　　　　　　　　　　　　　　　　　　ルッケル瀬本　阿矢

第 1 章

男性原理としてのシュルレアリスム
―女性芸術家における受容と変容―

　男性原理としてのシュルレアリスムと女性芸術家という、この相容れない両者は、強力な引力で惹かれ合い、新たな芸術を世に生み出した。画家、彫刻家、詩人など、多くの女性芸術家は、女性の立場に関する関心を高め、シュルレアリスムの手法を用いながら社会における女性のあるべき姿について洞察を深めていった。ここで興味深い点は、彼女たちが影響を受けたシュルレアリスムという芸術活動が、本来は男性本位の活動だったことである。つまり、シュルレアリストにとって女性はオブジェであり、芸術の女神であり、狂気であり、ファム・アンファンなのであって、男性芸術家と同じ「人間」ではない。しかしながら、このような基本概念を持っているシュルレアリスムに、多くの女性芸術家は魅了されたのである。

　それでは、なぜ女性芸術家たちは、男性原理のシュルレアリスムに魅了されたのであろうか。そこで本章では、この理由を解明すべく、まずシュルレアリストの定義を明確にした後、20世紀初頭、シュルレアリスムが興ったフランスを中心とするヨーロッパで、女性芸術家がどのように活動していたかについて考察する。その後、女性を多く描いた数名の男性シュルレアリストを取り上げ、彼らの女性への考え方を探求する。最後に、シュルレアリスムに影響された女性芸術家の具体例として、アメリカで著名な作家であるアナイス・ニンに焦点を当てる。ニンは、ダリとも親交があり、理想の女性像を作品や日記に描き続け、また精力的に講演会を開いていた。そこで、ニンの作品を取り上げ、どのようにシュルレアリスムが彼女の作品に取り入れら

れているかについて検証し、欧米のシュルレアリスムと女性芸術家の関係性
を明らかにする。

1.「シュルレアリスト」とは誰か

　20世紀前半のアメリカやヨーロッパでは、二つの世界大戦の勃発によっ
て、人生や既存の社会的価値観に対する考察がよりいっそう深まった時代で
あった。特に、女性の立場を含む固定概念についての関心が高まった。その
傾向が強い中で、世界的な広がりを見せた芸術運動であるシュルレアリスム
は誕生した。第一次世界大戦後にパリで開始されたシュルレアリスムは、現
在では20世紀最大の芸術思想の一つであると言える。その特徴としては、
この芸術活動が詩の創作活動から始まったこと、そして意識や無意識といっ
た精神分析の考え方を取り入れて創作したことが挙げられる。つまりシュル
レアリスムは、言葉そのものに焦点を当て、ダダが目指した既成概念の破壊
よりも一層洗練された、新たな概念の創造を試みた活動なのである。この芸
術活動は多くの男性芸術家に影響を及ぼしたが、彼らと同様に欧米や日本で
活動していた様々な女性芸術家も、シュルレアリスムに多かれ少なかれ影響
を受けていた。それゆえ、シュルレアリストと呼ばれる芸術家は、世界中に
数多く存在する。

　しかしながら、その定義は曖昧である場合が多い。その理由を探るため、
最初に明確にすべきものとして、シュルレアリスムおよびシュルレアリスト
の定義づけをする。前記したように、シュルレアリスムの影響は多大なもの
であったため、シュルレアリストと自称していない芸術家や、フランスのシュ
ルレアリストが行ったような、この芸術活動への正式な参加を表明する為の
署名をしていない芸術家であっても、一般的にシュルレアリストと目されて
いる芸術家は少なくない。近年、シュルレアリスムはマシュー・ゲール（Mat-
thew Gale）やダウン・アデス（Dawn Ades）、ギャビン・パーキンソン（Gavin
Parkinson）など、日本では巖谷國士や鈴木雅雄など、著名な研究者らによっ

て盛んに研究され、20 世紀初頭の代表的な芸術活動としての地位を不動の
ものとした。しかしながら、このフランスで誕生した芸術運動の実態は曖昧
なものであり、その定義について現在に至るまで様々な議論を呼んでいる。
研究者の中には、ブルトンが死去した 1966 年にシュルレアリスムは終結し
たという見方があり、一方では、シュルレアリスムはまだ完全に達成されて
おらず、その定義はいまだ決定されていないとするサスのような研究者もい
る。マーク・ポリゾッティ（Mark Polizzotti）は、絵画も詩と同様に、作品を
シュルレアリスムたらしめるものは、ある特定の技法ではなく、「純粋に内
なる概念」を外面化する能力に潜んでいると述べている[7]。つまり、シュル
レアリストが重視していたのは、詩作する能力や絵画を描く能力ではなく、
芸術家の内なる世界をいかに具現化できるかという点にあった。シュルレア
リストとして有名な画家の中に、学校や大学など専門機関で画家としての訓
練を受けていない、いわばアマチュアの画家が多いのは、この点に起因して
いると言える。

　そこで、本書では、川上勉も述べるように、シュルレアリスムとはかつて
なく厳密な理論的探究を目指す、実験をともなった文学・芸術活動であると
定義づける。ブルトンが『シュルレアリスム宣言』（1924）で定義づけたよ
うに、シュルレアリスムとは「理性によって行使されるどんな統制もなく、
美学上ないし道徳上のどんな気づかいからもはなれた思考の書き取り」[8]で
ある。つまり、川上が指摘するように、シュルレアリスムとは思考の全的な
開放とその自由な表現が重要視される芸術活動であると言える[9]。

7) What makes a work of art 'surrealist'? In painting, as in poetry, the answer lies not
in its particular technique, but in its ability to externalize a *purely internal model.*
Polizzotti, Mark. "André Breton and Painting." *Surrealism and Painting*. André Breton.
Boston : MFA Publications, 2002, xviii.

8) Dictée de la pensée, en l'absence de tout contrôle exercé par la raison, en dehors de
toute préoccupation esthétique ou morale.
Breton, André. *Manifestes du surréalisme*. 1930. Paris : Jean-Jacques Pauvert, 1962, p.
35.

14

現在、シュルレアリストとして知られる芸術家には、大まかには二種類に分類することができる。一つは、実際にシュルレアリスム運動に参加するという署名をしたブルトン、スーポー、ダリ、マックス・エルンスト（Max Ernst, 1891-1976）などの芸術家である。しかしながら、シュルレアリスムグループで「教皇」的存在であったブルトンは、様々な理由で多くの同志をこのグループから追放した。例えばスーポーは、1926年、シュルレアリストたちのゴシップを出版会に撒き散らしたとの疑いで除名された[10]。また、エルンストは1954年、ヴェネツィア・ビエンナーレ展で大賞を受けたという理由で、シュルレアリスム・グループから除名された。1936年にはダリが除名されたが、ブルトンが問題視したダリの作品におけるドイツの独裁者アドルフ・ヒトラー（Adolf Hitler, 1889-1945）のイメージは、ダリにとっては、ダリが頻繁に用いた蟻や松葉杖と同じような、ダリだけが理解しうる多くのイメージの中の一つにしか過ぎなかった。ダリは、告白する。

　　私はまったく歴史に興味がなかった。出来事が起これば起こるほど、私は自分を反歴史的で非政治的な人間であると思っている。私は時代に先行しすぎているか、遅れすぎているかのどちらかだが、ピンポンに興ずるような連中とは決して同時代に生きてはいない。［中略］私の周りでは、世論のハイエナがほえたて、私にヒトラー主義者かスターリン主義者かの決断を迫るのである。嫌だ、絶対に嫌だ。私はダリ主義者であって、ダリ主義者以外ではない！　そして、それは私が死ぬまで続くだろう！[11]

上記のように、ひたすら「ダリ主義」を貫いていたダリにとっては、ヒトラーへの執着は完全に偏執狂的なものであり、本質的に非政治的なものであった

9)　川上勉.『ダダ・シュルレアリスムを学ぶ人のために』. 京都：世界思想社, 1998, p. 6.
10)　Cf. Gale, Matthew. *Dada & Surrealism*. London：Phaidon, 1997, p. 272.

にもかかわらず、ブルトンは、1936 年にヒトラー主義を審判するためにシュルレアリストのグループにダリを招集した[12]。その際ダリは、「ヒトラーのファシスムの賛美を目的とした反革命的行為を再三犯したかどにより、署名人一同は、ダリをファシスト分子としてシュルレアリスムから除名し、あらゆる手段を用いてこれと戦うことを提起する」という除名通告を受け取っている[13]。その後も非政治的な立場を貫いたダリは、真のシュルレアリストであったと言えるだろう。つまり、ブルトンらダリを除名処分に処した者たちは、ダリが描いたヒトラーの絵を目にした際に過剰反応したことで、ヒトラーにまつわる先入観やイメージを払拭できなかったことを自ら露呈したのである。

　ダリは、シュルレアリスムが抱える矛盾を指摘している。シュルレアリスムの定義は既成概念にとらわれずに表現することを目指すとあるにもかかわらず、さまざまな矛盾を抱えていた。その矛盾をダリは鋭く指摘し、あえてシュルレアリスムで「タブー」とされるものを絵に表し、『天才の日記』(*Journal d'un génie*, 1964) でその矛盾について記した。

11)　*La Vie secrète de Salvador Dalí* は、ハーコン・M・シュヴァリエ (Haakon M. Chevalier) の翻訳により、The Dial Press から 1942 年に刊行された。しかしながら、ダリはこの作品をフランス語で書いたため、本書に関しては、以後、英語版からではなく、フランス語版から引用する。

Décidément, je n'avais pas l'âme et la fibre historiques. Plus les événements allaient, plus je me sentais apolitique et ennemi de l'histoire. J'étais trop en avant ou trop en arrière, mais sûrement pas le contemporain de ces joueurs de ping-pong. [⋯] Autour de moi, la hyène de l'opinion publique hurlait et voulait que je me prononce : hitlérien ou stalinien ? Non, cent fois non. J'étais dalinien, rien que dalinien ! Et cela jusqu'à ma mort !

Dalí, Salvador. *La Vie secrète de Salvador Dalí*, Ed. Michel Déon. Paris : La Table Ronde, 1952. Re-edition : Paris : Gallimard, 1979 et 2002, pp. 397–399.

12)　Cf. Descharnes, Robert, & Gilles Néret. *Salvador Dalí 1904–1989*. Köln : Taschen, 2001. Translated as :『ダリ全画集』(trans. Kazuhiro Akase), Köln ; Tokyo : Taschen, 2002, p. 256.

13)　Cf. Descharnes & Néret, *op. cit.*, p. 261.

　彼らは同性愛の女をたいへん好んだが、男色者ではだめだった。夢の中ではサディスムやミシンや雨傘を心の赴くままに操作できたが、宗教的要素は、たとえほんの少しばかり神秘的に見えるものでも許されなかった。14)

本来シュルレアリスムの大きな概念の一つとして、言葉と概念の剥離をすることで、先入観からの開放を目指したはずのブルトンらは、ダリの破門によって、自ら自分たちが先入観から逃れられないことを明示したと言える。

　このように、一度は署名をし、シュルレアリストとして活動していた多くの芸術家たちは、次々とブルトンにシュルレアリスムグループから除名されていった。しかしながら、除名された芸術家たちの多くは、独立心が旺盛で有能な者たちだったので15)、その後も「シュルレアリスト」として精力的に活動し続けた芸術家は多くいた。ブルトンは、彼らが有能であったからこそ、自分の統率力を奪う危険性のある者たちを除名したのではないかという議論もある16)。

　他方、シュルレアリスムが世界の文学に与えた影響は多大なものであったため、シュルレアリスム運動に参加する旨の署名をしていないにも関わらず、一般的にシュルレアリストに分類されることが多い芸術家もいる。パウル・クレー(Paul Klee, 1879-1940)、西脇順三郎、瀧口修造、古賀春江(1895-1933)、山中散生 (1905-1977)、上田静栄、左川ちか、アナイス・ニン、デューナ・バーンズ (Djuna Barnes, 1892-1982)、フリーダ・カーロ (Frida Kahlo, 1907-1954)などがそうである。彼らは、シュルレアリストであると断言できないとはい

14)　They rather liked lesbians, but not pederasts. In dreams, one could use sadism, umbrellas and sewing machines at will but, except for obscenities, any religious element was banned, even of a mystical nature.
　　Dalí, Salvador. *Diary of A Genius* (trans. Richard Howard), London : Creation Books, 1994, 1998, p. 23.

15)　Cf. Descharnes & Néret, *op. cit.*, p. 244.

16)　Cf. *Ibid.*, p. 260.

え、シュルレアリスム運動と深い関わりがあることは事実である。

　瀧口と山中は、ブルトンらがフランスで行ったようなシュルレアリストとしての署名を正式にしていないにも関わらず、ブルトンとポール・エリュアール（Paul Eluard, 1895-1952）の共著である『シュルレアリスム簡約辞典』（*Dictionnaire abrégé du surréalisme*, 1938）にシュルレアリストとして紹介されている。つまり、瀧口は「シュルレアリスムの詩人、作家」[17]と、そして山中は「日本のシュルレアリスム運動の推進者。シュルレアリスムの詩人、作家」[18]と紹介されている。ここで瀧口は、山中のように日本の芸術家であるということが記されていない。つまり、瀧口は、ブルトンらからフランスのシュルレアリストの一員と考えられていた可能性もあるのである。

　上記した芸術家たちがシュルレアリストであると言われる要因としては、シュルレアリストとして正式に活動していた芸術家たちと共に作品展に参加したり、シュルレアリスムグループで活動していた芸術家たちが好んだモティーフや、自動記述やコラージュなどを自らの作品に取り入れたりしたことが挙げられる。しかしながら、瀧口や山中など、日本で活躍していた芸術家は、シュルレアリスムに影響されてはいたが、フランスのシュルレアリストとは言えないと考える。なぜならば、フランスのシュルレアリスムと日本のシュルレアリスムは本質的に異なるからである。そこで、本書では、シュルレアリスムと言うとき、フランスのシュルレアリスムを、また日本のシュルレアリスムと言うときは日本のそれを意味していることとする。

17)　TAKIGOUCHI（Shuzo）. --- Poète et écrivain surréaliste.
　　Breton, André, & Paul Eluard. *Dictionnaire abrégé du surréalisme*. Paris : Galerie beaux-arts, 1938. Editions Gallimard, 1968, p. 847.
18)　YAMANAKA（Tiroux）. --- Poète et écrivain surréaliste, promoteur de ce Mouvement au Japon.
　　Ibid., p. 854.

2. 男性シュルレアリストの描く女性の理想像

① ファム・アンファン

　男性シュルレアリストの周辺にいた女性芸術家に共通することは、「自由」を求めていたということであろう。当時、女性芸術家にとって自由の探求というのは、大変重要であった。社会の因習や男性の従属から、そして自分自身の先入観からの開放など、様々なしがらみから自由になるために、当時の多くの女性芸術家はシュルレアリスムに関心を示した。シュルレアリスムと女性との間は、たいへん密接な関係性がある。この両者が常に議論の的となる理由は、シュルレアリスムがまさに理想の女性像と追い求めた芸術活動だったからである。シュルレアリスムに関わった女性芸術家についての研究書としては、ホイットニー・チャドウィック (Whitney Chadwick) の『シュルセクシュアリティ―シュルレアリスムと女たち 1924-47』(*Women Artists and the Surrealist Movement*, 1985)、チャドウィック編著の *Mirror Images : Women, Surrealism, and Self-Representation* (1998) やキャサリン・コンレイ (Katharine Conley) の *Automatic Woman: The Representation of Women in Surrealism* (1996)、ペネロペ・ローズモント (Penelope Rosemont) の *Surrealist Women : An International Anthology* (1998) そして、イギリスのマンチェスター市立美術館で開催された、20 世紀の女性シュルレアリストによる、イギリスとヨーロッパで初めての国際的なグループ展に基づいて出版された。パトリシア・オルマー (Patricia Allmer) 編著の *Angels of Anarchy : Women Artists and Surrealism* (2009) などが挙げられる。

　チャドウィックは、シュルレアリスムの歴史を語る上で、常に主役となるのは白人男性の芸術家であって、女性の芸術家の歴史を探ろうとすると、それは単なる「ゴシップ」調査になってしまうことに疑問を感じ、シュルレアリスム運動に関わった女性の芸術をこの前衛芸術活動の大きなテーマ研究の一部とすることに努めたと、『シュルセクシュアリティ―シュルレアリスムと女たち 1924-47』の中で述べている[19]。チャドウィックが指摘するように、

シュルレアリストの革命は、能動的な男性との関係により規定されてしまう受動的で、従属的で、19世紀的な女性像と、女性の自主性や自立へのより現代的な欲求との間の葛藤を解決しようとした[20]。しかしながら、男性シュルレアリストの描く女性像は、彼らの芸術のインスピレーションの源であり続けた。結局、シュルレアリストが描き出した理想の女性像は、想像力の源泉である芸術の女神としての孤高の存在というものであり、実在の女性像を描き出すことに失敗したのである。チャドウィックは、その失敗の原因として、シュルレアリストたちが掲げた新しい女性のイメージそのものが、19世紀の文学からきており、シュルレアリスムの詩的源泉がロマン主義と象徴主義（サンボリスム）とにあったことを挙げている。つまり、彼らはサンボリストから女性に対する両義的な見方を継承したと言うのである[21]。女性に対する両義的な見方がロマン主義や象徴主義だけに限ると言い切れないにしても、シュルレアリスムがこの両方の芸術活動から影響を受けていたということは事実である。

　このような状況の中で、多くの女性芸術家が、オブジェの中の一つという扱いを受けていた女性像を、主観的に捉える活動を展開した。ヨーロッパのシュルレアリスム運動の周辺にいた女性芸術家としては、イギリス生まれのメキシコの画家、レオノーラ・カリントン（Leonora Carrington, 1917–2011）、アルゼンチンの画家、レオノール・フィニ（Leonor Fini, 1907–1996）、シュルレアリストであるイヴ・タンギー（Yves Tanguy, 1900–1955）の妻でもあるアメリカの画家であり詩人のケイ・セージ（Kay Sage）ことキャサリン・リン・

19)　Cf. Chadwick, Whitney. *Women Artists and the Surrealist Movement*. 1985.
　　New York : Thames & Hudson, 2002, p. 7.

20)　The surrealist revolution failed in its bid to resolve the conflict between a nineteenth-century image of woman as passive, dependent, and defined through her relationship to an active male presence, and a more contemporary demand for female autonomy and independence.
　　Ibid., p. 13.

21)　*Ibid.*, p. 16.

セージ（Katherine Linn Sage, 1898-1963）、そして、フランス生まれのアメリカ人作家であるアナイス・ニンなどがいる。しかしながら、彼女たちの多くは、1930年代から1940年代にかけて、ブルトンらシュルレアリストと共に作品展に出展していたにもかかわらず、自分はシュルレアリストではないと主張している。彼女たちが捉えるシュルレアリスムという活動は、女性をファム・アンファン（femme-enfant）という偶像として捉える男性本位の活動であり、女性がシュルレアリストにはなり得ないと考える女性芸術家が多かったのである。ファム・アンファンとは、ファム・ファタル（femme-fatale）、つまり、その魅惑的な美しさで男性を破滅させる女性のイメージに子供の側面を加味した、男性シュルレアリストにとっての新たな理想像である。女性の不安定性の婉曲的表現であるファム・ファタルという概念も吸収したシュルレアリストたちは、女性の両義性という見方が盛り込まれているジークムント・フロイト（Sigmund Freud, 1856-1939）の研究を参照し、ファム・ファタルという概念をファム・アンファンという概念へと拡張した。子供の純粋さと純真さ、そして「人間的接触を誘うかと思うと、たちまち手に負えぬ慣らしがたさを発揮して避けてしまう」という非人間的存在、言い換えれば、妖精のような要素、また「女性独特のものの感じ方」[22]、自分自身の無意識の中へ自由に入っていける女性の魅力、そして神秘的な能力を持ち合わせた存在である。

　子供とファム・ファタルの間であるこのイメージは、1927年の『シュルレアリスム革命』（*La Révolution surréaliste*）第9号の表紙に初めて現れる（資料1）。それは、「自動記述」（L'Ecriture automatique）という表題のもとに示されていた。この女性は、顔には化粧を施しながら、服装は生徒が着るものを着用しており、ペンを構えて自動的なイメージの流れが溢れ出てくるのを待っているかのように児童用の机の前に正座している。このとき、ファム・アンファンという文字が明確に出ていないにせよ、この絵のイメージから、後のブルトンによる『秘法十七』（*Arcane 17*, 1965）に登場するファム・アンファ

22) Cf. Chadwick, *op. cit.*, p. 81.

ンという言葉が登場する以前の 1920 年代後半から 30 年代には既に、この概念はシュルレアリスムの概念として登場していたということが言える。チャドウィックが指摘するように、このファム・アンファンのイメージはあまりに強烈であったため、その後 10 年余り、欧米の女性芸術家は、ファム・アンファン以外のシュルレアリスムのほかの理論的側面と深く一体化することを妨げられている[23]。このイメージは、子供の純粋性と女性の神秘的な力の両方を兼ね備え、自由に自分自身の無意識の中へ入ることができる女性を意味している。ブルトンは、女性に感じる神秘的イメージを 1930 年の『シュルレアリスム第二宣言』(*Second manifeste du surréalisme*) に「女性の問題こそ、この世において最も驚嘆すべき混沌たるものの全てなのだ」[24]と述べている。

　当時の女性芸術家たちが、声を大にして自分たちはシュルレアリストではないと主張しなければならないのは、裏を返せば、彼女たちの作品がシュルレアリスムの大きな特徴である自らの内なる概念を具現化するという考え方にある一定の興味を覚え、彼女たちの作風が自ずとその影響を大いに表していたからであると言える。しかしながら、ミシェル・ニュリザニ (Michel Nuridsany) が指摘するように、シュルレアリストに近い人物として考えられている女性芸術家の一人であるフィニにとっては、イデオロギーというのは常に何かの近似値であり、概略であり、簡素化したものであった[25]。フィニは、シュルレアリスムのモティーフを利用する一方で、シュルレアリストたちの信条自体を受け入れようとはしなかったのである。当時のシュルレアリスム活動において、多くの芸術家や批評家からブルトンが「教皇」(The Pope) と揶揄されるほ

23)　Chadwick, *op. cit.*, p. 33.

24)　"Le problème de la femme est, au monde, tout ce qu'il y a de merveilleux et de trouble."

　　Breton. "Second Manifeste du Surréalisme." *Manifestes du surréalisme, op. cit.*, p. 182.

25)　Le credo surréaliste ne la convainc pas. Les idéologies lui paraîtront toujours des approximations, des réductions, des simplifications.

　　Nuridsany, Michel. "Leonor Fini, Reine de la Nuit." *Leonor Fini*. Art Planning Rey, c 2005, p. 20.

ど、ブルトンはこの芸術活動で絶対的な力を持っていた。そこで、多くの女性
芸術家は、この活動に所属すると、彼に従わざるを得なくなることを予期して
いたのである。誰かに従属することは、財産を捨てたり、家族の元を去った
りしてまで自由を求め、芸術家の道を志した多くの女性にとって、元にいた
場所への回帰に他ならず、彼女たちが求めていた環境ではなかったのである。

　このように、女性芸術家はシュルレアリスムと深く関わっていたにもかか
わらず、自らをシュルレアリストであると公言することを嫌悪した。そして、
彼女たちはメディアを始め、世間からはシュルレアリストの一人として考え
られることに対して自らの立場を事ある毎に表明しなければならなくなっ
た。このことは、多くの女性芸術家に共通していることである。また、彼女
たちがシュルレアリスム活動に所属することさえ拒んだのに対し、ダリは
シュルレアリスム活動から破門された後も「私はシュルレアリスムである」
と主張し続けたことは、状況が正反対であるだけに大変興味深い。そこには、
性の違いが大きく関わってきていることは明白である。

②　マン・レイとミューズ達

　男性シュルレアリストの中には、特定の女性にインスピレーションを受け、
思想をある意味で「支配」されていた芸術家は少なくなかった。そこで次に、
男性芸術家が女性をインスピレーションの源として必要とした例として、ま
ずマン・レイ（Man Ray, 1890-1976）の作品を検証する。レイは、画家である
と同時に写真家である。彼はヨーロッパからの移民を両親に持つアメリカ人
であり、フィラデルフィアで生まれた。本名をエマヌエル・ラドニツキー（Em-
manuel Radnitsky）という。1915 年にニューヨークでフランシス・ピカビア
（Francis Picabia, 1879-1953）とマルセル・デュシャン（Marcel Duchamp, 1887-1968）
との交流をきっかけに画家をこころざし、1921 年に渡仏した。パリでは、
ダダ、ついでシュルレアリスムのグループに加わり、レイヨグラフやソラリ
ゼーションを発案し、革新的な写真家として名声を得た。また、短編映画も
製作しており、《理性への回帰》（Le Retour à la raison, 1923)、《エマク・バ

キア》（*Emak-Bakia*, 1926）、《ひとで》（*L'Étoile de mer*, 1928）、《アンダルシ
アの犬》（*Un Chien andalou*, 1929）にも出資しているノアイユ子爵夫妻の依頼
によって製作された《サイコロ城の秘密》（*Les Mystéres du château du dé*, 1929）
などが知られている。

　レイはその生涯において数人の女性と結婚や同棲を繰り返したが、彼の作
品には、不特定の女性を取り上げるのではなく、最初の伴侶であったベルギー
の詩人であるアドン・ラクロワ（Adon Lacroix, 1887-1986）、数年間同棲してい
たリー・ミラー（Lee Miller, 1907-1977）、メレット・オッペンハイム（Meret Op-
penheim, 1913-1985）、アドリエンヌ・フィドゥラン（Adrienne Fidelin, 1915-2004）、
そして二回目の結婚をし、生涯の伴侶となったジュリエット・ブラウナー
（Juliet Browner, 1911-1991）が多く取り扱われている。レイは、最初に名を挙
げたラクロワの絵を多く描いている。また、レイはボックスカメラでラクロ
ワの写真も多く撮影している。ラクロワは、レイにとって最初のミューズと
なった。レイはラクロワのことを「霊感と安心立命のみなもとだった」し、
「ほかの女では代わりにならないとおもう」と述べている[26]。レイは、ラク
ロワと自分の顔を重ねたイメージを《二重のポートレイト》（*Dual Portrait*,
1913）で描いているが、フランシス・M．ナウマン（Francis M. Naumann）も
指摘しているように、レイはこの作品の中で、彼の最も親密なパートナーで
あり、彼の初期の作品の協力者であり、そして独創的な作品を生み出すため
に彼に霊感を与えた女性であるラクロワとの感情的で知的な関係を描き出そ
うとした[27]。

26)　Cf. Ray, Man. *Self Portrait*. André Deutsch, London（Little, Brown and Company
　　Inc., Boston）, 1963. Translated as：『マン・レイ自伝―セルフ・ポートレイト』
　　（trans. 千葉成夫），東京：美術公論社，1981，p. 88.

27)　*Dual Portrait* represents Man Ray's efforts to graphically illustrate the emotional
　　and intellectual rapport he experienced with Adon Lacroix, his most intimate compan-
　　ion and collaborator in theses years and a woman who would inspire his creative pro-
　　duction for some time to come.
　　Naumann, Francis M. *Conversion to Modernism：The Early Work of Man Ray*. Rutgers
　　U. P.：New Mrunswick, New Jersey, and London, 2003, p. 72.

　二番目にレイのミューズとなったミラーは、アメリカの写真家として知られている。ミラーはニューヨークでモデルをしていたが、その旺盛な独立心のために、ニューヨーク州北部の一連の私立高校から放校された。そして、両親に、ニューヨークの写真家の前でヌードのポーズをとると言って脅し、渡仏をすることに同意させた。彼女は渡仏後、パリでマン・レイの助手を1929年から32年まで務めた。その間、彼女はソラリゼーションの方法を発見したと主張している。1932年から34年にかけてはニューヨークに自分の写真スタジオを構えていた。その後、カイロとパリでしばらく活動してから、第二次世界大戦中はイギリスのシュルレアリスト画家・詩人であったローランド・ペンローズ（Roland Penrose, 1900–1984）とロンドンに住んだ。彼女は、現在では有名な写真家であるが、写真家として名声を得たのは彼女の死後であり、現在でもレイの写真によって有名になった≪絹のドレスのリー・ミラー≫（*Lee Miller en robe de soie*, 1930）や≪リー・ミラー≫（*Lee Miller*, c. 1930）などのミラー像のほうが、ミラー自身の作品よりもよく知られている。チャドウィックが指摘するように、1930年代を通じて、シュルレアリスムに参加してきた多くの女性芸術家は理論や政治には興味がなく、またシュルレアリスムの集団目標にも係わり合いを持たなかった。ミラーも同様に、独創的にモティーフを配置することでイメージを喚起するというシュルレアリストが好んだ手法を用いるだけで、シュルレアリスムの理論や政治にこだわることはなかった[28]。

　また、オッペンハイムはベルリン生まれのスイスの画家であり、オブジェ

28)　Miller's image, immortalized in photographs by Man Ray, is better known today than is her own work, about which she remained self-effacing for many years, finally abandoning it altogether. Like many of the women artists who came to Surrealism in increasing numbers during the 1930 s, she had no interest in theory or politics, and no commitment to Surrealism's collective goals. Her photographs, particulary those made before she left Paris in 1932 to open her own studio in New York, show the Surrealist love for evocative juxtaposition.

Chadwick, *op. cit.*, p. 39.

作者である。チャドウィックは、オッペンハイムをファム・アンファンのすべての本質を具現化した最初のアーティストであると指摘している[29]。オッペンハイムは、アルベルト・ジャコメッティ（Alberto Giacometti, 1901-1966）やハンス・アルプ（Hans Arp, 1886-1966）を通じてパリのシュルレアリスム・グループに加わり、≪毛皮の朝食≫（*Le Déjeuner en fourrure*）を 1936 年に制作した。レイとはジャコメッティの紹介で知り合った[30]。レイは、彼女のことを、レイがそれまで会った中で、いちばん因習などに束縛されない女性の一人だったと自伝で回想している[31]。 1937 年からスイスのバーゼルに住み、1954 年にはベルリンで絵画制作を再会、1959 年に開催されたシュルレアリスム国際展（EROS 展）にも参加した。レイはオッペンハイムのヌードを数多く撮影しているが、その中でもキュビスムの画家ルイ・マルクーシ（Louis Marcoussis, 1883-1941）の仕事場の銅版画プレス機と共に取られた写真は、レイの代表作として重要視されている。

　レイの作品に登場する女性たちについて、1923 年から 26 年まで助手を務めたベレニス・アボット（Berenice Abbott, 1898-1991）は、レイが撮る男性の写真は素晴らしいのに、彼は女性を人形のように扱うと評している[32]。レイは、男性のみならず、アメリカの作家であるガートルード・スタイン（Gertrude Stein, 1874-1946）やイギリスの作家であるヴァージニア・ウルフ（Virginia Woolf, 1882-1941）、フランスの画家であるヴァランティーヌ・ユゴー（Valentine Hugo, 1887-1968）、フランスのファッションデザイナーであるココ・シャネル（Coco Chanel, 本名：ガブリエル・ボヌール・シャネル Gabrielle, Bonheur Chanel, 1883-1971）など、著名な女性のポートレイトも撮っていたが、その一方で、

29) The first artist to incarnate all the qualities of the femme-enfant was Meret Oppenheim [...].
　　Ibid., p. 46.
30)　Cf. Ray. 『マン・レイ自伝──セルフ・ポートレイト』, *op. cit.*, p. 256.
31)　*Ibid.*
32)　「女性たち」.『マン・レイ写真集　Photographies de MAN RAY』. 木島俊介監修. 東京：東京新聞, 2002, p. 174.

キキのヌードを被写体にした≪ヌード≫（*Nu*, 1922）や≪アングルのバイオリン（キキ）≫（*Le Violon d'Ingres*, 1924）、≪リー・ミラー≫（*Lee Miller*, 1930）、≪銅版プレス機のそばのメレット≫（*Meret à la presse*, 1933）、≪アディと輪≫（*Ady aux cerceaux*, 1937）など「芸術作品」として考えられている作品では、1938年にシュルレアリスム国際展で展示されたマネキンと同じような感覚で女性を撮影している。このことからもレイは、不特定の女性ではなく、ある特定の女性たちからインスピレーションを得、彼女たちをファム・アンファンとしてオブジェ化していたと考えられる。

②　サルヴァドール・ダリにとっての「対象存在」と「肉体存在」

次に、ダリの作品を例に挙げながら検証したい。ダリの女性観は、多くのシュルレアリストの女性観の傾向の一つを良く表している。ダリの作品には、彼の妻であるロシア人のガラ・ダリ（Gala Dalí, 1894-1982）の像が頻繁に描かれており、彼の絵とガラは、分かちがたいほど密接に結びついている。

ダリは、シュルレアリスム専門の画商カミーユ・ゲーマンスの紹介で、ポール・エリュアールと知り合い、彼の招待で夏の休暇にスペインのカダケスを訪れるよう言われた。ダリのシュルレアリスムへの加入が公認された年である1929年、当時エリュアールの妻であったガラとカダケスで出会い、すぐに二人は惹かれあった。同年、人妻と結ばれたせいで、ダリは父親に勘当された。

ダリは、1934年にガラと正式に結婚し、彼女を一生慕い続けた。そして、ダリは作中でガラを女神や神話上の人物として頻繁に描いた。代表作としては、1949年に発表した≪レダ・アトミカ≫（*Leda Atomica*）や、ピエロ・デラ・フランチェスカ（Piero della Francesca）が制作したブレラの祭壇背後の飾りをモデルにした1950年作の≪ポルトリガートの聖母≫（*La Madone de Port Ligat*）、1952年に発表された≪瑠璃色の微粒子的仮説≫（*Assumpta corpuscularia lapislazulina*）、そして1958年から59年にかけて制作した≪クリストファー・コロンブスによるアメリカの発見（クリストファー・コロンブスの夢）≫（*La Décou-*

verte de l'Amérique par Christophe Colomb（*Le Rêve de Christophe Colomb*））が挙げられる。その中でも、ジャン・ルイ・フェリエ（Jean Louis Ferrier）が *Dali, Leda Atomica : Anatomie d'un chef-d'oeuvre*（1980）の中で指摘するように、ダリの≪レダ・アトミカ≫は、18世紀の多くの画家が描いてきたような神話の特性、つまりゼウスがティンダレオスの妻レダを誘惑しようとして翼をつけたファルスに変身したという神話の秘められた意味を表現しているのではなく、純粋と昇華を表しているのである[33]。アデスは、レダの足元で割れている卵は、レダとゼウスである白鳥が純潔な存在であることを象徴していると述べる[34]。ダリは、この絵の中で、ガラをレダとして描いている。この絵を皮切りに、ダリは、宗教画の時代を迎えるが、ダリは生涯を通して誘惑や姦淫といったイメージの作品の中でガラを描くことはなかった。反対にダリは、宗教画の中で、ガラを天国に近い存在として描き続けた。ダリにとっては、この神話と聖書に記された受胎告知とは密接に繋がったものであった。≪ポルトリガートの聖母≫では、ガラは聖母マリアとして描かれている。フィオナ・ブラッドリー（Fiona Bradley）が指摘するように、ダリは聖母マリアのガラへの置換は、ダリのガラへの愛の結果であった[35]。

　ダリの女性関係については、ガラの他にアマンダ・リア（Amanda Lear, 1939–）がしばしば言及され、リア自身もダリと過ごした時間を書き記し、本を出版している。しかしながら、ダリにとってのガラとリアやその他の女性との違いは、ダリの作品を見れば明確である。つまり、前者に関するダリの作中での取り扱いは女神的存在であるのに対し、後者は、その顔写真の目の部分をくり抜かれ、1928年に公開された15分の映画である≪アンダルシアの犬≫の有名な一場面、すなわち女性の目が刃物で切り裂かれる場面を髣髴とさせるようなイメージのコラージュの題材にされたりしている。フランスのファッション雑誌、*Vogue* の522号に掲載されたリアのコ

33）　Descharnes & Néret.『ダリ全画集』, *op. cit.*, p. 426.

34）　Ades, Dawn. *Dalí's Optical Illusions.* New Haven, Conn. : Yale UP, 2000, p. 158.

35）　*Ibid.*

ラージでは、リアの目の周りは、血を表現した模様で太く縁取られ、両手で白い皿を持ち、その上に乗っている半分に切られた茹で卵のような白い物体は、両方の目玉が落ちて潰れたような印象を抱かせる。ここからも、ダリにとってガラのみが創造の源泉であるミューズなのであって、他の女性は「画材」なのであり、ダリが彼女らにミューズの役割を求めていないことは明白である。

　ダリにとってのガラの役割は、アデスがいみじくも指摘するように、妄想による性欲を刺激する存在、つまりファム・ファタルであり、それと同時に内的現実と外的現実とを結びつける存在、すなわちファム・アンファンなのである[36]。このことは、ダリが『シュルレアリスム簡約事典』でガラの項目を作り、「荒々しい、殺菌された女」と定義していることからもわかる[37]。ダリは、ガラと出会った頃、彼女に惹かれる想いを日記に記しているが、彼女の肉体について次のように表現している。

　　彼女［ガラ］の肉体はまだ子供の表情をたたえていた。肩甲骨と腰部の筋肉には、少女期の少し思いがけない筋骨のたくましい緊張があった。その一方で、背中のくっきりとしたくびれの辺りは、この上なく女性らしかった。[38]

この頃から、ダリの目にはガラがファム・アンファンとして映っていたのである。翌年、ダリは、彼の重要な芸術論の一つである「偏執狂的＝批判的方

36) Cf. Chadwick, *op. cit.*, p. 37.
37) «Femme violente et stérilisée. »（*S. D.*）
　　"Dictionnaire Abrégé du Surréalisme." *Œuvres complètes*, Ⅱ. Paris : Gallimard, 1988（Éditions Gallimard, 1968), p. 812.
38) Son corps [de Gala] avait une complexion enfantine, ses omoplates et ses muscles lombaires cette tension athlétique un peu brusque des adolescents. En revanche le creux du dos était extrêmement féminin [⋯].
　　Dalí. *La Vie secrète de Salvador Dalí, op. cit.*, p. 257.

法」に関する最初の声明を記したと同時に、ダリの最初の単行本である『見える女』（*Femme visible*, 1930）の最初のページには、真正面を向いたガラの写真を掲載した。意思が強く、見開かれたガラの目は、ダリにとって預言者および霊媒の目を意味していた[39]。この『見える女』とはガラのことであるが、ガラがいなければこの本は出版されることはなかった。なぜならば、1929年の夏の間、カダケスでダリが何の脈絡もなく書き散らした大量の走り書きをガラが集め、それらに「構文形」を与えたことで、ダリがその文章に再度手を加えて出版する気になったからである[40]。この頃から、ガラはダリの才能を見抜き、彼を有名にするために翻弄する。彼女は、ダリの言わばプロデューサー的存在となり、彼の名を世間に知らしめる大きな役割を担ったのである。

　ダリにとって、ガラは彼のすべてであった。この事実は、現在までよく言及されているような、シュルレアリストと女性の関係性、すなわち男性が女性を自分の芸術活動のために利用するという構図とは、少し異質のものである。なぜならば、後者は、女性というイメージを想像力の源としていたのであって、その女性のイメージは肉体を持たない。しかしながら、ダリのミューズは、実際に肉体を持った、特定の女性なのである。これは、マン・レイのミューズと同質であるが、ダリの場合はレイよりも強くミューズであるガラに精神的に支配されていた。レイは、ダリほど一人の女性に支配されていない。このことは、レイがミラーと共にソラリゼーションを発明したにもかかわらず、レイがソラリゼーションを語る際、ミラーについて言及しないことからもうかがい知れる。ダリも、自分の思考の、単なる「対象存在」（êtres-objets）でしかなかったものと、突如出現した肉体存在を持つ現実のガラとの両者の存在に戸惑いを感じていた。そして彼は、この両者の間の境界線を引くことができないと述べている[41]。ダリはその後、創造のミューズとして、

[39]　ダリは、『わが秘められた生涯』 *La Vie secrète de Salvador Dalí* において、ガラのことを「真の霊媒」（un véritable médium, p. 408）と例えている。

[40]　Cf. Dalí. *La Vie secrète de Salvador Dalí, op. cit.*, p. 279.

そしてダリの伴侶としてガラを作中で描き続け、1930年代初頭からは、ダリの作品に入れるサインにも彼女の名を記すようになった。それと同時に、ガラを双子のような存在と考えており、彼女を自分自身だとも考えていた。このように、ダリはガラに思想的にも肉体的にも偏執狂的に支配されていたのである。

　一方で、女性との距離感においてダリのそれとは異なっていたシュルレアリストもいた。例えば、ブルトンは、『ナジャ』（*Nadja*, 1928）の中で、ナジャNadjaという女性をファム・アンファンとして描いているが、ブルトンは彼女に固執しておらず、特定の女性に精神的に支配をされていたわけではなかった。したがって、シュルレアリストにはファム・アンファンとしての女性との関係性において二種類あったと考えられる。つまり、ブルトンなどのシュルレアリストの女性への概念、つまり想像上の物体（objets）としての女性という考え方と、ダリに見られる、ある特定の女性による思想的支配という構図である。

　以上のように、ダリにとってのガラは、「対象存在」、つまり創造の源であるファム・アンファンであると同時に、ダリの人生において必要不可欠な「肉体存在」でもあった。その一方で、年下のダリを精神的、そして思想的に支配することに成功したガラは、ダリを「芸術家ダリ」として売り出し、マネージメントすることで、巨万の富を得た。一説では、ガラは、詩では稼ぐことができないとしてエリュアールの元を去り、稼ぐことができる才能を持った画家であるダリを支援しだしたと言われているが、真実は定かではない。しかしながら、スペインのジローナにあるダリがガラの為に購入したプボル城で、ガラがダリと離れ、多くの若い男性芸術家と遊んでいたことは、前記したことを裏付ける事実として記録に残っている。ガラの生き方に関しては賛否両論があるが、このような女性の生き方は、当時の新しい女性としてたくましく生きるための、一つの方法だったのかもしれない。

41）　Dalí. *La Vie secrète de Salvador Dalí, op. cit.*, pp. 268-269.

3. アナイス・ニンに見るシュルレアリスムの受容
　　—イメージの転化—

①　アナイス・ニンとシュルレアリスム

　シュルレアリスムが席巻した時代に活躍した女性芸術家には、ある一貫した傾向があった。それは、男性芸術家が創造の源を理想の女性のイメージであるミューズ、すなわちファム・アンファンに求める一方で、女性芸術家は創造の源を自分自身に求めていくというものである。チャドウィックは、この傾向は 20 世紀の絵画と彫刻の発達における一つの道標となっていると主張するが[42]、筆者は、この傾向は詩や小説の発達における道標ともなっていると考える。この傾向を良く表している作家の一人として、アナイス・ニンを挙げることができる。ニンは、シュルレアリスムに影響を受けた代表的な女性芸術家の一人である。彼女はアメリカをはじめ、世界中の多くの女性作家にその作風において多大な影響を与えた為、女性の芸術表現を語る上で、非常に重要な人物である。ニンは、女性の象徴である「子供を産む能力」を毛嫌いしたフィニや、ファム・アンファンの再定義[43]を提案したカリントンのように両性具有的な存在になろうとした芸術家とは反対に、女性であることを前面に押し出して芸術活動を行った。ニンは、進んで男性の理想であ

42)　Although they believed in an androgynous creative spirit, their work reveals a sensibility that arises, at least in part, from their own understanding of the reality of their lives as women. Their exploration of the personal sources of artistic creation marks a milestone in the development of twentieth-century painting and sculpture and has validated the path taken by many women artists in later generations.
　　Chadwick, *op. cit.*, p. 237.

43)　Carrington also suggests a redefinition of the image of the femme-enfant from that of innocence, seduction, and dependence on man, to a being who through her intimate relationship with the childhood worlds of fantasy and magic is capable of creative transformation through mental rather than sexual power.
　　Ibid., p. 79.

る完全な女性になろうとした、希有な芸術家の一人だったのである。

　ニンは、フランスで活動していた男性シュルレアリストが執筆した著書を、女性としての解釈を織り込んで「翻訳」し、自らの作品に活かしていった。つまり、瀧口は外国語から日本語への翻訳という手段でシュルレアリスムに深く関わったが、ニンは、欧米の男性シュルレアリストの言葉から女性である自らの言葉へ翻訳することで、この芸術活動に直接的に関わっていたと考えることができる。

　そこで次に、ニンが具体的にはどのように自らの中にミューズを見出したのか、また、彼女の考える男性芸術家との理想の関係性とはどのようなものであったのかについて探求する。

②　ニンの思想的背景

　フランス生まれのアメリカ人作家であるニンは、ブルトンやダリ、アントナン・アルトー（Antonin Artaud, 1896-1948）やヘンリー・ミラー（Henry Miller, 1891-1980）らと親交を深め、シュルレアリスムの思想に強い影響を受けた。ニンは、60年以上にわたって一生書き続けた日記を出版し、人気を博したが、『近親相姦の家』（*House of Incest*, 1936）、『人工の冬』（*Winter of Artifice*, 1939）、『ガラスの鐘の下で』（*Under a Glass Bell*, 1944）など、シュルレアリスムに強く影響を受けた小説も数多く残している。

　興味深いことに、ニンは、アメリカ文学史において曖昧な枠に位置づけられている。彼女は、はじめからフェミニストという立場で執筆活動をしていたわけではないが、後にアメリカのフェミニストたちに見出されたことによって、フェミニズムの枠内に押し込まれてしまっている場合が多い。アメリカの女性が参政権を獲得したのが1920年であり、その後60年代から70年代にかけて、アメリカでは女性解放運動が歴史的な動きを展開していた。1963年にベティ・フリーダン（Betty Friedan, 1921-2006）が『新しい女性の創造』（*Feminine Mystique*）を、1970年にはケイト・ミレット（Kate Millett, 1934-2017）が『性の政治学』（*Sexual Politics*）を発表している。そのようなフェミニズム

の気運が高まっていた 1966 年から 1980 年にかけて、ニンを一躍有名にする
出版物、*The Diary of Aanis Nin* vol. 1〜7 が次々と出版されたのである。40 年
間にわたって書き続けた約 35,000 ページにも及ぶこの日記は、特にアメリ
カで大変な反響を呼んだ。その後、ニンは積極的に講演及び随筆等を発表し
た。それらの活動や作品において、ニンは自らの女性観を明確に描き出しな
がら、来るべき時代の流れを的確に捕らえた。ニンは、このようなアメリカ
の時代の波に見事に乗り、有名になったが、彼女は 30 年代から女性性に焦
点を当てた自己探求に関する作品や日記を書いていたのであり、60 年代以
降のアメリカにおいて、時代がようやくニンの見識に追いついたと言える。
アメリカの女性解放運動の活動家に歓迎されながらも、ニン自身はその解放
運動には多くの欠点があると明言し、その活動に全面的に参加することはな
かった。自分の周りの環境に大騒ぎする以前に、人はまず自分自身の内面と
の自問自答を避けていては、女性も男性も人間として、解き放たれた状態に
は到達できないという考え方から、ニンはアメリカの女性解放運動とはある
一定の距離を置いていたのである[44]。また、ニンが第二次世界大戦でアメ
リカに定住するまではアメリカ人ではなかったことや、11 歳のとき、両親
の離婚によってアメリカにわたった後も 17 歳まで英語ではなくフランス語
が母国語であったこと、さらに、彼女の文学や思想の基礎が、フランスでの
生活や、フランスで読んだ雑誌や本、またフランスで出会ったアルトーやヘ
ンリー・ミラー、ブルトンなどの芸術家仲間との交流によって培われること
で、ニンはアメリカのみならず、フランスを初めとする多くの国の文化に触
れ、様々な影響を受けた。このような、アメリカのフェミニズムとは一線を
画した、ニン独自の女性性への考え方やヨーロッパ文化を初めとする様々な
文化からの影響から、ニンの作風には、他のアメリカ人作家との類似性があ
まり見られず、ニンの文学的立場が曖昧になっているのである。
　ニンの作品の中で繰り広げられる様々な文化の融合は、大変興味深いもの

44)　Cf. 山本豊子．『心やさしき男性を讃えて』．諏訪：鳥影社，1997，p. 286.

である。つまり、アメリカ文化のみならずフランス文化をはじめとする様々
な文化が溶け合ってニン独自の考え方が生まれ、それが作品に現れているの
である。ニン自身も、自分の立場について、次のように述べている。

　　フランスにおいて、私たち［ニン及び伝統的な小説の鋳型を打破するこ
　　とを目指した小説家］は先駆者のグループに属していると感じていたの
　　だが、アメリカにおいて、私たちは孤立しており、少数派であることを
　　見出した。文学は大衆のためのものであり、それは社会現実主義者たち
　　の掌中にあり、心理学、あるいは特に、人間よりは政治の方に関心のあ
　　るような社会批評家たちに支配されていた。アメリカでは、文学の目的
　　は独創的、個性的、つまり革新者になることではなく、多数の人々を喜
　　ばせ、標準化し、大勢に屈服することであった。[45]

この文章からも明白なように、ニンは、アメリカにおける文学のあり方に疑
問を抱いていた。彼女は、アメリカの小説が、言わば大量生産の商品のよう
に標準化されてしまい、純粋に芸術として存在していないことに不満を抱い
ていたのである。ニンは、文学は独創的で個性的であるべきであるとし、彼
女が執筆において意識していたのは、瀧口同様、「詩人」になることだけで
あった。
　　それでは、ニンの言う詩人の定義とは何か。ニンは、詩人について、次の

45)　In France we［Nin and writers who were breaking the molds of the conventional
　　novel］felt a part of a pioneering group, but in America we found ourselves isolated
　　and in the minority. Literature was for the masses, it was in the hands of the social re-
　　alists, dominated by the social critics, all more concerned with politics than psychology
　　or human beings in particular. In America the aim was not to be original, individualis-
　　tic, an innovator, but to please the majority, to standardize, to submit to the major
　　trends.
　　Nin, Anaïs. *The Novel of the Future.* 1968. Athens, Ohio : Swallow Press & Ohio U.
　　P., 1986, p. 1.〔本書の日本語訳は、柄谷訳『未来の小説』（晶文選書、1970）
　　を参考としている。〕

ように述べている。

　　因習的な世界の類型からの完全な自由を得る人々には二種類ある。仮面
　　の背後にあるものを見ることのできる詩人と、狂人とである。[46]

この記述から、ニンは詩人を「仮面の背後にあるものを見ることのできるも
の」、つまり、物事の本質を見ることのできる人物であると考えていること
がわかる。ここでいう「仮面」とは、社会的な既成概念であり、伝統である。
また、ニンは想像の源泉としての夢の存在を主張する唯一の者として、詩人
を挙げる[47]。ここで言う夢とは、「理性の支配下に置かれていない心の中の
観念やイメージ」であり、睡眠時に抱く概念やイメージのみならず、理性あ
るいは論理的、合理的な心の抑制を免れる観念やイメージ一般のことであ
る[48]。つまり、フランスのシュルレアリストの夢の定義と同様なのである。
ニンは、自分もこのような詩人になることで、因習的な世界からの脱出とい
う目標を達成することに固執していたのであった。
　ニンは、足しげくブルトンらが集うカフェに出入りしたり、資金難で困窮
している芸術家に出資したりすることで、最先端の芸術運動に触れ、それを
吸収しようとしていた。特に、1930 年代の彼女は、当時新しい芸術運動の
先端を走っていたブルトンをはじめとするシュルレアリスムに大きく傾倒し
ていた。彼女は、幾度となく日記の中で、ブルトンをはじめとするシュルレ
アリスムによる影響について言及している。

　　私は今までずっとアンドレ・ブルトンの自由、つまり思考に応じて、と

46)　There are two kinds of people who attain complete freedom from the conventional
　　　world patterns : the poet, who is able to see what is behind the masks, and the mad-
　　　man.
　　　Ibid., p. 185.
47)　Cf. *Ibid.*, p. 6.
48)　Cf. *Ibid.*, p. 5.

りとめもなく人が感じ、考えるままに書き、センセーションに従い、出来事やイメージの不条理な相関性にしたがって、それらに導かれて行き着いた新しい領域に身をゆだねる自由を信じてきた。「驚異への信仰」だ。それに、無意識の主権の信仰、神秘への信仰、偽の理論の回避、ランボーが提唱した無意識の信仰。それは狂気ではない。合理的精神が生んだ厳格さと、パターンを超克しようとする努力なのだ。[49]

　ここからもわかるように、ニンがシュルレアリスムに傾倒した理由は、パターンを超克しようとする情熱がこの運動の原動力となっていたからであった。しかし、彼女の描く「超現実」とシュルレアリストが描くそれとの間には、幾分かのずれがあった。ブルトンが『シュルレアリスム宣言』で主張しているように、1920 年代のシュルレアリスムの目指す「生」は「別のところにある」が、その「別のところ」はけっして特権的な別世界でも逃避可能なフェアリーランドでもなく、まさに真の現実の世界と連続している世界である[50]。つまり、現実と夢の世界が離れて存在しているのではなく、融合しているのだ。ニンも『未来の小説』（*The Novel of the Future*, 1968）の中で、シュルレアリストの言う「別のところ」について幾度か強調しているが、『近親相姦の家』には次のような記述が出てくる。

49)　I have always believed in André Breton's freedom, to write as one thinks, in the order and disorder in which one feels and thinks, to follow sensations and absurd correlations of events and images, to trust to the new realms they lead one into. 'The cult of the marvelous.' Also the cult of the unconscious leadership, the cult of mystery, the evasion of false logic. The cult of the unconscious as proclaimed by Rimbaud. It is not madness. It is an effort to transcend the rigidities and the patterns made by the rational mind.

　Nin, Anaïs. *The Diary of Anaïs Nin : 1934−1939.* New York : Harcourt Brace & Company, 1967, p. 11.

50)　Cf. 巌谷國士.『シュルレアリスムとは何か―超現実的講義―』東京：筑摩, 2002, pp. 172−173, 178.

　　私たちのなかの誰も、この［近親相姦の］家から壁の向こう側の世界に
　　通じているトンネルを通っていくのに耐えられなかった。[51]

　ここには、家という無意識の世界と、壁の向こう側の世界とを繋いでいるト
ンネルについて書かれている。しかしながら、もし夢と現実という二つの世
界が融合しているのならば、トンネルや壁という表現は、出てこないはずで
ある。なぜならばシュルレアリストたちにとっては二つの世界が融合してい
るゆえにトンネルや壁といった、現実と超現実、つまり意識と無意識との間
を隔てる障害物などはない、というのが主張だからである。それに対し、こ
の二つの表現は、意識と無意識の二つの世界の間に明らかな隔たりがあると
いうことを示している。そして、この「家」自体が、ファンタジー小説にし
ばしば登場する部屋やドア、ドレッサーなど、現実とフェアリーランドを繋
ぐ存在として出てくる通路のような役目を果たしているのである。ニンは、
「私の作品も二分される。つまり、片方には夢があり、もう片方には人間の
現実があるのだ」[52]とも述べている。また、日記の中で、自分の作品を『私
のおとぎ話』（my fairy tale）[53]と呼び、現実に疲れると、執筆の世界に逃げ込
むと明言している。つまり、ニンにとっての執筆の世界とは、超現実と言う
よりはフェアリーランドとして存在しているということが言える。そして、
そのフェアリーランドの存在を暗示している「家」や家にまつわる単語が、
ニンの小説には多く登場する。

51）　［…］none of us could bear to pass through the tunnel which led from the house
　　［of incest］into the world on the other side of the walls［…］.
　　Nin, Anaïs. *House of Incest*. 1936. Ohio : Swallow Press & Ohio U. P., 1979, p. 48.
　　〔本書の日本語訳は、木村訳『近親相姦の家』（鳥影社、1995）を参考にして
　　いる。〕

52）　My books are splitting, too : the dream on one side, the human reality on the
　　other.
　　Nin. *The Diary of Anaïs Nin : 1934-1939, op. cit.*, p. 264.

53）　Cf. Nin, Anaïs. *Fire : From "A Journal of Love" : The Unexpurgated Diary of Anaïs
　　Nin.* 1987. New York : A Harvest Book & Harcourt, 1995, p. 357.

　それにもかかわらず、前記したように、ニンの初期の作品にはシュルレア
リスムの中に見出されるイメージが顕著に見られる。それらは、1930年代
のパリで執筆されたり、構想を練られたりした作品が多い。『近親相姦の家』
と『人工の冬』は1930年代にパリで執筆され、『ガラスの鐘の下で』は、パ
リでのニンの体験を凝縮したような短編小説集である。その中でも特に、ニ
ンが初めて出版した散文詩である『近親相姦の家』は、シュルレアリスムを
髣髴とさせるモティーフが数多く散りばめられた散文詩である。ニンは、シュ
ルレアリスムの概念やイメージを受容し、ニン独自の表現方法に変換し、取
り込んだのである。

　そこで本章では、ニンの作品の中でも、特にシュルレアリスムの影響を受
けた作品である『近親相姦の家』の中に見られる重要なモティーフ、すなわ
ちニンが描く女性像と家に注目して論を進めたい。『近親相姦の家』は、1936
年に私家版で出版された、ニンの処女作である。ニンは、この本を1932年
から書き始めた。この作品は、ニンの一年間にわたる夢の記録を作品にした
ものである。

　この研究を通して、女性が作家として生きることが反社会的行為であった
時代に生きた一人の女性がシュルレアリスムの概念を取り込みながら、固定
概念を根底から覆そうと躍起になり、社会に疑問を投げかけ続けた理由につ
いて、そしてニンの理想とする女性像について理解を深めることができると
考える。

③　象徴としての「他者」

　ニンの作品には、多くの女性たちが登場する。彼女たちは、常に処女とし
て、子供として、天上の人として、魔女として、性愛の対象として、ファム・
ファタルとして、そしてファム・アンファンとして登場する。つまり、ニン
と交流のあった男性シュルレアリストが女性に求めていた理想の女性像と一
致するのである。香川檀は次のように述べている。

　男性シュルレアリストが意識下のエロスに関わりあっている間に、女た
ちはむしろ「無意識」を直感的に「自然」と同一視した。そして、陰に
陽に女性性をはらんだ自然界に、自らの想像力の根源を求めていった。
その際、男性シュルレアリストのやり方と決定的に異なるのは、彼らが
必要としたような魔女的でシンボリックな「他者」—すなわちメリジュー
ヌ（蛇女）、リリト、白の女神、その他様々な太女神のイメージ—を必
要としなかったことである。[54)]

この中で香川は、女性芸術家は、想像力の根源を求める際に、『シンボリッ
クな「他者』』としてのイメージを必要としなかったと述べているが、ニン
は、反対にその「シンボル」を多用した。しかしながら、男性シュルレアリ
ストが描いたような「完全なる他者」ではなく、他者であり自分自身である
女性を描いた。すなわち、自らを象徴としての「他者」として描くことで、
自らこそが想像力の根源であるということを表現したのである。
　その『シンボリックな「他者」』として第一に挙げられるのは、ファム・
アンファンや子供として『近親相姦の家』に登場する「私」や『人工の冬』
に登場するステラ、そして『ガラスの鐘の下で』のヘジャなどである。ニン
とシュルレアリスト双方にとって特に重要と考えられるファム・アンファン
というモティーフは興味深いもので、ニンは、ブルトンが『ナジャ』で表現
したファム・アンファンとはかけ離れた登用の仕方をしている。ニンはシュ
ルレアリスムに魅了されていた一方で、あくまでも当時の女性の立場向上を
訴えるためにシュルレアリスムのモティーフを利用している。
　イーディス・ホシノ・アルトバック（Edith Hoshino Altbach）が言及するよ
うに、1920 年から 1960 年末にかけてのアメリカでは、依然として女性には
保護が必要だという前提の下に行われ、労働者であり主婦であるという二重

54)　香川檀.「魔女たちのイニシエーション—ホイットニー・チャドウィック
『女性芸術家とシュルレアリスム運動』をめぐって」.『みずゑ』940 号. 東京:
美術出版社, 1986, p. 47.

の役割が要求されていることや、組織者として不向きだという想定のために、女性は労働組合を通して自己防衛のために戦うことさえできないと考えられていたが、アメリカの女性たちは合理化された家庭や学校や大学、そして職場で、個人の能力や素質を発揮し、それが報われることを強く望むようになった[55]。このように、従来のような女性の受動的であった存在が、能動的な存在に移行していくという過渡期において、ニンは自分の立場が無言の直感の後ろに逃亡している 19 世紀的で古風な女性と、男性的行動をし、男性のコピーをしている当時出現し始めた女性との間にあると言及している。この女性についての新たな動向は、政治の世界だけではなく、シュルレアリスムを含んだ芸術の世界にも広がった。男性シュルレアリストたちは、女性たちに創造的活動を勧め、全ての女性たちを家庭の束縛から解き放つよう要求した。ニンはこの概念に賛同し、シュルレアリスムと関係のある雑誌や本を読むことにのめり込んだ。ニンは無意識への多大な興味を持っていたので、このシュルレアリストがもつ女性と無意識との関係への概念に鼓吹され、ファム・アンファンのイメージを自らの作品に数多く登場させたのである。

　それでは、このイメージがどのように『近親相姦の家』の中で表現され、どのようにニンがそれをシュルレアリスムの装置から自分自身の装置へと変換しているのか。これらを明確にするため、まずブルトンによる『ナジャ』について言及する。

　シュルレアリスム作品の中で代表格であるブルトンの『ナジャ』は、女性の理想像、つまりファム・アンファンをよく示している。ニンは、しばしばその作品やエッセイの中で、ブルトンの描いたナジャという女性について言及してきた。例えば『未来の小説』の中で、彼女はナジャを第二次世界大戦前のパリにおいて自分の無意識に全面的に従い、詩人にはあまりにも明瞭な非理性の言語で語る女の代弁者であると述べている。『ナジャ』は 1928 年 5

55)　Cf. Altbach, Edith Hoshino. *Women in America*. D. C.：Heath and Company, 1974. Translated as：『アメリカ女性史』(trans. 掛川トミ子，中村輝子)，東京：新潮社，1976，pp. 159-191.

月に出版され、「愛と自己認識を追及し、芸術と人生の関係について深く考えようとする人々のバイブル」[56]として歓迎された。この本は、ブルトンとナジャの友好関係について描写されている。ナジャは確かに存在していたが、この本の中では本当のナジャを知り得ない。なぜなら、彼女は、ちょうどニンにとってのジューンのように、ブルトンの単なる存在する媒体のひとつでしかなかったからだ。ブルトンは、彼の詩を基盤にした特質の化身として、ナジャに魅了された。ブルトンの詩とは、謎、つまり論理の拘束から開放された話法であり、シュルレアリストの詩の話法と近似している詩である。

ブルトンがすでにその妖精のイメージを彼女に提示していたには違いないが、『ナジャ』において、ナジャは自分自身をメリュジーヌ（Mélusine）だと主張している。メリュジーヌとは、中央フランスの伝説で、特にポワトゥー地方の妖精、水の精、そして森のニンフの一人で、そのイメージはケルト神話から来たものである。ブルトンは「地上の救済」[57]のためにこの妖精を自分の理論の中に適応させた。なぜなら、彼は、メリュジーヌを「自然の四大の諸力に対して天祐とも言うべき交流を持つ女性」[58]として是認したからである。メリュジーヌは神話の中で、たくさんの異なるイメージとして描かれている。たとえば、腰から下が蛇や魚であったり、時々二つの尾を持っていたり、しばしば背中から二つの翼が生えている。ファム・アンファンは、シュルレアリストたちにとってのミューズの主要なイメージを支配していた。再三にわたってブルトンは、メリュジーヌをファム・アンファン、つまり子供のような女性であると主張する。

一方で、ニンは、実際には男性、そして自分の父親にとってさえも「母親」的存在であったにも関わらず、「トランジション」とブルトン、そしてランボーから、「自由に飛躍するための想像力」[59]を得ていたこともあり、『近親

56) Cf. Chadwick, *op. cit.*, p. 34.
57) Cf. Breton, Andrè. *Arcane 17*. Paris : Union Générale, 1965, p. 67.
58) Cf. *Ibid.*, p. 87.
59) Nin. *The Diary of Anaïs Nin : 1934–1939, op. cit.*, p. 77.

相姦の家』において、『ナジャ』の中に見受けられたこの「子供のような女性」のイメージを、他の欧米の女性芸術家と同様に、自分自身のイメージに適合させた。ニンと思われる人物は、「ナレーターの一部分」として出てくるが、ニンは子宮から出てくる自分の誕生について書き表している。「ナレーターの一部分」という表現は、ナレーターの意識がニンとしての「I」と、サビーナ、そしてジャンヌ（Jeanne）など、本散文詩の登場人物の意識としてしばしば置き換わったり、混合したりしているからである。

　はじめに、ニンは下意識である子宮の中を浮遊している。

　　　私は水の中に生まれ出たときのことを憶えている。私の周りのすべては燐光を発しており、私の骨はゴムでできているようにやわらかく動いた。私は揺れて漂い、骨のない爪先で立って遠くの物音を聴く。人間の耳には聞こえない物音を。そして、人間の眼には見えない物を見る。[60]

ニンは自分自身を思想の潮流がない（no currents of thoughts）、永遠に続く平和の底（the endless bottoms of peace）[61]を感じることのできる子宮としての海の中に柔らかな胎児として描いている。そして彼女は岩に打ち上げられ、己の穂で窒息した船の残骸のような状態で夜明けに目覚めた[62]。この海のイメージについて、ニンは下意識の存在を表現したと述べている[63]。

　次に、彼女は下意識としての子宮から意識の世界へ出てくる。

60)　I remember my first birth in water. All round me a sulphurous transparency and my bones move as if made of rubber. I sway and float, stand on boneless toes listening for distant sounds, sounds beyond the reach of human ears, see things beyond the reach of human eyes.
　　　Nin. *House of Incest, op. cit.*, p. 3.
61)　*Ibid.*, p. 5.
62)　Cf. *Ibid.*
63)　Nin. *The Novel of the Future, op. cit.*, p. 121.

　　私は夜明けに目覚めた、岩に打ち上げられ、己の帆で窒息した船の残骸
　　のような状態で。[64]

　彼女は下意識から意識の世界に、幼児として、純粋さのイデアとして生まれ
た、または生まれ変わったのである。特記すべきは、多くの女性芸術家がシュ
ルレアリスムの理想のイデアを体現することを否定しながらも、作品には彼
女たち自身がファム・アンファンを具現化していることが多い中、ニンは進
んで自らをファム・アンファンのイメージに重ね合わせたということであ
る。ここに、ニンの男性との関係における基本的な概念が現れている。つま
り、男性の要求を受け入れながらも、芸術家として独立するという考え方で
ある。したがって、男性に対しては子供として振舞うことで男性の欲求を満
たし、その男性芸術家から「自由に飛躍するための想像力」を得るという、
合理的かつ知的な創作活動を行っていたのである。
　しかしながら、このナレーターは、心地の良い子宮から引きずり出され、
そして自分のへその緒で窒息した幼児を思わせるような「船の残骸」のよう
な状態で意識の世界に現れる。シュルレアリストが表したような、無邪気で、
思考力のない、狂気を持ち合わせた「他者」としての「子供」ではなく、苦
しみ悶える「子供」なのである。この夜明けのイメージは誕生のシーンであ
るにもかかわらず、あまりにも陰鬱であるため、死を思わせる。ミラーが言
い表したように、ニンはこの作品の中で、死の恐怖ではなく生の恐怖を表現
しているのである[65]。
　この作品では、苦悩や恐怖を表すために、しばしば窒息させる choke とい
うイメージが出てくる。例えば、次のようなものがある。

64)　I awoke at dawn, thrown up on a rock, the skeleton of a ship choked in its own
　　sails.
　　Nin. *House of Incest, op. cit.*, p. 5.
65)　Miller, Henry. "On '*House of Incest*' : A 'Foreword' and 'Review'." *Anaïs : An In-
　　ternational Journal*, Vol. 5 (1987), p. 114.

44

窒息するほどの恐怖を知る。本当に。空気を奪われて息ができない人の
ように、喘ぎながら恐怖の中で立ち尽くす。私は耳が聞こえなくなる、
急に完全な聾者となる。足を踏み鳴らしても、叫んでみても何も聞こえ
ない。そして時々、ベッドに横になると、また恐怖が私をさいなむ。沈
黙の底知れぬ恐怖。沈黙の中から現れて、私のこめかみを殴りつける者
に対する、計り知れぬ息詰まる恐怖。私は壁をたたき、床をたたいて沈
黙を追い払おうとする。[66]

この場面では、物事を考えざるを得ない苦悩で満ち満ちた現実で孤独を感じ
るナレーターの苦悶が描かれており、ニンはこの状況の「救世主」的な存在
としてサビーナを登場させる。サビーナとは、ヘンリー・ミラーの二番目の
妻であるジューン・マンスフィールド・ミラー（June Mansfield Miller, 1902-
1979）をモデルとした、ファム・ファタルを具現化した女性である。上記の
ファム・アンファンとは対照的に、このイメージは苦悩を感じることはなく、
完全な「他者」として描かれている。西洋文化は、その根強い女性像を継承
し続けており、今日でもたくさんの芸術家たちがそのイメージを活用してい
る。ヘレン・トゥーキー（Helen Tookey）が主張するように、このイメージ
は都市の近代化、そして精神分析といった19世紀末と20世紀初頭の重要な
論説の収斂となる事柄を表している。その中でも特に、ファム・ファタルは
「女性性と不安定な自己に関する二つの不安」における暗喩なのである[67]。

66) Knowing only fear, it is true, such a fear that it chokes me, that I stand gasping
and breathless, like a person deprived of air ; or at other times, I cannot hear, I sud-
denly become deaf to the world. I stamp my feet and hear nothing. I shout and hear
nothing of my shout. And then at times, when I lie in bed, fear clutches me again, a
great terror of silence and of what will come out of this silence towards me and knock
on the walls of my temples, a great mounting, choking fear. I knock on the wall, on
the floor, to drive the silence away.
Nin. *House of Incest, op. cit.*, pp. 30-31.

67) Tookey, Helen. *Anaïs Nin, Fictionality and Femininity : Playing a Thousand Roles.*
New York : Oxford U. P., 2003, p. 108.

　ニンはまた、ジューンについて自身の日記に数多く言及している。ニンは、ジューンの人物像について「ジューンは妖艶な肉体、色っぽい顔、セクシーな声によって悪と官能を呼び覚ます」[68]と述べている。ニンは彼女の体についてストリッパー（stripteaser）という比喩まで用いている。さらに彼女は、ジューンを自分の理想像として作り変えることに固執していた。ニンはジューンの容姿について、ジューンの首は強く、その声は暗く、低くそしてハスキーで、彼女の手は農民の女性の手のようだったが、ほとんどの女性よりも大きく、彼女の足はニンより大きいと述べている。また、ニンは「私（ニン）が彼女（ジューン）を見上げたとき、彼女は、私は子供のようねという」[69]とも書いている。しかしながら、ニンの身長は5フィート6インチ、ジューンの身長は5フィート2インチであり[70]、実際はニンのほうが背は高かった。また、ニンは日記の中で、「女性（ニン）は再び子供になる」[71]と述べているように、自分自身をジューンよりも子供、または繊細な存在として描写することを好んだ。

　このように、ジューンという女性を自らの「ミューズ」と見ていたニンは、ファム・ファタルとしてのジューンを描写するため、ファム・ファタルの一つであるアルラウネのイメージを適応した。アルラウネとは、元々ドイツのゴブリン、またはエルフであり、ハンス・ハインツ・エーヴェルス（Hanns Heinz Ewers, 1871-1943）によって1911年に出版された小説、『アルラウネ』（Alraune）が原作のドイツ映画のキャラクターである[72]。ニンは、ジューンのイメージの要素を持ったこの伝説を踏襲した映画によって刺激され、ミラーに

68)　June, by her voluptuous body, her sensual face, her erotic voice, arouses perversity and sensuality.
　　Nin. *The Diary of Anaïs Nin : 1934-1939, op. cit.*, p. 29.

69)　When I [Nin] look up at her [June], she says I look like a child.
　　Ibid., p. 35.

70)　Bair, Deirdre. *Anaïs Nin : A Biography*. London : Bloomsbury, 1995, p. 127.

71)　[…] the woman [Nin] became a child again.
　　Nin. *The Diary of Anaïs Nin : 1934-1939, op. cit.*, p. 80.

アルラウネの伝説について興奮しながら話したと日記に記載している。彼女は、この無声映画にインスピレーションを受けた後、自分の小説に『アルラウネ』という名前を付けた。その小説は、後に『近親相姦の家』になった。そして、ジューンのイメージを投影した登場人物の名前にも、このエルフの名を使用した。しかしながら、後にニンはこの名前をサビーナに変更し、さらにアルラウネの名を隠蔽しさえもした。興味深いことに、ニンが存命中に出版された彼女の日記の中には、『アルラウネ』についての記述はすべてと言っていいほど削除されている。その名前は、ニンの死後に発売されたニンの無修正版日記の中にようやく現れた。

　しかしながら、ニンがタイトルを『アルラウネ』から『近親相姦の家』に変えた後でさえ、またアルラウネの名前を散文詩から完全に抹消した後でさえ、アルラウネの存在は完全には消えることはなかった。『近親相姦の家』の中で、ジューンはサビーナという名前に変更されてもなお、アルラウネを髣髴とさせるイメージであり、ファム・ファタルの要素を持っているのである。トゥーキーは、ファム・ファタルは二つの特質を兼ね備えていると論じている。それはつまり、魅惑的な美と死である。『近親相姦の家』は、ファム・ファタルの香り、つまり、美と死という特徴で満ち満ちている。

　　　あなた［サビーナ］の美しさに私は溺れる。わたしの芯が溺れる。あな
　　　たの美しさが私を焦がすとき、男の前では決して溶けることのなかった
　　　私の芯が溶ける。[73]

ナレーターは、サビーナの美によって溶解する。これはいかなる男性からも

72)　速水豊は、この映画が日本の画家にも影響を及ぼした可能性を示唆している。詳細については速水『シュルレアリスム絵画と日本―イメージの受容と創造―』東京：日本放送出版協会，2009，pp. 79-83 を参照。

73)　Your［Sabina's］beauty drowns me, drowns the core of me. When your beauty burns me I dissolve as I never dissolved before man.
Nin. *House of Incest, op. cit.*, p. 12.

達成されなかったことである。この「溶ける」という意味である dissolve という単語は、周知の通り性的な意味合いを含める。実際、ニン本人は否定をしているものの、彼女とジューンはレズビアン的な関係を持っていたという説が数多くある。二人が身体的な関係を持っていなかったにせよ、ニンの日記からは、精神的にニンがジューンに魅了されていたことは明確である。このような感情を持っていた対象であるジューンにアルラウネのイメージを重ねるのは至極自然なことといえる。ファム・ファタルが男性だけでなく女性にも影響を与えるというこの表現から、男性の概念であるファム・ファタルを自分の作品に効果的に適応させたことがわかる。

　ファム・ファタルであるサビーナは、死の雰囲気も持ち合わせている。

　　都市の窓は、雨つぶと、彼女が嘘をつく度、そして欺く度にわたしが流
　　した血で汚れて、粉々になっていた。彼女の頬の皮の下に、私は灰を見
　　た。私たちが不実な同盟を結ぶ前に、彼女は死んでしまったのだろうか。
　　女だけが持つあの眼、手、そして感覚。[74]

サビーナの肌の下には灰があり、彼女は死の様相を帯びている。彼女は自分の欺きによってナレーターを傷つけ、ナレーターの血と涙を思わせる雨で窓が汚れているのである。女性だけが持つ特有の眼、手、そして感覚と、死のイメージがここで融合されることによって、美と死のイメージが結びつくのである。死は、ニンにとって苦悩で道々がこの世界から逃げる唯一の手段であった。ミラーが述べるように、人間の思考の世界は、出口のない閉じた円なのである[75]。

74)　The windows of the city were stained and splintered with rainlight and the blood she drew from me with each lie, each deception. Beneath the skin of her cheeks I saw ashes : would she die before we had joined in perfidious union? The eyes, the hands, the sense that only women have.
　　Ibid., p. 11.

75)　Miller. "On *'House of Incest'* : A 'Foreword' and 'Review'," *op. cit.*, p. 114.

48

　サビーナは、その苦しみに満ちた円を破壊し、ナレーターを救済する役目を負っている。ニンは、サビーナを次のように表現する。

　　サビーナの顔が、庭園の暗闇に浮かび上がっている。その眼から吹き出した砂漠の砂を含んだ強い熱風が、木の葉を萎れさせ大地をめくりあげる。垂直の軌道を走っていたものはすべて、今は円を描いてその顔の周りを、彼女の顔の周りをまわっていた。彼女は古代人のように、荘重な行列をなして瞬く、たいへん豊かな数百年の年月を凝視した。彼女の真珠光沢の肌から、お香のような香りが立ち上った。[76]

　その眼からは葉を萎びさせ、地面をめくりあげるような強く、熱い風が吹き出し、サビーナは数百年の年月を生きながらえている。そして、その真珠光沢の肌からは、異国を思わせる香り（incense）が立ち上っている。「垂直の軌道を走っていたもの」が全て円を描きながら、サビーナの顔の周りを回っている。全てのものを破壊しながら歩くサビーナは人間ではなく、古代の神話に登場する女神を思わせる。そしてこの情景は、アルラウネの誕生の比喩として使われたイメージである「漆黒の中から生まれ出た蛇」（out of the black night is born a snake)[77]と酷似している。音について言及するならば、彼女の声はしゃがれており、呪いの響きで錆びついている[78]。そして、ナレーターはサビーナの舌が擦れる音（the sibilance of her tongue）を聞いている。また、

76)　Sabina's face was suspended in the darkness of the garden. From the eyes a simoun wind shriveled the leaves and turned the earth over ; all things which had run a vertical course now turned in circles, round the face, around HER face. She stared with such and ancient stare, heavy luxuriant centuries flickering in deep processions. From her nacreous skin perfumes spiraled like incense.
　　Nin. *House of Incest, op. cit.*, p. 6.

77)　Ewers., Hanns Heinz. *Alraune*. 1929. Trans. S. Guy Endore. New York : Arno Press, 1976, p. 5.

78)　［…］a voice rusty with the sound of curses and the hoarse cries
　　Nin. *House of Incest, op. cit.*, p. 8.

ニンは彼女の歩みを、斜体のフランス語で表現し、その発音は蛇のイメージ
を髣髴とさせる効果がある[79]。

　ミケランジェロやラファエロなどの絵画では、エデンの園で上半身が女性
で、下半身が蛇の生き物がイヴを誘惑している場面を描写した絵画を見るこ
とができるが[80]、ユダヤ経典（*Jewish Scriptures*）もしくは旧約聖書（*Old Testament*）
の中で人間を神に背かせた悪として描かれるようになる以前、古代において
蛇は、尊敬されると同時に恐れられていた。蛇は、古代から不死の象徴とし
て世界のいたるところで神聖化され、また下半身が蛇のケルト神話のメリュ
ジーヌなど、女神や神話に出てくる女性とともに表現されることが多かった。
ニンは、古代の怒れる女神を髣髴とさせる容姿を持ったサビーナを描くこと
で、古代の女神が持つような破壊と創造の両義的なイメージをサビーナに重
ね合わせた。

　しかしながら、このファム・ファタルのイメージは、実際のジューンを表
現していない。なぜなら、ニンにとってジューンは「単なる存在」（just BE-
ING）[81]でしかなく、男性芸術家が女性に対して行ったように、ジューンを
自らの芸術の女神もしくは伝説（my legend）[82]として作り変えたのである。
ニンは次のように主張している。

　　ジューンはひとえに存在しているだけなのだ。彼女には自分自身の思想
　　も、空想もない。彼女の容貌や肉体からインスピレーションを受けたほ
　　かの人々から与えられたものがあるに過ぎない。[83]

79）　*Le pas d'acier*… ［…］ *Le pas d'acier*…
　　　Ibid., p. 8.
80）　Cf. ミケランジェロ・ブオナローティ（1475-1564）作≪システィーナ礼拝
　　　堂天井画（原罪と楽園追放）≫、ラファエロ・サンティ（1483-1520）作≪ア
　　　ダムとイヴ≫（バチカン美術館）
81）　Nin. *The Diary of Anaïs Nin : 1934-1939, op. cit.*, p. 49.
82）　Nin. *House of Incest, op. cit.*, p. 10.

50

ジューンは、芸術の女神として周りの芸術家たちの幻想を現実に解き放たせ
ているのである。この考え方は、ナジャを「存在する媒体」[84]としてみてい
たブルトンとの類似性を示す。ニンは「芸術、特に文学から学ぶべきことは、
それら（意識の異なった状態やレヴェルの間）を用意に行き来する通路と、そ
れらの間の関係とである」[85]と述べているように、彼女は「存在する媒体」
に関するシュルレアリスムの概念を継承し、シュルレアリスムの概念や媒体
を男性シュルレアリストのように活用した。ミラーがこの作品をシュルレア
リスムの作品と同等と考えた理由の一つも、この点に起因する。ニンは血の
通ったジューン本人に魅了されていたわけではなく、ニン自身の女性性の幻
想を代表する媒体に魅了されていたのである。

　以上のように、『近親相姦の家』とブルトンによって書かれた『ナジャ』
は、上述の類似性がある。しかしながら、その一方で、この二つの作品の間
にはひとつの重要な違いがある。それは、『ナジャ』において、ナジャが子
供とファム・ファタルという二つの側面が結合したイメージであるファム・
アンファンとして登場する一方で、『近親相姦の家』では、幼児としてのナ
レーターと、ファム・ファタルとしてのサビーナが融合し、ファム・アンファ
ンのイメージとなるという点である。つまり、ナジャは筆者にとって完全な
る他者であるが、ニンの作品では、筆者もサビーナという芸術の女神と融合
することで、自らも存在する媒体となるのである。

　あなたのなかに、あなたである私の部分を見る。私のうちにあなたを感

83）　June simply IS. She had no ideas, no fantasies of her own. They were given to her
　　by others, who were inspired by her face and body.
　　Nin. *The Diary of Anaïs Nin : 1934–1939, op. cit.*, p. 49.
84）　"les médiums qui, [⋯] *existent*"
　　Breton. "Second Manifeste du Surréalisme." *Manifestes du surréalisme, op. cit.*, p. 182.
85）　The important thing to learn, from art and from literature in particular, is the easy
　　passageway and relationship between them [different states or levels of consciousness].
　　Nin. *The Novel of the Future, op. cit.*, p. 5.

じる。私の声は深くなるのを感じる。まるであなたを飲み込んだように、類似点であるすべての繊細な糸が火で溶かされて融合し、裂け目に気づく者は、もはや誰もいない。[86]

　ナレーターは、サビーナと融合し、ファム・アンファンとしてのナジャのように、ひとつの存在になったのである。ニンはシュルレアリスムの概念を用いたが、ニンの視点は、彼らの視点とは根本的に違うものであった。ナレーターは、サビーナが「彼女の鏡像的反面、つまり、彼女の表裏、または影」[87]を表現していると述べる。メリュジーヌとして、またはファム・アンファンとしてのナジャは、ブルトンにとっては客観的な存在だった。しかしながら、『近親相姦の家』における媒体は、ニンにとっては主観的な存在だった。なぜならそれは、彼女自身だったからである。ニンは自らをサビーナという存在する媒体と融合させることで、自分自身をファム・アンファンという神話的、抽象的な存在へと転化した。このように、ニンは男性芸術家のように、ある対象を女神として作り変え、インスピレーションを受ける一方で、その対象と一体化するという手段をもって、簡単に意識から無意識へと移動する存在として自分自身の存在を演出し、自らを男性シュルレアリストが望むような女神のイメージに仕立てたのである。

　このようなことを行ったのは、ニンの男性との関わり方に関係する。ニンは、『未来の小説』の中で、「私の作品の中で、両性の間に宣戦布告はされなかった」[88]と述べている。彼女は男性と女性がいがみ合うのではなく、真の関係にはどちらかの肩を持つということはないし、男性の主張に対立する女

86)　I see in you that part of me which is you. I feel you in me ; I feel my own voice becoming heavier, as if I were drinking you in, every delicate thread of resemblance being soldered by fire and one no longer detects the fissure.
　　Nin. *House of Incest, op. cit.*, p. 12.

87)　Cf. Scholar, Nancy. *Anaïs Nin.* Boston : Twayne Publishers, 1984, p. 78.

88)　There was no declaration of war between the sexes in my work.
　　Nin. *The Novel of the Future, op. cit.*, p. 76.

性の主張もなく、非難しあうこともないと述べ[89]、女性の心理は男性のそれとは異なるが[90]、両性がお互いへの先入観で見るのではなく、「真正の融合の妨害をするものにともに立ち向かおう、という努力」を惜しまず、お互いを理解しあうことが重要であるとしている[91]。この概念を前提として、ニンは当時の大勢の女性芸術家が関心を持っていた女性に対する社会的因習の打破と新たな立場の確立を目標に掲げ、自分のカメラ［視点］を女性の中に位置づけながら[92]、男性に頼るのではなく、女性自らが経験に基づいて書くということに重点を置き、ひたすら女性の視点に立って作品を生み出し続けた。

　以上のように、ニンは『近親相姦の家』の中で自らを男性にとっての創造のインスピレーションの装置である女神、そして一方で実質的存在を持つ女性の代表というイメージを表現したのである。ニンの時代は、女性は自分が誰なのか、どのように女性として生きるべきかを模索しだした時代だった。それゆえに、彼女は女性として書くという使命を感じたのである。まっとうな作家としての立場を構築するために女性にとっていくらの励ましもなかった時代に、男性を支援しながら女性の代理人をも務めようとしたニンは、伝統による束縛を放棄しようと苦闘し、シュルレアリスムの概念を取り入れることによって当時の社会の中で女性の新たな安定した立場を築こうと、困難な道に乗り出していった女性の一人であった。

89)　In a true relationship there is no taking sides, no feminine claims in opposition to masculine claims, no reproaches at all.
　Ibid.

90)　All I was saying was the psychology of woman was different and could be understood if we werr willing to look at it ［…］.
　Ibid.

91)　There is an effort to confront together what interferes with genuine fusions.
　Ibid., p. 76.

92)　My act of placing my ［Nin's］ 'camera' within women ［…］.
　Ibid., pp. 75-76.

④　自由な性への参画─「近親相姦の家」という家─

　ニンはまた、この散文詩の中で、「近親相姦の家」という装置を利用した。女性の生き方への問題意識が高まったニンの時代は、女性性の表現に関しても大きな関心が集まった時代であった。ゲールが言及するように[93]、シュルレアリストは性の開放、特に女性の自由な性への参画を提唱することによって価値観の転覆を目指したが、彼らの芸術に現れた性表現は、女性に対する伝統的価値観を基盤にした、時に暴力的でさえある男性視点に立ったものであった。シュルレアリスム運動の周辺にいた多くの女性芸術家は、このような性の表現は男性言語であると反発したが、ニンやフィニといった数人の女性芸術家は、この性の表現を経験に基づいた女性自身のものにしようという模索をしていた。私生活でも「性の自由な参画」を果たしていたニンは、自由な性による価値観の転覆と、それを利用した自己探求を作品の中で表現するために、「近親相姦の家」という装置を選んだのである。

　家というのは、その家の住人たちの人生のコラージュであると言える。このことを暗示するかのように、散文詩『近親相姦の家』には、ヴァル・テルバーグ（Val Telberg, 1910-）によるフォトコラージュ（Photocollage）、別名フォトモンタージュ（Photomontage）が多く掲載されている。コラージュとは、様々なものを貼り付けてひとつの概念を浮き上がらせるものであるが、近親相姦の家から浮かび上がる概念は、男性シュルレアリストが提唱したものと共通する、ある社会的問題を提起している。つまり、社会通念による苦悩である。近親相姦は、キリスト教の聖書の中では死刑の対象になるほど大罪であると規定されており、西洋社会の中ではこれが当然のごとく罪であるという意識が根強い。ニンはこの作品の中で、単なる罪だとしか見なされないこの衝撃的な題材を活用し、独自の世界をくり広げた。

　『近親相姦の家』に登場する「近親相姦の家」は、次のように描写されて

93)　The Freudian basis of Surrealism ensured that the exposure of repressed sexuality was equated with liberation from rationalism and the restrictions of convention. Gale. *Dada & Surrealism, op. cit.*, p. 236.

いる。

　　彼女は近親相姦の家の正面を見上げた。さびた金属のファサード、さび
　　付いたブラインドがしっかりと閉ざされた窓、死んだ眼のような、ふる
　　い蔦が毛深い腕のように絡みついた窓。94)

この家の描写は、スザンヌ・ナルバンティアン（Suzanne Nalbantian）がフラ
ンスで実際に訪れて描写したニンの実際の家の記述に酷似している。ニンは、
夫であるイアン・ヒューゴ（Ian Hugo）としても知られるヒュー・パーカー・
ギラー（Hugh Parker Guiller, 1898-1985）と共に、1929 年から 1936 年までフラ
ンスのルヴシエンヌ（Louveciennes）という小さな街にある家に住んでいた。
このことから、甘い子宮（a honeyed womb）95)と表現するような安心感を覚え
るシェルター的な役割をしていた自分の家のイメージを、「近親相姦の家」
に重ね合わせていたことがわかる96)。
　また、「近親相姦の家」は、海に面したところにあるにも拘らず、さなが
ら海の底にあるような装飾がなされている。その部屋の窓には、動かない魚
が描かれた背景に貼り付けてあり、部屋はたくさんの貝からのリズミカルな
音で満ちている97)。『未来の小説』の中でニンは、潜在意識的生の実在を具
現するために海の底のイメージを用いたと述べている98)。海の底の部屋と

94)　［…］she [Jeanne] looked up at the façade of the house of incest, the rusty ore fa-
　　cade of the house of incest, and there was one window with the blind shut tight and
　　rusty, one window without light like a dead eye, choked by the hairy long arm of old
　　ivy.
　　Nin. *House of Incest, op. cit.*, p. 39.

95)　Nin. *The Diary of Anaïs Nin : 1934-1939, op. cit.*, p. 241.

96)　［…］rusty fixtures and iron gates, mostly hidden from view by a thick, heavy stone
　　wall, overwhelmed with ivy and brush.
　　Nalbantian, Suzanne. "Into the House of Myth : From the Real to the Universal, from
　　Singleness to a Variety of Selfhood." *Anaïs : An International Journal*, Volume 11
　　（1993）, p. 12.

いうイメージは、ブルトンの『溶ける魚』（*Poisson soluble*, 1924）の第 7 章に表現された「水底にある部屋にいてこそ私たちは最良のときを過ごす」[99]というイメージを髣髴とさせる。ブルトンにとって水底は、無意識の世界であり、ニンはブルトンの考え方に影響を受けたと考えられる。

　しかし、この部屋のイメージは、海の底にある「近親相姦の家」のイメージに酷似しているにもかかわらず、そこには多くの相違点がある。例えば、ブルトンの部屋は「深みの中へ滑っていく数多くの女性」[100]という動的なイメージがある一方、ニンの部屋には悩み苦しむ者が集結し、海は動きがなく（static）、全てはじっと動かずにいるように作られている[101]。このように、ニンの部屋はブルトンの動的な世界とは正反対の静的な空間である。この違いは、無意識または夢といったイメージの捉え方が、ブルトンにとっては理想的、弁証法的なものであるのに対して、ニンにとってはより現実的な場所、つまり生きることの苦悩からの逃避の空間と捉えているためだと考える。ニンにとって無意識や夢とは、怯える魚がイソギンチャクの中に身を潜めるように、現実や社会からの避難場所であり、恐怖に怯えながら身を隠す場所なのである。

　ニンは日記の中で、ルヴシエンヌの家に入った人の一人一人が自分の姿を写すと小さすぎたり大きすぎたり、太りすぎたりやせすぎたりして見えるい

97）　The rooms were filled with the rhythmic heaving of the sea coming from many sea-shells. The windows gave out on a static sea, where immobile fishes had been glued to painted backgrounds.

　　　Nin. *House of Incest, op. cit.*, pp. 33–34.

98）　I used the image of the bottom of the sea to concretize the existence of a subconscious life.

　　　Nin. *The Novel of the Future, op. cit.*, p. 121.

99）　Ce [la piece au fond de l'eau] est là que nous passions les meilleurs moments.

　　　Breton. "Poisson Soluble." *Manifestes du surréalisme, op. cit.*, p. 71.

100）　"le nombre de femmes glissant dans ces profondeurs"

　　　Ibid., p. 71.

101）　Everything had been made to stand still in the house of incest.

　　　Nin. *House of Incest, op. cit.*, p. 34.

びつな鏡を持っていることが証明されると述べている[102]。つまり、人が普
段自分を主観的にしか見ていないことに気付かされるということであり、こ
の家に入ると自分を客観視することができるということだと解釈できる。こ
のことは、上記したブルトンの「ガラスの家」を思い起こさせる。

　　私としては、これからもガラスの家に住み続けるだろう、そこではいつ
　　も誰が訪ねてきたか見ることができ、天井や壁につらされた物は全て魔
　　法にかけられたように宙に留まり、夜になると私はガラスの寝台にガラ
　　スの敷布をかけて休む、やがてそこには私である誰かがダイヤモンドで
　　刻まれて私に見えてくるだろう。[103]

つまりブルトンにとってこの家は、もう一人の自分と出会える場所であると
言える。しかし、両者の家の役割は、同様のものではなかった。それでは、
両者においてどのような相違点があり、ニンが家という装置に対してどのよ
うな役割を与えたかについて、社会からの避難場所である「近親相姦の家」
にいる登場人物の例を挙げながら考察する。
　ニンの作品に描かれた「近親相姦の家」では、愛と生命が手の届かぬとこ
ろに流れていって失われてしまうのを恐れ、あらゆるものがじっと動かずに
いるように作られている[104]。全てのものが、社会の眼から逃れるためにこ
の家にいるのである。この家に逃げてきた女性として、ジャンヌという女性
が登場する。ジャンヌは、サビーナに続くもう一人の登場人物であり、ニン

102）　　［…］everyone of us caries a deforming mirror where he sees himself too small or
　　　　too large, too fat or too thin.
　　　　Nin. *House of Incest*, *op. cit.*, p. 105.
103）　　Pour moi, je continuerai à habiter ma maison de verre, où l'on peut voir à toute
　　　　heure qui vient me rendre visite, où tout ce qui est suspendu aux plafonds et aux murs
　　　　tient comme par enchantement, où je repose la nuit sur un lit de verre aux draps de
　　　　verre, où *qui je suis* m'apparaîtra tôt ou tard gravé au diamant.
　　　　Breton. *Nadja*, *op. cit.*, p. 19.
104）　　Cf. Nin. *House of Incest*, *op. cit.*, p. 34.

と友好関係を結んでいた人物である女性がモデルであるとニンは説明している。

　ジャンヌは弟への愛により、近親相姦に苦しむ。そして、それはあたかも伝統に捕らえられた囚人のようだと表現している。

　　　彼女［ジャンヌ］の眼は、人びとのレヴェルよりも高く、その高い背の後に引きずられた脚は、自力で動くことのできない、囚人の鎖付き鉄球のようである。

　　　死のうとする彼女の意志に反した、この世の囚人。

　　　彼女を地上に引き止める不自由な脚。囚人の鎖付き鉄球のように引きずる死んだ、重たい脚。105)

　死んで苦悩に満ちた世界から逃げようとするジャンヌは、因習を逸脱した囚人として描かれている。その足は、囚人が脚につけられる鎖付き鉄球のように萎え、死にたいと願うジャンヌをこの地上に引き止める。それは、現実社会では許されない近親相姦の罪を犯したためである。

　次に、ジャンヌが、世界の固定された価値観は自分に合わないと感じ、恐れながらも弟への愛を歌い続けている部分を挙げる。

105)　Her［Jeanne's］eyes higher than the human level, her leg limping behind the tall body, inert, like the chained ball of a prisoner.

Prisoner on earth, against her will to die.

Her leg dragging so that she might remain on earth, a heavy dead leg which she carried like the ball and chain of a prisoner.
Ibid., pp. 27-28.

彼女［ジャンヌ］の青白い、筋の浮き出た指がギターをつまぐった。低
い声で歌いながら、彼女はおずおずといたぶるように弦を弾いた。歌の
背後にあるのは、渇き、飢え、恐怖だった。彼女がギターをはげしくか
き鳴らしながら、ギターの調子をかえようとしたとき、弦が切れた。彼
女の世界の弦が切れたかのように、彼女の眼には恐怖が浮かんだ。

彼女は歌って笑った。わたしは弟を愛しているわ。

私は弟を愛している。わたしは聖戦に参加して、殉教したい。世界は私
には狭すぎる。106)

　ジャンヌは社会的価値観という弦を張った、世界というギターを恐る恐る弾
きながら小さい声で愛を歌うが、感情が高まり、正直な気持ちを大きな声で
言った瞬間、その世界はジャンヌの気持ちに耐え切れず、切れてしまう。つ
まり、ジャンヌは世界に拒否されたのである。それでも、彼女は弱々しくも
弟への愛を歌い続け、因習と戦い続ける。彼女は、自分の素直な気持ちを守
るための聖戦に入隊し、その愛のために殉死したいと思うほどなのである。
　このようにニンは、近親相姦に苦しむジャンヌを描いているが、本作品の
中で、近親相姦のイメージとともにギリシャ神話のイメージを利用した。
「ジャンヌは鏡を手にし、愛おしむように自分自身を見つめた」107)など、ジャ
ンヌが手鏡や三面鏡などに自分の姿を映し、ナルシシズムにふける場面が数

106)　Her［Jeanne's］pale, nerve-stained fingers tortured the guitar, tormenting and
　　twisting the strings with her timidity as her low voice sang ; and behind her song, her
　　thirst, her hunger and her fears. As she turned the key of her guitar, fiercely tuning it,
　　the string snapped and her eyes were terror-stricken as by the snapping of her universe.

　　She sang and she laughed : I love my brother.

　　I love my brother. I want crusades and martyrdom. I find the world too small.
　　Ibid., pp. 27-28.

回ある。ニンは、ランヴァンの鏡を覗くジャンヌを、水面に自分を映してうっとりと眺めているナルシスに重ね合わせて描いているのである[108]。

　ジャンヌは鏡を覗いているうちに、ある重要なことに気づく。つまり、近親相姦とは自己愛の形であり、個人の分身へのナルシスティックな欲望であるとエレン・G・フリードマン（Ellen G. Friedman）が主張するように[109]、弟を愛していると言いながら、ジャンヌが愛おしむようにながめているのは自分自身の鏡像であり、弟の影であって、弟自身ではないことに気づくのである。ジャンヌと弟は愛し合っているのではなく、二人が愛しているのは、お互いの類似点のみだったのである。

　　彼らはお互いのたった一つの部分に敬意を払っていた——彼らの類似点のみに。

　　おやすみ、弟よ！

　　おやすみ、ジャンヌ！

　　彼女とともに、恐怖によって汚名を着せられて膨張した影も歩いた。彼女たちは、宝石のように胸にコンパクトをつけていた。彼女たちはそれを、紋章のように誇らしげに身に着けていた。[110]

107)　She [Jeanne] picked up a mirror and looked at herself with love.
　　　Ibid., p. 28.
108)　Narcisse gazing at himself in Lanvin mirrors.
　　　Ibid.
109)　Incest is a form of self-love, a narcissistic desire for one's double.
　　　Friedman, Ellen G. "Escaping from the House of Incest : On Anaïs Nin's Efforts to Overcome Patriarchal Constraints." *Anaïs : An International Journal* Vol. 10（1992）, p. 80.

自分の歪んだ鏡像としての弟を愛していたジャンヌは、お互いの似通ったところだけに敬意を払っていたことに気付いた。その後、彼女はもはや弟を必要としなかった。反対に、弟も姉の呪縛から解き放たれるのである。そして、ジャンヌが愛しい自分の鏡像を眺めるために利用していたコンパクトは、もはや鏡としての役割は無用となり、まるで自由を意味する紋章のように胸に燦然と輝いている。恐怖によって汚名を着せられながらも、ジャンヌとその影は歩き出す。それは、彼女が囚われていた鏡像と別れ、自由の身になったことを意味するのである。

　シュルレアリストたちの大きな関心の的であったナルシシズムは、『近親相姦の家』にも描かれているように、当時のニンにとっても興味深いものであった。ニンはレズビアニズムやナルシシズム、そしてマゾヒズムといったものが、芸術を創作する際に効果的な道具として使えると感じていた[111]。『近親相姦の家』におけるナルシシズムは、ジュリアン・グラック（Julien Gracq）が「複数的ナルシシズム」（narcissisme pluriel）と形容したブルトンの『私』の中に他者との付き合いが含まれてしまうという現象に近い[112]。言い換えれば、付き合っている人の中に自分自身を見るということである。その例として、『ナジャ』の冒頭に見るように、「私とは誰か？　ここで特にひとつのことわざを信じるなら、要するに私が誰と「付き合っている」かを知りさえす

110）　They bowed to one part of themselves only---their likeness.

Good night, my brother!

Good night, Jeanne!

With her walked distended shadows, stigmatized by fear. They carried their compact like a jewel on their breast ; they wore it proudly like their coat of arms.
Nin. *House of Incest, op. cit.*, p. 42.
111）　Cf. Nin. *The Diary of Anaïs Nin : 1934–1939, op. cit.*, p. 271.
112）　Cf. Gracq, Julien. *André Breton : Quelques Aspects de L'Écrivain.* Paris : Corti, 1948, p. 30.

ればよい、ということになるはずではないか？」というブルトンの結論が、「複数的ナルシシズム」の概念を良く表している[113]。ニンの描く近親相姦も同様に、タブーや自己愛という概念はなく、自己探求を意味すると考える。このようにニンは、自己を探求するためのひとつの手段として、ブルトンの「複数的ナルシシズム」を適用した「近親相姦の家」という装置を用いたと考える。しかしながら、ブルトンとニンの家の役割には相違点もある。

　ニンは、自分のルヴシエンヌの家に入った人は誰でも、その人が自分で宿命に方向を与えることができること、幼年時代の感受性に押された最初の刻印に拘束されたままでいる必要はないこと[114]を発見することができると言っている。それはつまり、幼い頃から男性のみならず、祖母や母親、そして社会によって押し付けられてきた思い込みの宿命や固定された価値観に束縛されている自分を発見することを意味する。そして、幼少期に教え込まれた既成概念から逃れるには、いびつな鏡をひとたび粉砕することで可能になるとも述べている。ニンにとっての家とは、ヘンリー・ミラーが形容したような「魂の研究所」(a laboratory of the soul)[115]という機能を持つ、自らの魂と向き合える場所なのである。

　ブルトンが無意識の世界の具現である部屋で自己イメージの発見に重点を置いていた一方、ニンは同じく潜在意識的生の実在の具現である家で、歪んだ自己イメージの発見と、その像が映った鏡を粉砕するという象徴的な行為によって、既成概念から脱却して新たな自己を発見することを重要視した。つまり、ブルトンにとっての家とは、彼がもう一人の自分と会うことのできる場所である一方で、ニンは既成概念によって歪められた自己像を発見し、

113)　Qui suis-je? Si par exception je m'en rapportais à un adage : en effet pourquoi tout ne reviendrait-il pas à savoir qui je « hante » ?

　　　Breton, André. *Nadja*. Paris : Gallimard, 1974, c 1964, p. 9.

114)　[…] one discovers that destiny can be directed, that one does not need to remain in bondage to the first wax imprint made on childhood sensibilities.

　　　Nin. *The Diary of Anaïs Nin : 1934-1939, op. cit.*, p. 105.

115)　*Ibid.*

その破片に映った自分のように、自らを様々な角度から客観的に見ることで、社会的通念に縛られた自己を開放することができる場所として家を描いたのである。

このように、ニンにとって「近親相姦の家」とは、人生における苦しみからの切実な避難場所であると同時に、そこで自らの反映としての鏡像と客観的に向き合うことで、自分を束縛してきた社会通念から脱出し、既成概念にまみれた自己を解放することができる場所なのではないだろうか。

以上見てきたように、シュルレアリスムに影響を受けた1930年代のニンの作品には、ブルトンら男性シュルレアリストの考え方や理論がニン独自の表現方法に変容した形で現れており、シュルレアリストが提唱した社会通念からの解放というメッセージを発信するため、多くの人々が嫌悪感を覚え、非道徳的とされる「近親相姦」というテーマを、ニンは敢えて利用したと言える。つまり、女性を他者として捉えるなど、男性原理を内包するシュルレアリスムの技法や考え方を、ニンは自分の作品の中で女性の視点を踏まえ、活用することに成功したのである。

それでは次に、シュルレアリスムに見出されるもうひとつの重要な要素であるヨーロッパ的原理が、日本の芸術家を経てどのように日本的なものに変容していったかについて考察していく。

第 2 章

ヨーロッパ的原理としてのシュルレアリスム
―日本における受容と変容―

　前章で見たように、シュルレアリスムが席巻した1930年代、欧米の女性芸術家は、男性の視点に基づいたシュルレアリスムの理論を知った上でそのモティーフのみを利用していた。本章では、シュルレアリスムに影響を受けた日本の芸術家が、そのモティーフを模倣することとなった経緯について分析する。戦前から戦後にかけて行われたシュルレアリスムのイメージの模倣と言うとき、すぐに思い浮かぶイメージは、シュルレアリスムにおいて重要な芸術家であるサルヴァドール・ダリの描いたイメージである。ダリは当時、ダリエスクという言葉が流行るほど、日本の芸術界に大きな影響を与えた。そこで、ダリがいかにして日本に紹介され、日本の芸術家に影響を及ぼすようになったのかについて詳しく検証する。その上で、日本でダリの名を有名にしたといっても過言ではない瀧口修造とダリとの関わりに焦点を当てる。瀧口は、ブルトンの *Le Surréalisme et la peinture* の翻訳（『超現實主義と繪畫』）を1928年に発表したり、瀧口自身も多くのシュルレアリスティックな詩や絵を残したりするなど、日本のシュルレアリスムにおいて重要人物の一人と目されている。本章では、ダリの著作や絵画と瀧口の翻訳とを比較検討しながら、瀧口の日本でのシュルレアリスムとの関わり方、それによる日本のシュルレアリスムの形成の過程を詳しく探求する。現在、日本で独自に変容したシュルレアリスムは、フランスのポンピドゥー・センターで紹介されているほど世界の主要なシュルレアリスム運動のひとつとして高く評価されている。瀧口の翻訳は、日本におけるシュルレアリスムを形成する上で結果的に

大きな影響を与えたと言える。したがって、瀧口の翻訳の功罪に関する研究は、日本のシュルレアリスム研究において重要であると考える。

1. 日本のシュルレアリスムへの関心の高まり

アンソニー・ホワイト（Anthony White）が指摘するように、フランス発祥のシュルレアリスムは、メキシコやチェコ、オーストラリア、ニュージーランド、そして日本など、太平洋に面した国々に急速な広がりを見せた[116]。日本におけるこの芸術活動の影響は多大なもので、今日に至る日本の芸術活動の中にも、その残響は鮮明である。ブルトンによる『シュルレアリスム宣言』が発表され、機関誌『シュルレアリスム革命』（*La Révolution surréaliste*）が創刊された1924年から3年後に、日本でシュルレアリスム詩誌『薔薇・魔術・学説』が創刊されたことからも明らかなように、シュルレアリスムは誕生してすぐに日本に伝わり、日本の文学界や芸術界に大きな影響を及ぼしたのである。その際、澤が言及するように、日本のシュルレアリスムを形成する上で重要なあるひとつの特徴があった。それは、詩の思想よりは表現形式（様式）を主と考える変革者たちに迎えられたことによって、シュルレアリスムの表現形式が多く取り入れられたことである[117]。つまり、彼らが取り入れたものは、あくまでもシュルレアリスムの方法やモティーフだけであって、それらの方法やモティーフに付随した、シュルレアリスムにとって不可欠である概念が同時に登用されることは稀だったのである。このことにより、日本のシュルレアリスムは、フランスのシュルレアリスムの持っていた特徴とは異なる運動となっていった。

116) Cf. White, Anthony. "Therra Incognita : Surrealism and the Pacific Region." *Papers of Surrealism*. Issue 6, Autumn 2007. http://www.surrealismcentre.ac.uk/papersof-surrealism/journal 6/acrobat%20 files/articles/whiteintrofinal.pdf

117) Cf. 澤正宏，和田博文.『日本のシュールレアリスム』 京都：世界思想社, 1995, p. 4.

　近年、日本のシュルレアリスムに対する関心は増加傾向にある。各地の美術館では、日本のシュルレアリスムやシュルレアリスムに影響を受けた芸術家の作品の展示会が注目を集めている。例えば、2003 年 6 月 3 日から 7 月 21日まで東京国立近代美術館で開催された「地平線の夢―昭和 10 年代の幻想絵画―」展では、ダリの作品の形式的な模倣と片付けられてきた日本の画家の作品を、描かれた内容や構図の分析を通して当時の画家たちの問題意識を探るというテーマに基づいて開催された。また、2009 年 5 月 16 日から 6 月28 日まで板橋区立美術館において開催された「日本のシュルレアリスム」展では、難波田龍起（1905-1997）や渡辺武（1916-1945）などの作品が約 70点展示された。同年 9 月 19 日から 11 月 23 日まで大阪歴史博物館で開催された大阪市立近代美術館コレクション展「未知へのまなざし―シュルレアリスムとその波紋―」展では、エルンストやダリ、そしてルネ・マグリット（René Magritte, 1898-1967）などの海外のシュルレアリストたちの作品と共に、吉原治良（1905-1972）、前田藤四郎（1904-1990）、瑛九（1911-1960）など日本の芸術家の作品も多く展示された。さらに、2020 年 2 月から 10 月 25 日まで「北脇昇　一粒の種に宇宙を視る」展が東京国立近代美術館で開催された。このように、近年日本では 1930 年代以降に描かれたシュルレアリスムと関わりのある作品が注目を浴びている。

　日本のシュルレアリスムに関する研究書としては、リンハルトヴァの *Dada et surréalisme au Japon*（1987）をはじめ、澤と和田の『日本のシュールレアリスム』（1995）やクラークの *Surrealism in Japan*（1997）、サスの *Fault Lines*（1999）、速水豊の『シュルレアリスム絵画と日本―イメージの受容と創造―』（2009）などがある。また、日本でシュルレアリスムとみなされる活動を繰り広げた芸術家の貴重な資料が網羅されている、澤や和田らが編集した『コレクション・日本シュールレアリスム』全 14 巻が、本の友社から 1999 年から 2003年にかけて出版されている。日本で出版された研究書としては、1995 年の澤と和田の研究書が、日本のシュルレアリスムの全体像を把握するためには最も詳細な研究書と考えられる。日本の個々のシュルレアリストに関する著

作物については、みすず書房から『コレクション瀧口修造』全14巻が1991年から1998年にかけて、河出書房新書『澁澤龍彦全集』全24巻が1993年から1995年にかけて、1999年にはジョン・ソルト(John Solt)による *Shredding the Tapestry of Meaning : the Poetry and Poetics of Kitasono Katue* (*1902-1978*) が出版され、2007年に『西脇順三郎コレクション』全6巻が慶應義塾大学出版会から出版されている。また、これらの出版年を見ても明白なように、シュルレアリスムとマルクス主義を結合しようとした『リアン』が発見された1990年代から、日本のシュルレアリスムに関する著作物の出版が盛んになっている[118]。

　以上のように、近年、日本のシュルレアリスムに関する研究が増えてきたとはいえ、現在でもシュルレアリスムがどのような経緯で日本にもたらされたのか、誰が誰の作品をどのように日本に紹介したのかということについての詳細な研究は、他のシュルレアリスム研究と比べ、大幅に遅れている。日本のシュルレアリスムに関する研究が遅れた一つの大きな理由として、日本のシュルレアリスムの関連資料が少なかったことが挙げられる。日本で活発になされているシュルレアリスム研究というのは、ブルトンらが中心となって活動していたシュルレアリスム運動に参加し、主にヨーロッパで活躍した芸術家についてであって、シュルレアリスムに影響を受けた日本の芸術家の研究ではないことが多い。そこで、次に、日本のシュルレアリスムが形成される際に大きな役割を果たした瀧口修造の仕事に焦点を当て、瀧口と日本のシュルレアリスムの関係について詳しく考察していく。

2. イメージと言葉の剥離
―瀧口修造と日本のシュルレアリスム―

　佐谷和彦が述べるように、日本の戦前、戦後の現代芸術について、瀧口修

118)　Cf. *Ibid.*, pp. 245-246.

造の仕事を除外すれば著しく貧困なものとなるにも関わらず、また、瀧口は
日本におけるシュルレアリスムの影響や、日本のシュルレアリスムの確立を
考える上で重要な人物であるにも関わらず、彼の仕事は、関係者は別として
一般には殆んど知られていない[119]。瀧口は、シュルレアリスムを初めて日
本に持ち帰ったといわれている西脇順三郎に師事し、シュルレアリスムの要
素が含まれた詩を初めて掲載した雑誌『馥郁タル火夫ヨ』（1927）を西脇ら
と出版した。また、1928 年 11 月『山繭』第 34 号に「地球創造説」を、1931
年 9 月『詩と詩論』第 13 冊に「絶対への接吻」を発表するなど、瀧口自身
も多くのシュルレアリスティックな詩や絵を残している。瀧口はシュルレア
リスムに関する洋書も多く翻訳した。ブルトンの *Le Surréalisme et la peinture*
（1928）をわずかその 2 年後の 1930 年に『超現實主義と繪畫』という邦題で
厚生閣書店から出版していることは有名である。瀧口は、フランスの批評家
ピエール・レスタニー（Pierre Restany, 1930-2003）が瀧口のことを「ブルトン
の偉大な翻訳者」と紹介したり、イタリアの詩人ジュゼッペ・ウンガレッティ
（Giuseppe Ungaretti, 1888-1970）が「わが敵であり友であるブルトンの友」と
瀧口に書いたりしたことを引き合いに出し[120]、自らの世界的な地位につい
て言及するほど[121]、瀧口は自分の地位を自負している一方で、西脇同様、
自らをシュルレアリストと称してはいない。

　しかしながら、ブルトンとエリュアールの共著である『シュルレアリスム
簡約辞典』（*Dictionnaire abrégé du surréalisme*, 1938）や、リンハルトバの *Dada et sur-
réalisme au Japon*、サスの *Fault Lines*、そして澤と和田が編集した『日本のシュー
ルレアリスム』などでも、瀧口は日本を代表するシュルレアリストであると
紹介されているなど、日本をはじめ、欧米諸国からは瀧口はシュルレアリス

119)　Cf. 佐谷和彦.「瀧口修造と実験工房のしごと」.『国文学　解釈と教材の
　　研究』44（10）. 東京：学灯社, 1999-08, p. 104.

120)　瀧口修造.『コレクション瀧口修造　8—今日の詩と造形』　大岡信, 武満
　　徹, 鶴岡善久, 東野芳明, 巖谷國士編. 東京：みすず書房, 1991, p. 122.

121)　瀧口修造.「日本のシュールレアリスム」. 読売新聞朝刊（1964 年 3 月 1
　　日 20 面）.

トと目されている。瀧口は、戦争中にはシュルレアリストであることを理由
に治安維持法によって検挙され、1941年2月から10月の間の8ヶ月間投獄
されたこともあった。

　瀧口は、シュルレアリスムの手法を取り入れた詩や絵、そしてシュルレア
リストが記した著作の翻訳を数多く残すと共に、シュルレアリスムに関わっ
た多くの作家との交友も深めた。宮川尚理が「精神的パトロナージュによっ
て芸術運動の中核を形成した」[122]と指摘するように、瀧口は、欧米のさまざ
まな最新の芸術情報を日本の若手作家に伝達する窓口でもあった。また、1951
年から活動を開始した「実験工房」という芸術集団では、瀧口が中心的な役
割を果たしていた。そのメンバーには、詩・美術評論、詩・音楽評論に関わ
る人物、例えば、山口勝弘(1928-2018)、秋山邦晴(1929-1996)、福島秀子(1927-
1997)そして武満徹(1930-1996)などが参加していた。武満は、この芸術活
動について次のように述べている。

　　[…]結成の当時は、一般には、かなり奇異なものに映ったようだ。日
　　本の文化状況は閉鎖的なものだったし、ジャンルを超えた結びつきに、
　　誰しもが疑わしげな、それでいて好奇に満ちた目を向けていた。私たち
　　の結束を支えた大きな力は、言うまでもなく、詩人瀧口修造の存在だっ
　　た。[123]

ここで明らかなように、瀧口は当時の「前衛」と呼ばれた日本の芸術家の中
心的な存在であり、いわば、日本のブルトン的存在であったと言っても過言
ではない。閉鎖的な日本において、逮捕されてもその信念を貫き、生涯日本
の芸術の中心にいた瀧口は、日本の前衛芸術家に対して多大な影響力を持っ

122)　Cf. 宮川尚理.「愛と詩と批評」.『To and From Shuzo Takiguchi』. 東京：慶
　　　應義塾大学アート・センター, 2006, p. 18.
123)　Cf. 佐谷.「瀧口修造と実験工房のしごと」.『国文学　解釈と教材の研究』
　　　44（10）, *op. cit.*, p. 106.

ていたのである。

　瀧口は、上記した通りシュルレアリスム運動に関する著書の翻訳を積極的に行い、フランスを初めとする欧米のシュルレアリスムを日本に紹介した。ブルトンの Le Surréalisme et la peinture の他にも、瀧口の重要な功績のひとつとして挙げられるのは、日本におけるサルヴァドール・ダリの紹介である。瀧口は、シュルレアリスムを代表する芸術家であるダリとも面識があった。ダリは、絵画の他に数多くの著作を残しているが、瀧口は 1930 年代からダリの著書も数多く翻訳している。1964 年以前までダリの作品は殆んど来日しなかったにも関わらず、ダリが戦前の日本の芸術家に大きな影響を及ぼしたのは、瀧口の仕事が大きな要因だと言える。筆者の調べる限り、ダリの作品が初めて日本で展示されたのは、 1937 年に銀座日本サロンで開催された、春鳥会主催の海外超現実主義作品展（1937 年 6 月 10-14 日）に於いてである。この展覧会の日本委員は瀧口修造と山中散生、海外委員はポール・エリュアール、ジョルジュ・ユニエ(Georges Hugnet, 1906-1974)、そしてローランド・ペンローズであった。このとき、ダリの作品は、版画が 4 点、写真が 13 点展示された。速水も述べるように、この展覧会は、シュルレアリスム芸術の全貌を日本で初めて本格的に紹介するものであり、ヨーロッパから 270 点に及ぶ作品や資料が展示された。また、このとき出展されたものは、小品や写真複製による展示が多かったという[124]。

　このように、1973 年にダリの版画や素描は数点来日したものの、1964 年以前まで日本では油絵を含む本格的なダリ展は一度も開催されたことがなかったため[125]、日本の芸術家は、新聞や雑誌など日本のメディアで紹介されたダリの作品や、1939 年に瀧口によって出版されたダリの画集『ダリ』（アトリエ社）などを通してダリの作品を知ったと考えられる。ダリの作品は、日本の様々な媒体を通して多くの日本の芸術家を魅了し、ダリエスクと言わ

124)　Cf. 速水豊.『シュルレアリスム絵画と日本―イメージの受容と創造―』. 東京：東京日本放送出版会：2009, p. 288.

125)　Cf. 瀧口修造.「回想のダリ」. 読売新聞夕刊（1964 年 10 月 13 日 9 面）.

れる画風を生み出すひとつの要因となり、伊藤佳之も述べるように、1937年頃から39年にかけて、日本人画家によるダリの作品に似た作品が多く発表されるようになった[126]。先に述べたように、瀧口は日本の媒体を通してダリを頻繁に紹介した人物の一人であるため、戦前の日本における芸術家のダリへの関心の高さには、瀧口の仕事が深く関わっていると言える。つまり、瀧口は紙面を通してダリを日本に紹介し、日本でのダリの知名度を上げることに大きく貢献したのである。

3. 瀧口修造とサルヴァドール・ダリとの関わり

　瀧口は、戦前からダリの絵画のみならず芸術論にまで関心を持っていた数少ない日本人であった。彼はダリについて、シュルレアリスムの後期の傾向を最もよく代表している芸術家と評し、また、シュルレアリスム絵画の主張的な面は、これまでほとんどダリとエルンストによって代表されたとも言っている[127]。瀧口は、ダリが狂人扱いされていたことについて、次のように述べている。

　　ダリを狂人扱いするのは、演技において、狂人の行為をも凌駕する喜劇俳優を狂人と思い込んでしまうような滑稽な錯覚であろう。けれども完全な喜劇俳優の芸もまた独自な世界であり、多くの場合その境界を跨ぐことは不可能である。[128]

126)　Cf. 伊藤佳之.「日本の「シュルレアリスム絵画」は亡霊なのか―福沢一郎を中心に」.『AVANTGARDE』. Vol. 5　特別号.　横浜：T. G. O. UNIVARTO, 2008, p. 140.

127)　Cf. 瀧口.『コレクション瀧口修造　8―今日の詩と造形』, *op. cit.*, pp. 187 −188.

128)　瀧口修造.『コレクション瀧口修造　12―戦前・戦中篇　II』, 大岡信, 武満徹, 鶴岡善久, 東野芳明, 巖谷國士編.　東京：みすず書房, 1993, p. 331.

上記からもわかるように、瀧口は、ダリの作品を見たりダリに直接会ったり
する以前から、ダリに関する否定的な情報に惑わされることなく、シュルレ
アリスムにおけるダリの芸術の重要性を見抜き、それを早くから指摘してい
た。興味深いことに、瀧口が、戦争が終わったと感じた瞬間、つまり平和を
感じた瞬間が、アメリカの雑誌で久しぶりにダリの新作の色鮮やかな原色版
を見たときだったと述べている[129]。瀧口は、ダリの芸術を日本に紹介し続
け、ダリからも『非合理の征服』(La Conquête de l'irrationnel, 1935) など著書や
画集を送られていたことから、ダリに直接会う前から、この芸術家に親近感
を覚えていたのであった。反対に、ダリはスペインにあった自宅へ瀧口を招
待するなど、ダリの瀧口に対する信頼も厚かったと考えられる[130]。

　ダリは生前、その言動により、奇人として知られていた。数々の奇行によ
りダリを嫌悪する人も多いが、それはダリがマスメディアの注目を集めるた
めに行ったとも考えられる。また、奇抜な発想は、高度な技術と緻密な計算
のもとに創作された彼の芸術の完成度を高めるために必要不可欠であったと
も考えられる。ダリはその独特の世界観を香水やドレス、帽子、宝石などの
服飾のデザイン、そしてルイス・ブニュエル (Luis Buñuel, 1900-1983) との共
同制作である≪アンダルシアの犬≫や≪黄金時代≫L'Âge d'or (1939)、そし
てイギリスの映画監督であるアルフレッド・ヒッチコック (Alfred Hitchcock,
1899-1980) が監督を、スウェーデン出身の女優イングリッド・バーグマン (In-
grid Bergman, 1915-1982) とアメリカの俳優グレゴリー・ペック (Gregory Peck,
1916-2003) が主演を務めた≪白い恐怖≫ (Spellbound, 1945) などの映画製作
などにも生かし、作品を多数残していることも多くの人が認知している。こ
のように、ダリの多才ぶりは彼の奇行と共に有名であった。また、ダリは、
緻密な計算のもとで独特のイメージを駆使した多くの芸術論も残しているに
もかかわらず、ダリが文筆家であったことは、絵画や映画に比べるとあまり

　129)　Cf. 瀧口.『コレクション瀧口修造　9—ブルトンとシュルレアリスム／ダ
　　　リ，ミロ，エルンスト／イギリス近代画家論』, op. cit., p. 263.
　130)　Cf. 瀧口.『コレクション瀧口修造　11—戦前・戦中篇 I』, op. cit., p. 466.

72

知られていない。

　しかしながら、ダリはたくさんの言語作品を残した。ダリは絵を描くこととほとんど同じように、何かに取りつかれたように執筆活動をしていたと、アデスは指摘している[131]。また、デシャルヌとネレが、次のように述べている。

　　ダリの敵にも味方にも共通していることがひとつある。それは、彼らがダリの著作を殆ど無視してきたことである。だが、作家［文筆家］ダリは書いたり話したりという回り道を通り、ありったけの奇矯さと無節操と極端な長口舌によって、しかしまた寡黙と遠慮がちな暴露によって、そしてつねに最高の輝きをもって自分を表現する。[132]

　このように、ダリが、著作において独特の文体を駆使しながら高度な理論を展開していたことはあまり知られていないにもかかわらず、その内容は殆どといっていいほど彼の絵画と深い関係を持っている。ダリの思想を理解せずに彼の絵画批評はなしえないといえるだろう。ダリの著作は美術批評や詩、小説など多岐にわたる。代表的な著作として、『見える女』(*Femme visible*, 1930 : Editions Surréalistes, Paris)、『非合理の征服』(*La Conquête de l'irrationnel*, 1935 : Editions Surréalistes, Paris)、『ナルシスの変貌』(*Métamorphose de Narcisse*, 1937 : Editions Surréalistes, Paris)、『天才の日記』(*Journal d'un génie*, 1964 : La Table ronde, Paris)、そして『異説・近代藝術論』(*Les Cocus du vieil art moderne*, 1956 : Fasquelle, Paris)などが挙げられる。ここで注目すべきは、ダリのほとんど全ての著作物はパリで出版されているという点である。つまり、ダリはスペイン人であったにもかかわらず、その著作の多くはフランス語で書かれて出版されたのである。

131）　Indeed, he wrote almost as obsessively as he painted.
　　Gale, Matthew. *Dalí' and Film*, special advisors Dawn Ades, Montse Aguer, Fèlix Fanes. London : Tate, 2007, p. 15.
132）　Cf. Descharnes & Néret. 『ダリ全画集』, *op. cit.*, p. 240. 括弧内は筆者による。

　そこで、ダリの著作物を外国語に翻訳する際は、スペイン語でも英語でもなく、フランス語から翻訳することが多かった。

　他国では、ダリによる書物は人々の関心を引かなかったにもかかわらず、ダリの著作が日本において雑誌に掲載されたり、単行本として刊行されたりしてきた経緯は無視できない。そこで筆者は、日本においてダリの紹介の役割を担った瀧口の存在が重要であると考える。編集者、そして詩人でもあった永田助太郎（1908-1947）が「我国のダリの紹介は殆んど氏［瀧口］を煩はしてきたのではないかと思ふ」[133]と指摘するように、瀧口はダリの絵画のみならずその著作にまで関心を持ち、翻訳や解説を通してダリを日本に紹介した。瀧口は、ダリの代表作である *Les Cocus du vieil art moderne* をはじめ、*Métamorphose de Narcisse*、「Les Idées lumineuses」などを翻訳し、また、病に倒れるまで *La Vie secrète de Salvador Dalí* の翻訳にも着手していた。*La Vie secrète de Salvador Dalí* の『わが秘められた生涯』という邦題は、瀧口が考えたものである。このように、ダリの著作を精力的に訳して、その翻訳を雑誌や新聞などで発表したり、ダリの画集を出版したりし、日本におけるダリの認知度の向上に多く貢献した。

　瀧口は日本でダリの存在を知らしめたのは自分であると自負した上で、日本でのダリに関する紹介は、複製の紹介であり、翻訳を通しての紹介にすぎないと述べている[134]。1939年、瀧口がアトリエ社から出したダリの画集『ダリ』によって、50点以上に及ぶダリの絵が日本に紹介された。この本において瀧口は、ダリは「イズムと絵画とが全く不可分離のものになっている」[135]と述べ、ダリの思想と絵画との関連性を鋭く指摘している。また、ダリが「絵筆と同時にしばしば繰り返しペンを取る雄弁な作家の一人であるが、多くの作家理論家たちに示される分裂は少しもなく、たまたま誇張的な逆説に走る

133)　Cf.『コレクション瀧口修造　13―戦前・戦中篇　III』. 大岡信, 武満徹, 鶴岡善久, 東野芳明, 巖谷國士編. 東京：みすず書房, 1995, p. 256.

134)　Cf. *Ibid.*, p. 240.

135)　Cf. 瀧口修造.『ダリ』. 東京：アトリエ社, 1939, p. 4.

74

ことがあっても、ひとつとして彼の画境をくっきりと証明しないものがない」[136]と述べており、ダリの理論の明瞭性を見抜いていた瀧口の先見性が垣間見られる。

　しかしながら、瀧口は、ダリについて次のように述べている。

　　ダリの画風は何処かベックリンに似ていて、そのロマンティックな幻想とは別な、もっと鋭い病的な喚起力を持っている。そして必要な迫真的造形性がかえって非現実の効果を徹底させるための鋭利な武器になっているのである。[137]

瀧口は、ダリの作品が表現しているものは、非現実であると明言している。だが、ダリを初めとするシュルレアリストは「超現実」、つまり真の現実を表現するために活動していたのであり、「非現実」を表現しているのではない。また、瀧口が訳したダリの文章をくまなく検証すると、誤訳を含め、ダリの主張との相違点が多数存在することも事実である。瀧口の翻訳には、ダリの雄弁な文章の中にも、端々に瀧口の解釈が見え隠れするのである。そこで、瀧口のダリの著作に関わる数々の翻訳と原書とを検討し、いかにダリがその作品の中で表現した主張ではなく、瀧口自身の主張や考え方を意識的、もしくは無意識的に織り込んでダリの作品を瀧口が翻訳したかについて検証していきたい。また、ダリの作品の翻訳や紹介を通して、それらの作品が瀧口の芸術観に与えた影響や、日本の芸術家に与えた影響について検証していく。

4.「真珠論」をめぐって

①　タイトルと副題
瀧口の翻訳の中で、「真珠論」というタイトルのつけられた芸術論がある。

136)　Cf. *Ibid.*
137)　Cf. 瀧口.『コレクション瀧口修造　11―戦前・戦中篇　I』, *op. cit.*, p. 380.

これは、ダリが 1940 年に発表した「Les Idées lumineuses」の翻訳である。瀧口は、この翻訳に当たって、フランス語の原書のみを使用して翻訳した。「Les Idées lumineuses」は、ダリの芸術論の中でも重要な「偏執狂的批判的考え方」について述べているため、考察する価値の高い芸術論である。ダリの「Les Idées lumineuses」は 1940 年、*L'Usage de la parole* の 2 月号に掲載され、瀧口訳の「真珠論」は、1940 年 7 月の『アトリエ』に掲載された。後に、『コレクション瀧口修造』としてこの翻訳を収載した際、訳者附記の中で瀧口は次のように述べている。

　　　このダリの論文は、1940 年 7 月号のアトリエに記載したものであるが、私はその原文や資料を戦災で失い、さらに困ったことには、その原文がどんな雑誌に載っていたのか記憶に残っていないのである。それでこのたいへん不充分で読みづらい訳文に多少の手を入れる程度で、原文と対応し徹底的に改訳できなかったことをお詫びしなければならない。[138]

　ここから、瀧口が 1940 年 7 月号のアトリエに収載された翻訳が不充分で読みづらいことを認めていたことがわかる。しかしながら、この翻訳が最初に掲載された『アトリエ』には、上記のような付記は掲載されていない。つまり、1940 年の『アトリエ』に掲載された翻訳のみを読んだ読者は、原文に即しているか否かを判断できないこの翻訳をダリの論文として理解し、受容したのである。

　瀧口の言及どおり、「真珠論」には多くの問題点がある。初めに特記すべきは、「真珠論」というタイトルについてである。瀧口は、タイトルについて「題名の『真珠論』というのも訳者が勝手につけたもの」[139]であると告白している。瀧口は、この論文の題名を「真珠論」とし、副題として「光の思想『われわれはこの光を食べない』」としている。一方、この論文の原題は

「Les Idées lumineuses」であり、副題は「Nous ne mangeons pas de cette lumière-là」である。ダリは、この論文が光と関係しているので、光という意味である lumière の形容詞である lumineuses を利用した成句、Les Idées lumineuses という言い回しを、「光の思想」という意味を髣髴とさせるために利用したと考えられる。

　しかしながら、ダリがこの芸術論の中で最も主張したかったことは、真珠の輝き方に例えた自らの考え方、つまり、「オブジェ・スペクトルのダリ的かつ偏執狂的批判的考え方」（l'idée dalinienne et paranoïaque-critique de l'objet-spectre）[140]である。すなわち、プラトン主義者が主張するように全てのものは太陽光に影響されているという受動的な考え方ではなく、「思想に虹色の光彩の最後の一滴まで、スペクトルまで体と心を捧げることによって、思想そのものを燃えているかのごとく光り輝かせるのは、光なのである」[141]、という考え方、つまり自らが発する光によって周りのものに影響するというという能動的な考え方である。ここから、ダリは存在論的な美の解釈を否定し、認識論的な美の解釈を奨励していたことがわかる。ダリの時代でも、認識論的な美の解釈は主流であり、珍しい思想ではなかったのだが、ダリがわざわざプラトンの太陽の比喩を引き合いに出したのは、自らの美学を明確にするためだったと考えられる。したがって、「Les Idées lumineuses」において最も強調すべきは「光」、すなわち美のあり方であって、「真珠」ではない。真珠は、プラトンの太陽と同じように、比喩でしかないからである。このように、瀧口の翻訳では、ダリがつけた原文のタイトルが活かされておらず、

139)　「もうひとつお断りしなければならないのは、題名の「真珠論」というのも訳者が勝手につけたものだということである。」
　　　Ibid., p. 537.

140)　Cf. Dalí, salvador. "Les Idées lumineuses." *L'Usage de la parole*. Paris : Cahiers D'Art, février 1940, p. 24.

141)　C'est la lumière qui, se donnant corps et âme à l'idée jusqu' à la dernière goutte de son irisation, jusqu'au spectre, rend de ce fait l'idée elle-même lumineuse et comme en feu.
　　　Cf. *Ibid.*, p. 24.

　また、瀧口が作品にとってもっとも重要であるタイトルを独自に変更することによって、本芸術論の論点がずれたと考えられる。

　また、副題である「Nous ne mangeons pas de cette lumière-là」は、「そのようなやり口には賛成しない」といった意味である Je ne mange pas de ce pain-là という成句の言葉遊びである。この成句は、1936 年にバンジャマン・ペレ（Banjamin Péret, 1899–1959）が発表した詩のタイトルにもなっている。この場合の「lumière」、つまり光は、プラトン主義が唱える太陽光を意味する。ダリは、もともと存在する成句の「pain」の部分を「lumière」に変更し、また、我々 nous という主語を使うことによって自分を含むシュルレアリストたちがプラトン主義のような受動的な考え方に反対であるという皮肉の姿勢を改めてここで示していると考えられる。この原題にはもう一つの意味も込められている。

　さらに、「Les Idées lumineuses」は、素晴らしいとは微塵も思っていない考え方に対して「素晴らしい（lumineuses）」と皮肉を込めて表現する際にもこの言い回しを使う。この論文の副題は「Nous ne mangeons pas de cette lumière-là（我々はこの光を食べない）」であることを考慮すれば、ダリは論文で言及しているプラトン主義者の考え方を批判する意味を込めてこの題名をつけたと考える事ができる。瀧口が、この論文の題名を「真珠論」と書き換え、原題を副題に置き換えて「光の思想『われわれはこの光を食べない』」と訳したことで、ダリの皮肉を込めたメッセージも日本語訳では伝わりづらくなったと言える。もし瀧口が題名に込められた皮肉のメッセージを理解していたならば、注釈として説明していたはずだが、この翻訳を見る限り、瀧口はこのことに気づいていなかったと考えられる。

②　真珠のイメージ

　次に、ダリは「ヴァーグナーとルートヴィッヒ二世との対話（真珠の定義）」（Dialogue entre Wagner et Louis II de Bavière（Définition de la Perle））と題して、なぜダリがこの芸術論の中で真珠のイメージを利用したかについて明確にして

いる。ワグネリアンとして知られていたダリは、彼の支持していたヴィルヘルム・リヒャルト・ヴァーグナー（Wilhelm Richard Wagner, 1813–1883）[142]と彼と関係の深いルートヴィヒ二世（Ludwig II, 1845–1886）の対話を創作した。その中で、次のような台詞がある。

> LOUIS II（ardent, les yeux grands ouverts, se rapprochant hyponotisé par la perle）: Je le vois, ce sourire ! Je la vois, cette grande, cette hautaine Peur de mon enfance, chaque fois que les poètes obscurs comparaient obscurément les rangs de perles à l'éclat aveuglant des dents, cette évocation du spectre !
>
> WAGNER（triomphant, génial, légèrement et momentanément enrhumé）: Oui ! Car la perle n'est pas autre chose que le spectre même du crâne, de ce crâne, qui à la fin de la putréfaction aphrodisiaque et grouillante, reste rond, net et pèle, comme le résidu et la concrétion de toute cette marécageuse, nourrissante, magnifique, gluante, obscure et verdâtre HUITRE DE LA MORT.[143]

この箇所の瀧口の翻訳は、次のようになっている。

> ルトヴィッヒ二世（熱烈に、目を大きく見ひらいて、催眠術にかけられたように）
>
> その微笑が余には見える！　気高くも偉大な余の幼年の頃の恐怖が眼に見える。陰気な詩人たちが、真珠の珠数を眼もくらむような歯の輝きに、かの幽霊の招きに譬えるとき、余にはそれがまざまざと見える...
>
> ヴァーグナー（天才的に、勝ち誇ったように、そして一時的に風邪をひいた

142) 1939 年、ダリはヴァーグナーのタンホイザー（1845）に基づいたメトロポリタン・オペラ劇場のバレエ公演『バッカレーナ』のために、舞台美術やリブレットを担当した。

143) Cf. Dalí, Salvador. "Les Idées lumineuses." *L'Usage de la parole*. Paris : Cahiers D'Art, février 1940, p. 25. 下線は筆者による。

ように）

さればです、真珠こそは頭蓋骨の幽霊にほかならぬもの、この頭蓋骨は
腐敗の極に達した後においてもつるつる禿げのように丸く、清潔な形を
保っているのです。湿っぽい沼地の、破傷風的な、ねばねばした、陰惨
な、そして青みを帯びた死の牡蠣貝の残物でありまたそうした特徴を悉
くそなえたものにほかならないのです。[144]

　瀧口はダリの文章を詩的な日本語に翻訳しているが、この翻訳の中で指摘
すべき点がある。それは、ヴァーグナーの台詞の中で使用されている牡蠣に関
する形容詞が大幅に変更されている点である。原文中の下線部（marécageuse,
nourrissante, magnifique, gluante, obscure et verdâtre）を、ダリは牡蠣の残骸を「沼
地の、栄養のある、素晴らしい、ねばねばした、暗い、そしてくすんだ緑色
の」と形容しているが、瀧口訳の下線部を見ると、この箇所は「湿っぽい沼
地の、破傷風的な、ねばねばした、陰惨な、そして青みを帯びた」と訳され
ている。しかしながら、原文中の下線部には、「破傷風的な」という形容詞
は使われておらず、良い意味を持つ形容詞である「栄養のある」（nourrissante）
と「素晴らしい」（magnifique）という形容詞が削除されている。したがって、
この翻訳からでは、ダリが不気味なものや死に対してある種の美しさを感じ、
魅力を感じているというニュアンスが失われてしまい、ダリが真珠に気持ち
の悪いイメージのみを抱いているとしか読み取れない。

　瀧口は 1936 年に、「サルウアドル　ダリ　SALVADOR DALI」と題した詩
を詠んでいる。

　　サルウアドル　ダリ　SALVADOR DALI

　　ながい縞の叫びが

144）　Cf. 瀧口. 『コレクション瀧口修造　13─戦前・戦中篇　III』, *op. cit.*, p.
　　535. 下線は筆者による。

生ぶ毛ある小石たちの眼を覚ます

虚空のあばたは制服の蝶のやうに

月のやうな女の顔

頭のない顔に

今宵かなしくもとまつた

不眠のベンチの

時計たちは

湖水からあがつた両生類であつた

地球儀はいま

烈しいノスタルジイに罹り

空間は恐ろしい欲望に満ち

三角定規のやうに固く顫動する

歴史的な夕焼けの中に

人間は抱き合ふ

飢えた臆病な小雀の群れは

怖ろしい二十世紀物体の

大スペクタクルの間に舞ひ降りる

それは宇宙の容器であり内容である

純粋な幼児たちの

驚嘆のコムプレクスである

巨大なジャツグ鞄　グランド・ピアノは

悲劇的発声漫画の中の

大口をあいたマスクである

Dali といふ字に沿つて蝕まれた不思議な沿岸がよこたはる

ダリ　それはゾッとさせる波音である[145]

145)　Cf. 瀧口.『コレクション瀧口修造　11―戦前・戦中篇　I』, *op. cit.*, pp. 605-606.

この詩は、1936 年 10 月出版の『L'ÉCHANGE SURRÉALISTE』に掲載された「七つの詩」の中の一編である。この詩は、瀧口が七人の芸術家を詩に詠んだもので、ダリ、エルンスト、マグリット、ジョアン・ミロ(Joan Miro, 1893–1983)、パブロ・ピカソ (Pablo Picasso, 1881–1973)、マン・レイ、そしてイヴ・タンギーの順で掲載されている。

　この詩には、ダリの様々な作品、例えば≪記憶の固執≫ (*Persistance de la mémoire*, 1931)、≪部分的幻覚—ピアノの上に出現したレーニンの 6 つの幻影≫ (*Hallucination partielle. Six apparitions de Lénine sur un piano*, 1931)、≪白昼の幻影、近づいてくるグランドピアノの影≫ (*L'Illusion diurne : L'Ombre du grand piano approchant*, 1931)、≪ミレーの建築学的な晩鐘≫ (*L'Angélus architectonique de Millet*, 1933)、≪グランドピアノを獣姦する大気的頭蓋骨≫ (*Crâne atmosphérique sodomisant un piano à queue*, 1934)、そして≪バラの頭部の女≫ (*Femme à la tête de roses*, 1935) などの絵画のモティーフがふんだんに盛り込まれており、この詩を詠むだけで、ダリの 1936 年までの代表的なモティーフを知ることができるとも言える。瀧口の「七つの詩」の目的は、七人の芸術家の作品を簡潔に紹介するものである。この詩から死の中に宿る美を感じさせる表現がないことからもわかるように、瀧口はダリの作品に対して、死や恐怖、そして悲劇といった強烈な、言わば暗鬱なイメージを持っていたことが明白である。このように、瀧口は、ダリに対する個人的なイメージを持って翻訳したため、この芸術論の翻訳において、ダリの作品にとって重要な死の概念を大きく変更したのである。

③　読者への影響

　美術・文芸評論家である針生一郎 (1925–2010) が、この箇所について言及したと考えられる興味深い発言が記録されている。この発言は、瀧口と針生が対談しているときになされたものである。

　「真珠論」かなんかによると、真珠の輝きや光沢、つまり最もギリシャ

的な明晰さと堅固さを持っているように見える形態を、グロテスクなイメージに置き換えてしまうわけですね。[146]

この中で、針生は「真珠の輝きや光沢」をグロテスクなイメージに置き換えたと述べている。この発言から、真珠が放つような不気味でありながら魅力的な虹色の輝きこそが美であるというダリの主張を針生が理解しておらず、「グロテスク」というイメージのみに着目していることがうかがえる。この針生の発言に対して、瀧口は次のように答えている。

> ダリの真珠論と言うのは、真珠を見つめていると、あの妙な光沢の中にシャレコウベを感じる。つまり常に美しいものの中に死の影があるというのです。そういわれるとゾッとするような気味の悪いものを感じる、そんな感覚はダリ独特のものですね。

瀧口は、ダリが主張する真珠のイメージと言うのは、「常に美しいものの中に死の影がある」ことであると、また、そのイメージ自体を「ゾッとするような気味の悪いもの」であると述べ、それが「ダリ独特」の感覚であると言及している。ここからも、瀧口はダリが真珠の光沢の中に美しさを見出すという考え方自体を、「ゾッとするような気味の悪いもの」として理解していたといえる。また原文において、瀧口はダリの考え方を「美しいものの中に死の影がある」と説明しているが、ダリは真珠の光沢に死の不気味さを感じ、その死に対して美しさを感じると述べていることから、ダリは死そのものに美を感じていると考えられるため、瀧口の説明はダリの思想と食い違っているといえる。つまり、瀧口は、ダリの芸術論とは異なった考え方を針生に説明しているのである。高名な芸術批評家として知られていた瀧口と針生のこの両者のやりとりは、1959 年 9 月の『美術手帖』に掲載されている。した

146) Cf. 瀧口.『コレクション瀧口修造　9—ブルトンとシュルレアリスム／ダリ，ミロ，エルンスト／イギリス近代画家論』, *op. cit.*, p. 427.

がって、針生同様、この座談会の記事を読んだ人々も、瀧口の解釈をダリ自身の理論として理解したと考えられる。

　瀧口の翻訳は、日本の前衛芸術家たちにも影響を及ぼした。北脇昇（1901-1951）は、戦前からイメージの変容に関して関心を持っていた一人である。北脇は、愛知県名古屋市出身の画家で、シュルレアリスムに影響された作品を数多く描いた。彼は、津田正楓画塾で絵画を学んだ後、主として京都で活躍した。また、彼は独立美術協会や新日本洋画会、創紀美術協会等の結成などに参加し、幻想性の強い写実的な作品の他に、抽象絵画やデカルコマニー、コラージュも制作した。北脇の代表作には、≪独活≫（1937）や≪空港≫（1937）などがある。北脇は、1949年頃に≪真珠説≫（資料2）という作品を瀧口の「真珠論」を読んで制作すると同時に、美術文化研究会の理論部会例会（1948年2月）で「ダリの真珠論」と題する研究発表をした[147]。その発表で北脇は、「真珠論」の要旨を独自にまとめ、書き留めたノートをもとにして発表をした（資料3）。そのノートに書かれている語彙からも、瀧口の翻訳を参考にしたことが明白である。例えば、資料3-1の冒頭に記載された「光の思想」、「唯物化された観念」、「プラトオ（プラトン）の彫刻的感性」などは、瀧口の「真珠論」の冒頭の表現と一致する。北脇は、ダリが光学、色彩論、粒子論などを援用しながら多角的に論じている点に注目しているようであるが[148]、このノートには、瀧口の翻訳からの引用が多く見受けられる。先に指摘したルートヴィッヒ二世とヴァーグナーとの対話の箇所を見てみると、「ぞっとさせる微笑」や「頭蓋骨の幽霊」[149]などといった言葉がダリの言葉としてノートに書き留められているが、やはりそこには「気味の悪い」イメージに関する記述のみで、真珠の光沢や美しさに関する記述や語は見当たらない。

　このように、ダリ本来の理論ではなく、瀧口の翻訳が日本の画家に影響を

147）　松本透. 『北脇昇展』. 北脇昇. 東京：東京国立近代美術館, c 1997, p. 7.

148）　北脇昇. 『北脇昇展』. 東京：東京国立近代美術館, c 1997, p. 128.

149）　北脇昇による大学ノートから引用。

及ぼし、新たな芸術を生む大きな要因となった。つまり、北脇による≪真珠
説≫は、ダリの言葉を逐一イメージ化した研究的な習作と評価されている
が150)、これはあくまでも瀧口の言葉をイメージ化したものであって、瀧口
の翻訳がなければ生まれ得なかった作品であると言える。

④ 瀧口の翻訳観

以上のように、瀧口は独自の解釈を盛り込んでダリの翻訳をしたと言える
が、その理由として、次の二点が考えられる。つまり、瀧口がダリの理論を
独自に解釈していたことと、もうひとつの理由として、彼が翻訳者ではなく
芸術家であることを望んでいたということである。1958年、瀧口は、初め
ての渡欧の旅から帰国した後、ジャーナリスト活動に違和感を覚えはじめ、
デカルコマニーやデッサンなど、自ら創作活動に打ち込み始めた。瀧口はそ
の動機について、「（デカルコマニーやデッサンを）文字を書くことと同じとこ
ろに置こうといったような暗黙の意図があり、これは私にはひとつの大きな
課題なのであるから、デッサンをしているときの精神状態のメモのようなも
のを取ってそれを私の「文章」の糸口にしたいと思っている」151)と述べてい
る。つまり、瀧口がジャーナリストよりもデッサンやデカルコマニーなどに
力を入れはじめたのは、「絵」ではなく、あくまでも自らの「文章」を表現
したいという願望の現れであると考える。

このように、瀧口は最後まで言葉を紡ぎだす芸術家であろうとした。彼に
とっては、翻訳も「文章」を紡ぎだすひとつの芸術活動だったと考えられる。
瀧口が、ダリの牡蠣貝に関する形容詞に「破傷風的な」という瀧口独自の言
葉を付け加えたことも、ダリの論文に「真珠論」という独自のタイトルをつ
けたことも、すべて彼がダリの文章をより詩的に表現しようとし、また、ダ
リの芸術論の中で表現されたイメージをより明確なものにしようとした結果
だと考えられる。つまり、瀧口は翻訳者としてではなく、詩人や芸術家とし

150) 北脇.『北脇昇展』. *op. cit.*, p. 128.
151) 瀧口修造.『第5回オマージュ瀧口修造展』. 東京：佐谷画廊, 1985, p. 39.

て芸術活動の一環であるモディフィケーションとして翻訳作業を捉え、芸術活動をしていたと考えられるのではないだろうか。

5. 『異説・近代藝術論』と *Les Cocus du vieil art moderne*

①　*Les Cocus du vieil art moderne* について

　フランス語で書かれたダリの芸術論、*Les Cocus du vieil art moderne*（1956）は、1956 年にフランスで出版され、1957 年にはハーコン・シュヴァリエ（Haakon Chevalie）による英語訳がアメリカ合衆国で出版された。この英語版は、フランス語の原文も巻末に掲載されている。瀧口は、この芸術論も翻訳しているが、この翻訳にも原作との相違点や指摘すべき点が多数ある。瀧口による日本語訳は『異説・近代藝術論』という表題で 1958 年に出版されたが、瀧口は、フランス語版と英語版を併用して本書を翻訳したと述べている。確かに、この翻訳をする際に利用したと考えられる瀧口が所蔵し、現在は多摩美術大学アートアーカイヴセンターが所管している原著には、所々に英語の翻訳が書き込まれている。2006 年には、紀伊国屋、岩波書店、白水社、みすず書房などの 8 社がこの翻訳を内容に変更を下さないまま共同で復刊している。また、瀧口が自らの著書の中で、本作品について何度も言及し、引用していることからも、この著書が瀧口にとってダリを理解するための重要な著書であることがうかがえる。また、初版から約半世紀を経て再版をみるほど後世にまで重要な書物と目されている『異説・近代藝術論』は、日本におけるダリの芸術論を理解するうえで注目すべき書物であると言える。

　瀧口は、ダリの著作 *Les Cocus du vieil art moderne*（英題 *Dali on Modern Art : The Cuckolds of Antiquated Modern Art*）を翻訳する際に、フランス語の原書のみではなく英語訳をも併用して日本語に訳したと告白している[152]。ここから、フランス語の原書しかないダリの詩や芸術論を翻訳する際、瀧口は大変苦労し

152)　瀧口修造.『異説・近代芸術論』. Salvador Dalí. 東京：紀伊國屋書店，2006,
　　　 p. 126.

たこと、そして瀧口自身の考え方が翻訳に反映されやすかったことが容易に想像できる。実際、この原書と訳書を読み重ねると、数々の指摘すべき点が散見される。筆者が調べたところ、この翻訳の中で誤訳と考えられる箇所は40余箇所にのぼる。誤訳の傾向として、文章や単語の見落とし、見間違いと思われる意味の完全な誤訳、英語訳のみを参考にしたと考えられる誤訳、そして表現の誇張や原文にはない単語の付加などが挙げられる。また注釈の記述も明らかに私見と思われる箇所も少なくない。そこで、本章では、*Les Cocus du vieil art moderne* と本作品の瀧口訳である『異説・近代藝術論』とを比較し、ダリのこの芸術論に対する瀧口の理解と、この翻訳の背景について検証する。

② 『異説・近代藝術論』におけるダリの主張と瀧口の翻訳

それでは、ダリの芸術論の理解に影響を与えている誤訳の例を見ていきたい。第一に挙げる例は、ダリの重要な主張が省略されている翻訳の例である。ダリはこの芸術論の冒頭で、自分について次のように述べている。

【原文】

[...] moi Salvador Dali, je viens de cette Espagne qui est le pays le plus irrationnel du monde, le pays le plus mystique du monde.[153]

【英訳】

[...] I, Salvador Dali, come from Spain, which is the most irrational country in the world, the most mystical country in the world.[154]

153) Dalí, Salvador. *Les Cocus du vieil art moderne*. Paris : Grasset et Fasquelle, 1956, p. 9.

154) Dalí, Salvador. *Dalí on Modern Art*. Trans. Haakon M. Chevalier, New York : The Dial Press, 1957, p. 9.

この中で、ダリは母国であるスペイン Espagne の前に「cette」を使用している。「Cette」とはフランス語の指示形容詞であるが、ダリがこの作品をスペインで執筆していることから、この場合、「良く知られた」といった意味で用いたと考えられる。しかしながらフランス語では、de と女性名詞の国名を共に使うとき、国名の前には指示形容詞も定冠詞もつけないのが通常である。それにも関わらず、この指示形容詞があえて使用されているということからも、ダリがここでスペインを強調しているということが顕著である。英語訳では、この強調した箇所が訳されていないことがわかる。それでは、瀧口はこの箇所をどのように翻訳しているのだろうか。

> [...]サルヴァドール・ダリ、この私こそは世界でもっとも非合理的で、もっとも神秘的な国からやってきた人間だからであります。155)

この翻訳からわかるように、瀧口はスペインという国名を省略している。ダリにとって、スペインは母国であると同時に、重要な意味を持っていた。ダリは、スペイン内乱が勃発した際、次のように述べている。

> スペイン内乱を通じて再発見されつつあったものこそ、スペイン固有の純正なカトリック的伝統に他ならなかったのだ。［中略］なぜなら、全ての［勇気と比類なき信念を持って内乱で戦った］者がスペイン人であり、スペイン人は全世界の貴族であるからである。156)

この記述から明確なように、ダリにとって、スペインはキリスト教と深い関わりを持っていた。ダリにとってスペインは、「純正なカトリック的伝統」

155)　Dalí.『異説・近代芸術論』（trans. 瀧口修造）, *op. cit.*, p. 7.

156)　À travers la guerre civile, on allait retrouver l'authentique tradition catholique propre à l'Espagne. [...]. Car tous [qui battirent avec le courage et l'orgueil de la Foi] étaient espagnols, de cette race qui est l'aristocratie des peuples.
Dalí. *La Vie secrète de Salvador Dalí, op. cit.*, pp. 399-400. 和訳は筆者による。

を所有する特別な国だったのである。だからこそ、この芸術論の中でも、ダリは自分が「最も神秘的な国からやってきた」といい、ダリ自身をある意味神格化していると言える。

このようにダリは、彼にとって母国であり、特別な意味を持つスペインという国を常に意識しながら作品を制作していたので、ダリに関する議論をする際、スペインは非常に重要なキーワードであるが、瀧口がその重要な箇所を翻訳しなかった。瀧口は、「ダリが早くからグレコやゴヤのように露骨にスペイン的であり、ダリの絵はモダニズムとして我々に訴えるものもあるが、そのまた反面生々しい郷土の記憶や直感的物体を離れては成立しないものがある」と、ダリの作品におけるスペインの重要性をある程度指摘してはいるものの、「cette Espagne」という単語を翻訳しなかったことから、スペインがダリにとっての特別な場所、言わば「聖地」のようなものであるということまでは理解していなかったということが考えられる[157]。

第二に、ダリの芸術論についての誤訳を挙げる。カタルーニャ出身であるダリは、「美は食べることができるか、さもなければ存在しない」(la beauté sera comestible ou ne sera pas)、つまり「可食的な美」(la beauté comestible) という考え方を打ち出した。そこで、瀧口の「可食的な美」についての見解に注目したい。

瀧口は、1968年に出版された『シュルレアリスムのために』(1968) に収載されている「謎の創造者」において、ダリの「可食的な美」について言及している[158]。

　　ダリの美学は「可食的」という言葉で要約される。それは彼の絵のモ
　　ティーフに、パンや肉や落とし卵のような食物が重要な位置を占めてい
　　るからでもあるが、あらゆる描写のマチエールが「可食的」なレアリテ

157)　永田助太郎.『新領土』. 4 巻 23 号. 東京：アオイ書房, 1939, p. 360.
158)　1939 年に出版された画集『ダリ』の解説文として書かれ、後に改訂され「謎の創造者」というタイトルで『シュルレアリスムのために』に収載された。

感を持っていることである。食欲はすでにダリの主要な主題のひとつであるが、造形的にも新しい官能的意義を持っていることはいうまでもない。[159]

　ここで瀧口は、ダリの芸術論における「可食的」という概念の重要性について述べている。また、ダリが美を「可食的」と言うとき、食欲を性欲と結び付けている点も指摘していることから、瀧口の理解の深さをうかがい知ることができる。しかしながら注意すべきは、ダリの提唱する「可食的な美」とは、ダリの絵のモティーフに食べ物が重要な位置を占めていることや、描写のマチエールがあまりに写実的であることではなく、狂気や客観性を表現するための可食的な比喩として食べ物を用いた点である。つまり、ダリは概念を可食的なイメージに置き換えたため、彼の作品中に食べ物が描かれていると考えられるのである。

　そこで瀧口の翻訳を参照すると、瀧口がダリの「可食的な美」の翻訳に使用したイメージによって、ダリの芸術論を理解不可能にしていることがわかる。例えば、「des confites actualités artistiques-retrospectives」[160] という原文に対して、瀧口は「回顧的・芸術的な、いわば漬物にした現実」[161]という和訳をしている。瀧口は「des confites actualités」を「漬物にした現実」と訳したが、「confit（e）」とは果物や肉などを砂糖、酢、油などに漬けて保存食にするという意味のある「confire」の過去分詞が元となった形容詞である。また、「confire」という語は、食材が砂糖や酢などが混ざり合って硬化した膜に包み込まれ、硬く固められている状態を思い起こさせる。したがってダリは、現実を、固定概念に縛られて思考の自由が利かず変化することができないものとして「des confites actualités」と表現したと考えられる。このように、ダリは

159)　瀧口修造.『シュルレアリスムのために』. 東京：せりか書房, 1968, p. 171.
160)　Dalí, Salvador. *Les Cocus du vieil art moderne*. Paris： Grasset et Fasquelle, 1956, p. 115.
161)　Dalí.『異説・近代藝術論』（trans. 瀧口修造）, *op. cit.*, p. 39.

食と保存のイメージを結びつけてこの語を用いたと考えられるため、瀧口が
選んだ「漬物」という単語は、確かに保存食のイメージを思い起こさせるも
のではあるが、漬物を包んでいる糠は柔らかいものであり、砂糖や酢などの
混合物で包み込まれて固定された硬い食べ物とはイメージが異なる。そこで、
ダリが論じた「現実」に対するイメージと「漬物」のイメージは相容れない
ものとなり、ダリが意図した意味合いが削ぎ落とされた翻訳であると言える
のである。

　次に、本来ダリが主張したことと反対のイメージが提示されている例を挙
げてみると、次のような文章がある。

　　いとも古びたモダン・アートの批評家たち［...］がいかにも水っ気の多
　　い、ラブレー風のあいまいさと、思弁料理の残忍なコルネリウス風の状
　　況の誤謬とを、デカルト風の鍋で、ぐつぐつ煮詰めている。[162]

この箇所の原文と英訳は次の通りである。

【原文】
［...］les critiques du très vieil art moderne ［...］font précisément mijoter dans le
cassoulet cartésien leurs équivoques les plus <u>savoureusement</u> rabelaisiennes et
leurs erreurs de situation les plus truculemment cornéliennes de cuisine spécula-
tive.[163]

【英訳】
［...］the critics of the very antiquated modern art ［...］are letting their most
succulently Rabelaisian ambiguities and their most truculently Cornelian errors

162）　Dalí.『異説・近代芸術論』（trans. 瀧口修造）, *op. cit.*, p. 13. 下線は筆者によ
　　る。
163）　Dalí. *Les Cocus du vieil art moderne, op. cit.*, p. 13. 下線は筆者による。

of situation in speculative cookery simmer in the Cartesian cassoulet.[164]

　瀧口が翻訳に利用した原書には、「équivoques」の箇所に下線が引かれている[165]。ここからもわかるように、瀧口にとって、この箇所を訳すことが容易ではなかったことがうかがえる。まず、瀧口は下線部を「思弁料理の残忍なコルネリウス風の状況の誤謬」と訳しているが、英訳を見ても明らかなように、「cornéliennes」は、「situation」ではなく「erreurs」にかかっている。また、この「cornéliennes」はコルネリウス（Cornelius）ではなく、17世紀にフランスで活躍した古典主義時代の劇作家、ピエール・コルネイユ（Pierre Corneille, 1606-1684）のことである。

　また、この翻訳からは、近代芸術の批評家たちが、「水っぽい」曖昧さと誤りを「鍋で煮詰めている」構図が想像される。瀧口が使用した「水っ気の多い」という語は、水気が多くて味が薄いという否定的な意味を持つ。しかしながら、フランス語の原文を見ると、この箇所は二重下線部の「savoureusement」を訳したものであり、この単語は「おいしそうに、味わい深く」と「面白く」という二つの意味を持つものである。また、類義語として「délicieusement」があり、この語も肯定的な意味しか持たない。したがって、瀧口が用いた語が持つ否定的な意味は「savoureusement」にはない。一方で、英語訳では、「savoureusement」は「succulently」と翻訳されており、この英単語を日本語に訳すと「汁が多く、水気が多く」という翻訳になる。また、この単語の類義語として、「juicy」がある。どちらも汁気が多くて美味という意味の単語であるが、瀧口はこの箇所をフランス語の原文ではなく主に英語訳を参考とし、おそらく英和辞典に掲載された「水気が多い」という訳を採用した結果、原文とは反対の意味の翻訳になったということが推測される。

　次に、瀧口は「cassoulet」を「鍋」と訳している。確かに、「cassoulet」は

164)　Dalí. *Dalí on Modern Art, op. cit.*, p. 13.

165)　瀧口修造文庫（多摩美術大学アートアーカイヴセンター所蔵）, *Les Cocus du vieil art moderne*, p. 13 参照。

カスレという名の料理を作るための鍋という意味もある。カスレとは、フランス南西部のランドック地方の郷土料理で、白いんげん豆と肉などを煮込んだ煮込み料理のことである。しかしながら、単に「鍋」と訳したことで、ダリが比喩として利用した郷土料理のイメージが消えている。つまり、瀧口の翻訳によって「cassoulet」のイメージが変更され、近代芸術の批評家たちに対する皮肉が薄れているのである。このように、この箇所では、批評家たちが相容れない二つの概念を、郷土料理という比喩で表現された狭い世界に収まって延々と論じ合っていることが滑稽である、というダリの皮肉が薄れているのである。

　第四に、ダリが客観性と狂気に対する考え方を述べている箇所の翻訳を検証する。*Les Cocus du vieil art moderne* の中で、ダリは「la côtelette」というイメージを用いて客観性と狂気について述べている。

【原文】

[…] dans le cas de la côtelette les os sont moitié à l'intérieur, moitié à l'extérieur, c'est-à-dire coexistent, et que l'os et la viande, objectivité et délire, se montrant visiblement en même temps, ne font autre chose qu'énoncer cette vérité que je ne me lasserai jamais de répéter, à savoir que le hasard n'est autre chose que le résultat d'une activité irrationnelle systématique (paranoïaque).[166]

ここに出てくる「la côtelette」とは、骨付きの羊、豚などの背肉であるが、英語訳では「the lamb-chop」[167]と訳されている。この長い文章にも、瀧口は原書に下線を引いており、その苦悩がうかがえる[168]。ちなみに、瀧口が参考にしたと考えられる英語版にも、下線を引いたり関係代名詞を丸で囲んだ

166)　Dalí. *Les Cocus du vieil art moderne, op. cit.*, p. 111. 下線は筆者による。

167)　Dalí. *Dalí on Modern Art*. Trans. Haakon M. Chevalier, *op. cit.*, p. 83.

168)　瀧口修造文庫（多摩美術大学アートアーカイヴセンター所蔵）, *Les Cocus du vieil art moderne*, p. III参照。

りするという書き込みがされている[169]。下線部にあたる瀧口の翻訳を見て
みると、「カツレツの場合は骨はなかば内部に、なかば外部にあり、つまり
同存している」[170]となっている。しかしながら、瀧口が翻訳したカツレツと
は、豚肉・牛肉・鶏肉などの切り身に小麦粉・溶き卵・パン粉をつけて油で
揚げた料理のことである。カツレツの語源は「la côtelette」であるものの、
日本では銀座の煉瓦亭が考案した料理がカツレツと認識されている。した
がって、このカツレツという料理は、日本で考案されたもので、カツレツの
中に骨は基本的に存在しない。原文では下線部の後に、骨は客観性、肉は狂
気であるという文が続くが、「カツレツ」という翻訳ではその二つがどのよ
うに共存しているのか理解できない。ダリが客観性と狂気を具象化するため
に用いた、骨が半分肉の中に、半分外に飛び出しているあばら肉のイメージ
を、瀧口の翻訳では想像しにくくなっているのである。

　また、ダリの言う「la côtelette」とは、ダリが頻繁に絵画に描いたあばら
肉をも指している。そこで、ダリが「la côtelette」と言うとき、ダリの絵に
描かれた肉に連想が及ばなければならない。例えばダリが以下の文、

【原文】

[...] tous les réels et véritables impérialismes [...] ne sont autre chose que les
immenses « cannibalismes de l'histoire » souvent figurés par cette côtelette con-
crète, grillée et savoureuse que le merveilleux matérialisme dialectique a placée,
comme l'aurait fait Guillaume Tell, sur la tête même de la politique.

【筆者訳】

　現実的で正真正銘の全ての帝政主義は、[...] 雄大な「歴史的食人主義」
に他ならない。この「歴史の食人主義」は、具体的で、美味しくこんが

169)　瀧口修造文庫（多摩美術大学アートアーカイヴセンター所蔵）, *Dali on
　　　Modern Art*, p. 83 参照。
170)　Dalí. 『異説・近代芸術論』（trans. 瀧口修造）, *op. cit.*, p. 115.

り焼かれたあばら肉によってしばしば象徴されるのである。そのあばら肉は、ウィリアム・テルがしたように、素晴らしい弁証法的物質主義がまさに政治の頭の上に置いたものなのである。[171]

というとき、「la côtelette」が「カツレツ」と訳されていては具合が悪い。なぜならば、ダリは 1933 年に≪ウィリアム・テルの謎≫(*L'Enigme de Guillaume Tell*)という作品を描いているが、この絵と上記の文章には、政治、帝政主義、ウィリアム・テル、マルクス主義、そして頭の上に置いたあばら肉など、イメージの重なる表現が多数あることから、ダリはこの絵を念頭に置いて上記の文章を書いたと考えられるからだ。しかし、瀧口は次のように翻訳している。

[...] 正真正銘の、あらゆる帝国主義 [...] なるものは、[...] 舌がとろけるようにうまい、具体的なカツレツ、素晴らしい弁証法的唯物論が、ウィリアム・テルのように、政治の頭上においた、あのカツレツによってしばしば代表される巨大な「歴史の食人癖」にほかならぬものなのである。[172]

この翻訳では、確かに原文のダリの文体を思わせる詩的で躍動感が感じられる部分もあるが、「la côtelette」を「カツレツ」と訳していることから、≪ウィリアム・テルの謎≫は念頭になかったものと思われる。

　以上のように、ダリが「la côtelette」というとき、骨は客観性を、肉は狂気を具現していることを伝えなければならない。瀧口は、日本人になじみのある「カツレツ」という料理を、あばら肉のイメージと置き換えた。しかしながら、その訳はダリが意図した論旨からはかけ離れ、≪ウィリアム・テルの謎≫との関連性も消えており、結果的にダリの芸術論の理解をより難解なものにしていると言える。

171)　Dalí. *Les Cocus du vieil art moderne, op. cit.*, p. 49. 下線は筆者による。
172)　Dalí. 『異説・近代芸術論』(trans. 瀧口修造), *op. cit.*, p. 51.

最後に、この芸術論の結論に当たる箇所の翻訳を検証したい。

　　かくてソーリンゲのように、力への積極的な意志によって全てを支配す
　　ることを信じている私はそこにはじめて画家としてわれわれ固有の理性
　　にふれることができるのだと言うことを知っているのである。[173]

この箇所は、*Les Cocus du vieil art moderne* の結論にあたる最後の文章である。
原文と英語訳では次のようになっている。

【原文】

Croyant comme Soeringe que nous commandons tout par <u>notre volonté de puis-
sance</u> en puissance, je sais que nous toucherons alors notre propre <u>divinité</u> de
peintres.[174]

【英訳】

Believing with Soeringe that we control everything by our potential will to
power, I know that we shall then touch our own divinity as painters.[175]

瀧口は、この最も重要な結論を誤訳している。まず、原文中の下線部、「notre
volonté de puissance en puissance」は、「潜在的な権力への意志（支配欲）」であ
り、「積極的な意志」という意味ではない。また、原文中の二重下線部、「di-
vinité」とは、「神性」という意味であり、「理性」ではない。瀧口が誤訳し
たこの二つの部分は、フリードリヒ・ニーチェ（Friedrich Nietzsche, 1844–1900）
の『権力への意志』（*Der Wille zur Macht*[176], 1901）を連想させる箇所である。

173)　*Ibid.*, p. 103. 下線は筆者による。
174)　Dalí. *Les Cocus du vieil art moderne, op. cit.*, p. 101.
175)　Dalí. *Dalí on Modern Art*. Trans. Haakon M. Chevalier, *op. cit.*, p. 75.
176)　フランス語では *La Volonté de puissance* である。

それは、ダリがこの文章の直前に、「裏返しのニーチェ主義者」(nietzschéens à l'envers)[177]とニーチェ主義者を引き合いに出し、ダリ特有の皮肉を込めて自らの神性を強調していることからも明らかである。しかしながら瀧口訳では、ダリが指摘したニーチェ主義との関連性が消えている。ダリは画家の神性について頻繁に言及しており、この箇所は、ダリの芸術論を理解する上でも重要な箇所である。また、原書のこの箇所には、なぜダリが「divinité」という言葉を使ったかという理由についての注釈が付されているが、瀧口訳では注釈番号も省略されている。以上のように、抽象的なものを具象化するためにダリが選りすぐった言葉は、瀧口の翻訳を経るとかなり伝わりにくいものとなっているのである。

③ 翻訳の背景

　それでは、瀧口は翻訳についてどのような認識でいたのだろうか。瀧口は、新聞や著作の中でしばしば自らの翻訳について弁明をしている。

> 言うまでもなく私は海外文学の研究家としてではなく、一介のいわば詩青年として、この運動にひきつけられたにすぎない。当時のフランス文学者は誰も手をつけてくれなかったから、そのいくつかをにおいをかぐように夢中で読み、時には訳したものだ。[178]

この中で、瀧口はいち早くシュルレアリスムに着目したのはフランス文学の専門家ではなく自分であること、そして自らの翻訳は詩人の翻訳であり専門家の手によるものではないと断っている。瀧口の恩師である西脇は、詩人とは詩を詠む人であり、詩とは、「意識する一つの方法」であると定義をしている。つまり、詩とは、現実を非現実に変形し、心理を非心理に変形して、現実、心理を魂の中に吸収するものである。また、西脇は、詩は外形から見

177）　Dalí. *Les Cocus du vieil art moderne, op. cit.*, p. 99.
178）　Cf. 瀧口.「日本のシュールレアリスム」, *op. cit.*

ると非現実で非心理であるが、実は現実、心理を認識するものとしている[179]。一方、林浩平が指摘するように、瀧口は、詩を近代的な概念としての「文学」の仲間だとは考えていない。瀧口にとって詩とは、現実と地続きでいながら、しかも現実を超える絶対的な「行為」、つまりまさにシュルレアリスムそのものに他ならない[180]。そして、瀧口にとっての「詩人」とは、その行為をする人なのである。瀧口はまた、普遍的な一種の弁証法の源泉になるもの、絶えず新たな相貌を人生に作り出し、問題を投げかけていくものの原動力を詩に求める他はないと言うほど、詩の持つ可能性に魅了されていたのであった[181]。

　瀧口は翻訳について、「原語では、日常的な語と特殊な用語と同じものが、訳すと観念的に分離し、一種の難しい言葉が出来上がる」[182]と述べている。実際、*Les Cocus du vieil art moderne* における瀧口の翻訳では、「objet」、「éthéré」、「lyrique」、「anarchie」、「dilettantisme」といった単語を、「オブジェ」、「エーテルのような」、「リリックな」、「アナルシー」、「ディレッタンティスム」と訳すなど、フランス語と英語の単語を日本語に訳さず、そのままカタカナで表記している箇所が多く見られる。その上、フランス語は単語の多義性と語義の抽象性[183]が顕著な言葉で、複数のニュアンスを日本語で表現しきれない単語も多い。瀧口を日本のシュルレアリストであると断言するサスは、瀧口のシュルレアリスムに関する翻訳は「日本語でシュルレアリストの考え方を翻訳し、説明するという奮闘」[184]であると述べている。このように、フランス語の中でも難しいシュルレアリストの文体を日本語に翻訳することは、瀧

179)　Cf. 西脇順三郎．「超現実主義詩論」．『西脇順三郎全集 5』．東京：筑摩書房，1971，p. 17.

180)　Cf. 林浩平．「吉増剛造と瀧口修造―無垢なる魂の系譜」．『國文學』51 (6)．東京：學燈社，2006-05，p. 117.

181)　Cf. 瀧口修造．『コレクション瀧口修造　1―幻想画家論／ヨーロッパ紀行』大岡信，武満徹，鶴岡善久，東野芳明，巌谷國士編．東京：みすず書房，1991，p. 388.

182)　瀧口．「日本のシュールレアリスム」，*op. cit.*

183)　鷲見洋一．『翻訳仏文法』．東京：筑摩書房，2003，p. 39.

口にとって至難の業であったことがうかがえる。

　瀧口の翻訳は、ダリの芸術論を理解する上で重要な翻訳として、知識人たちの間でも広く読まれていた。瀧口の翻訳によってダリを理解したという永田助太郎（1908-1947）は、ダリの「可食的な美」について次のように言及している。

　　　前者［可食的］は彼の作画にパンや肉や落とし卵や林檎などを取りあつかふことにもよるが、またマチエイル全体の柔軟性や流動性のゆえに、可食的なリアリテ感をそそることを言ふ。185)

永田のこの文章より、彼が先の瀧口訳を参考にしていたことがわかる。永田も、ダリの主張する「可食的な美」とは「描写のマチエールが可食的なリアリテ感を持っていること」だと理解していた。さらに永田は、「可食的な美」を語るときには欠かせない「官能的な意義」の側面を書き落としている。このように、永田は瀧口の翻訳を通してダリの理論を理解した結果、その理解に多くの誤りが生じた。しかしながら、永田はそのことに気づかぬまま、日本の読者にダリの「可食的な美」について説明したと考えられる。ここからも、日本における瀧口の翻訳の影響は少なくなかったと言える。つまり、瀧口は日本におけるダリの誤った理解を無意識のうちに促してきたのである。

　相良徳三（1895-1976）は、このような瀧口の翻訳は理論的な説明をせず、ブルトンやダリなどと同じような造語を利用して解説し、シュルレアリスムが海外ではどんな状況にあるかを誇示しているに過ぎないと批判している186)。瀧口が理論的な説明ではなく、造語を使って解説したということは、

184)　Reflecting his struggle to translate and explain Surrealist thought in Japanese. Sas, *op. cit.*, p. 5.

185)　瀧口.『コレクション瀧口修造　13―戦前・戦中篇　III』, *op. cit.*, pp. 256-257.

186)　相良徳三.「前衛藝術の開心」. 朝日新聞朝刊（1937 年 6 月 16 日 9 面）.

次のようなフランス語の翻訳に対するユーモアからも垣間見える。

　　Spontaneité〔spontanéité の印字ミス〕を自然発生などと訳すべきでない。
　　それは誤訳であるのみならず、いまや大きな誤認（解）を生ぜしめてい
　　る。むしろスッポン・種・痛テェー・と訳すべきである。[187]

『異説・近代藝術論』の中では「spontanéité」を「自発性」と訳しているが、
瀧口はここで多義的なフランス語を、意味がひとつに限定されてしまう日本
語に訳すくらいならば、意味を捨象して音そのものを日本語に当て、単語の
集合体を構成するほうがよいと主張しているのである。相良による瀧口の翻
訳への批判は、理論を忠実に説明することではなく、単語の音やイメージに
重点を置いた瀧口の翻訳への考え方を批判していると言える。
　瀧口は、1970 年頃にダリについての未発表の詩を創作している。

　　ダリに

　　微視的に
　　巨視的に
　　芳香も悩ましく
　　ダリが自作の
　　生態解剖を
　　こころみたこのえほん版
　　＊
　　開け、胡麻！
　　サルバドールの扉は開かれた

187)　瀧口修造.『コレクション瀧口修造　4―余白に書く』. 大岡信，武満徹，
　　鶴岡善久，東野芳明，巖谷國士編. 東京：みすず書房，1993，p. 356. 括弧内
　　は筆者による。

　意外、じーぱんのぽけっとから！[188]

　瀧口はこの詩の中で、香りが立ち上ってくるような見事な写実的方法で描かれたダリの絵画を、著作を解剖する絵本に例えている。この詩から、瀧口はダリの著作を理論書ではなく芸術作品として捉えていたことがわかる。このことから、瀧口がダリの著作の翻訳をする際も、ダリの理論よりは芸術論に数多く登場するダリ特有のイメージの比喩に着目し、そのイメージ自体を重視して翻訳したことがわかる。

6.　ナルシスの変貌について―変貌、死、復活―

①　*La Métamorphose de Narcisse* の紹介

　瀧口は、ダリが 1937 年に発表した詩である『ナルシスの変貌』（*La Métamorphose de Narcisse*)[189] も翻訳し、1938 年月の『みずゑ』にその翻訳を発表している。*La Métamorphose de Narcisse* は、ダリが 1937 年に発表した同名の 50.8 cm ×78.3 cm の油彩画（資料 10）を詩で表現したものである。瀧口は、この同名の絵を「異常な成功」と言って賞賛している[190]。また、1938 年、瀧口は、ダリの *La Métamorphose de Narcisse* に影響を受けたということが明白な「卵のエチュード」という散文詩を発表している。しかしながら、瀧口がダリについて紹介した文章や翻訳の中には、前記したように原文とかけ離れている箇所が多数存在することも事実である。このテクストは同年に同名で発表された絵と密接な関係を持っている。鈴木雅雄は次のように指摘する。

188)　*Ibid.*, p. 342.
189)　1937 年、ダリはこの詩を単行本として出版しているので、日本語では二重括弧、フランス語ではイタリックで表記する。また、瀧口の翻訳と区別するため、本文中でダリの詩を言及する際は *La Métamorphose de Narcisse*、瀧口の翻訳を言及する際は『ナルシスの変貌』と表記する。
190)　瀧口.『コレクション瀧口修造　12―戦前・戦中篇　II』, *op. cit.*, p. 335.

　ダリのイメージは、指名されても普遍化されることがない。おそらくダ
リは描かれたものを、いくら指名しても指名しきれないほどに個人的な
意味と価値を充塡されたものに、自分専用の記号に、自分の言語のなか
でだけ通用する一種の固有名詞に変えてしまう。具体的なのは「イメー
ジ」でも「もの」でもなく、対象がダリ自身にとって持っている「意味」
であり、だからそれは空間よりも時間の中における具体性である。［中
略］描かれたイメージはそれ自身の厚みによって不透明化することは決
してなく、それが担う意味を解き明かすディスクールによって支えられ
ていなくてはならない。だからこそダリにおいてはタブローとテクスト
が対を成すことになる。それは「大いなる自瀆者」や「ナルシスの変貌」
という同じ題を持ったタブローと詩であり、≪見えない男≫と題された
絵と『見える女』と題された書物の関係であり、≪晩鐘≫を扱った一連
のシリーズと『ミレー≪晩鐘≫の悲劇的神話』の関係である。[191]

　ここで鈴木は、ダリのイメージはダリのみが理解しえる固有名詞であるから
こそ、ダリの絵を理解するためにはダリ自身によるテクストが不可欠である
と述べている。鈴木は、その中でも、*La Métamorphose de Narcisse* と題された
タブロー（資料10）と詩は、その良い例であると指摘している。
　この詩は現在まで詩的な註釈と解釈されているが、本書では、この文章を
あえて散文詩として捉えたい。なぜならば、ダリは、この文章の冒頭で「私
のタブローに描かれたナルシスの変貌の経路を視覚的に観察する方法」[192]と
宣言している一方で、副題として「パラノイア的な詩」（poème paranoïaque）
と表記しているからである。ここから、ダリがこの文章を註釈というよりは

191）　鈴木雅雄.『ミレー≪晩鐘≫の悲劇的神話「パラノイア的＝批判的」解釈』
　　京都：人文書院，2003，p. 262.
192）　*Mode d'observer visuellement le cours de la métamorphose de Narcisse représentée dans
　　mon tableau*
　　Dalí, Salvador. *Métamorphose de Narcisse*. Paris：Éditions Surréalistes, 1937. Re-edition
　　in *Oui*. Ed. Robert Descharnes. Paris：Denoël, 2004, p. 297.

作品の一部として捉えているということができる。つまり、ダリが、鑑賞者がこの絵を鑑賞している間、この詩の朗読を流し続けることを推奨したように、この絵と文章が両方揃う事によって初めて≪ナルシスの変貌≫は完成するのである。この文章を読むことで、不動であるはずのタブローが、突然映画のような躍動感溢れるものへと「変貌」する。なぜならば、このタブローはパラノイア的＝批判的方法を前面に応用して描いた最初の作品だからである。ダリは、この詩および絵について「パラノイア的＝批判的方法の完全なる適用によって完全に得られた最初の詩と最初のタブロー」[193]であると述べている。

　偏執狂的＝批判的方法とは、ダリがシュルレアリスムにもたらした独自の技法で、ブルトンに賞賛された技法である。この方法は、プラトン主義者が主張するように全てのものは太陽光に影響されているという受動的な考え方ではなく、「思想に体と心を捧げるのは、光なのである」[194]、という考え方、つまり自らが発する光によって周りのものに影響するという能動的な考え方に基づく技法である。また、ダリは、パラノイアのメカニズムとして「錯乱現象と体系との共存が確認できる」[195]と述べ、その錯乱は完全に体系化された形で現れるという観念の中で見出すことができる[196]と述べている。この方法を賞賛したブルトンは、この方法について次のように述べている。

　　ダリは偏執狂的＝批判的方法の形でシュルレアリスムに第一級の装置を与えた。それは絵画にも、詩にも、映画にも、典型的なシュルレアリスム

193)　*Le premier poème et le premier tableau obtenus entièrement d'après l'application intégrale de la méthode paranoïaque-critique*
　　　Ibid., p. 296.

194)　« C'est la lumière qui, se donnant corps et âme à l'idée »
　　　Dalí. "Les Idées lumineuses," *op. cit.*, p. 24.

195)　Dalí, Salvador. *Le Mythe tragique de l'Angélus de Millet : Interprétation « paranoïaque-critique »* Jean-Jacques Pauvert, 1978.

196)　Dalí, Salvador. « Nouvelles considérations générales sur le mécanisme du phénomène paranoïaque du point de vue surréaliste », *Minotaure*, 1, 1993, pp. 65–67.

的オブジェにも、ファッションにも、彫刻にも、美術史にも、場合によっ
てはどんな種類の解釈にも直ちに応用できた。[197]

　実際、ダリがシュルレアリスムに参加して以降、ダリのみの影響だけによる
ものではないにしても、「客観性」（objectivité）、「客観的」（objectif）、「オブジェ」
（objet）といった同系統の語彙の周りにシュルレアリストの造形的関心が収
斂していったと鈴木が指摘するように、ダリのシュルレアリストへの影響は
大きかったといえる[198]。

　このように芸術界において強力であったダリの理論はヨーロッパに留まら
ず、海を越えて日本へも伝播した。そのダリの主要な芸術理論で描かれ、同
名の詩をも発表された《ナルシスの変貌》を紹介する役目を担ったのが、瀧
口であった。ダリは、1938 年 7 月 19 日にフロイトに会い、この絵を持参す
るほどこの絵に大きな自信を持っていたと言える。瀧口は、このタブローを
ダリの画集『ダリ』（1939）で紹介している。しかしながら、1939 年に瀧口
が出版した、世界で初めてとなるダリの画集『ダリ』には、実際の作品と比
べ、多くの相違点が見受けられる。特に指摘すべき点として、作品の部分が
作品全体として掲載されていることが挙げられる。

　まず、瀧口の画集の 4 ページに掲載されている《ポオル・エリユアルの肖
像》は、ダリによる実際の《ポール・エリュアールの肖像》*Portrait de Paul
Eluard*（1929）と比べると、作品の下部が切断されていることが分かる。次

197)　Dali a doué le surréalisme d'un instrument de tout premier ordre, en l'espèce la
méthode paranoïaque-critique, qu'il s'est montré d'emblée capable d'appliquer indif-
féremment à la peinture, à la poésie, au cinéma, à la construction d'objets surréalistes
typiques, à la mode, à la sculpture, à l'histoire de l'art et même, le cas échéant, à toute
espèce d'exégèse.
　　Breton, André. "Qu'est-ce que le surréalisme?" *Œuvres complètes*, II. Ed. Marguerite
Bonnet, Philippe Bernier, Étienne-Alain Hubert et José Pierre. Paris : Gallimard, 1992
[1934], p. 255.
198)　鈴木.『ミレー《晩鐘》の悲劇的神話「パラノイア的＝批判的」解釈』, *op.
cit.*, p. 258.

に、≪瞬間的な記憶を示すシュルレアリスティックなオブジェ≫（*Objetssurréalistesindicateurs de la mémoireinstantanée*、1932、資料4）と比べると明白なように、同じく『ダリ』に掲載された≪瞬間的な記憶を示す超現實主義的物體≫（p.16、資料5）は、作品の部分であるという記載がない。同書26ページ掲載の≪エミリオ・テリイの肖像≫（資料6）も、実際の≪エミリオ・テリー氏の肖像≫（未完）（*Portrait de Monsieur Emilio Terry* (inachevé) 1934、資料7）とは異なる形で掲載されている。

　次に指摘すべき点として、表題の翻訳の誤訳が挙げられる。全部で9箇所の相違点の中で、代表的な例を挙げる。まず、*La Harpe invisible, fine et moyenne* (1932) を瀧口は≪見えない竪琴≫と訳しているが、この絵は「精巧で平凡な見えないハープ」という題名であり、「精巧で平凡な」を意味する「fine et moyenne」という箇所を省略している。次に、「グランドピアノを獣姦する大気的頭蓋骨」という意味である *Crâne atmosphérique sodomisant un piano à queue* (1934) を≪尾のあるピアノと雰囲気的頭蓋骨≫と訳しているが、「un piano à queue」とは「グランドピアノ」という意味である。瀧口は「尾」という意味の「queue」がここでも文字通り「尾」という意味であると解釈し、「尾のあるピアノ」と訳した。グランドピアノは、日本楽器製造株式会社（現在のヤマハ株式会社）によって1902年に国産として初めて発表され、翌年の1903年、大阪で開催された第5回内国勧業博覧会で最高褒章を受賞した。そのまた翌年の1904年（明治37年）、アメリカで行われた大博覧会で、ピアノとオルガンに名誉大賞が贈られたことからも、瀧口が翻訳した1930年代にはグランドピアノは珍しいものではなかったと推測される[199]。このように、制作意図を理解するために重要な役割を担っている表題が、瀧口の翻訳によって大幅に書き換えられていることがわかる。作品の掲載の仕方について指摘すべき点としては、≪コンポジション≫と誤訳され、制作年も1933年と誤記されている≪液状の欲望の誕生≫（*Naissance des désirs liquides*, 1932、資料8）が挙げられる。19ページにこの作品の部分図が掲載されているが、この

199)　Cf.「ヤマハ／ヤマハピアノのあゆみ―ヤマハピアノについて」．ヤマハ株式会社，jp.yamaha.com/products/contents/pianos/about/way/index.html.

作品は右上の部分が上下逆に掲載されている（資料 9）。また、作品の発表年に関する誤りは、計 11 箇所、不記載は 2 箇所見受けられる。

　さて、≪ナルシスの変貌≫もこの画集に掲載されているが、正確なものとは言えない。この絵は資料 11 のように部分と記載はされているが、作品が中央で切断され、中央部分の絵が重複した状態で掲載されている。多くの芸術家は 1964 年 9 月に東京プリンスホテル、名古屋、そして京都で開催されたダリ展のために≪ナルシスの変貌≫が来日するまで、日本では瀧口による画集など日本で出版された印刷物を見る他にこの絵を目にする機会がほとんどなかった。瀧口は、ダリとその影響について次のように述べている。

　　　ダリは周知のように、絵画として問題作をつぎつぎと発表すると同時に、
　　　芸術論を絶えず精力的に発表し、その刊行書の多いことも画家としては
　　　異例といってよいだろう。その芸術論もダリという画家の思想を浮彫り
　　　にした強烈な自己主張と特異な論理を持っているので、文学的な魅力も
　　　手伝って、当時（戦前）の若い画家たちに陰に陽に影響をあたえたと思
　　　われる。しかしそれにもかかわらず、ダリの絵画は、二、三の版画や素
　　　描をのぞいて、これまで一度も展示されたことがなく、影響といっても
　　　図版によって想像するほかなかったということも、今想えば奇異なこと
　　　である。[200]

この中で瀧口も認めているように、日本の芸術家はダリの作品を図版によって想像するほかなかったと述べているにも関わらず[201]、画集において *La Métamorphose de Narcisse* は全体像が把握できず、またもっとも重要である点、つまりこの絵がダブル・イメージであることがわからないような形で掲載されているのである。

200）　瀧口修造.『コレクション瀧口修造　9―ブルトンとシュルレアリスム／
　　　ダリ，ミロ，エルンスト／イギリス近代画家論』, *op. cit.*, pp. 326-327.
201）　瀧口修造.「回想のダリ」. 読売新聞夕刊（1964 年 10 月 13 日 9 面）

② 翻訳による内容の変更

　瀧口の訳には誤訳が散見されるが、ダリの 1936 年の作品である≪茹でた隠元豆のある柔らかい構造（内乱の予感）≫（*Construction molle avec haricots bouillis* (*Prémonition de la guerre civile*)）をシュルレアリスムに否定的な意見を発表した尾川多計が≪人民戦線の防衛≫と誤訳したのに対し、瀧口は次のような批判をしている。

　　ダリのあるタブローを評して、「人民戦線の防衛」でも何でもない、むしろファッシズムの絵画であるというような［尾川による］暴論があったと記憶している。いったい、問題のダリの絵が、どこにそんな題が付けられてあったのだろう。私の知る限りでは、「内乱の予感 Prémonition de la guerre civile」［ママ］であり、この予感はご存知のごとく、虫の知らせと言った意味である。そして私の信ずる限りでは、ダリはおそらくそういうことを、あの絵では意図しなかったであろうし、それは表現されてもいないのである。誤訳は残念ながらときにわれわれについてまわるが、この場合もし粗忽な誤訳であったとすれば、最悪の種類として、この題の出所を明らかにしておきたいものである。[202]

　上記で瀧口は、自らの意訳を差し置いて、尾川の誤訳を厳しく批判している。時代背景として第二次世界大戦の緊迫した時世と、瀧口と尾川とのイデオロギーの違いが重なり、このような厳しい指摘となったのである。一方で、瀧口は、意訳を認めるような発言もしている。瀧口は、自らのシュルレアリスムに対する基本的な立場について次のように述べている。

　　私はヨーロッパのシュルレアリスム運動の盲目的な信者ではない。わたしの最大の関心事は、わが国にも独自な優れた超現実性の絵画の生まれ

202)　瀧口.『コレクション瀧口修造　12—戦前・戦中篇　II』, *op. cit.*, p. 291. 括弧内は筆者による。

てくれることであり、そのためには独自な経路をとることも必要だと
思っている。しかしだからといって、海外の超現実主義をなんのうると
ころもなく否定するものではない。[203]

　ここで瀧口は、ヨーロッパのシュルレアリスムを踏襲するのではなく、日本
独自のシュルレアリスムが生まれることに最も興味があると述べている。こ
こから、彼は翻訳においても原文に忠実な翻訳ではなく、独自の考え方や表
現方法が介入することにあまり抵抗がなかった、それどころかむしろそれで
よいと考えていたと推測できるのではないだろうか。

　このような考え方を持つ瀧口が翻訳した『ナルシスの変貌』の中で、最も
注目すべき点、つまりこの詩の最も重要な最後の箇所の翻訳について検証す
る。最後の箇所をここに引用する。

【原文】

Narcisse, dans son immobilité, absorbé par son reflet avec la lenteur digestive des
plantes carnivores, devient invisible.

Il ne reste de lui

que l'ovale hallucinant de blancheur de sa tête,

sa tête de nouveau plus tendre,

sa tête, chrysalide d'arrière-pensées biologiques,

sa tête soutenue au bout des doigts de l'eau,

au bout des doigts,

de la main insensée,

de la main terrible,

de la main coprophagique,

203）　*Ibid.*, p. 294.

de la main mortelle

de son propre reflet.

Quand cette tête se fendra,

quand cette tête se craquellera,

quand cette tête éclatera,

ce sera la fleur,

le nouveau Narcisse,

Gala –

mon narcisse.[204]

【英訳】

Narcissus, in his immobility, absorbed by his reflection

with the digestive slowness of carnivorous plants, becomes invisible.

There remains of him only

the hallucinatingly white oval of his head,

his head again more tender,

his head, chrysalis of hidden biological designs,

his head held up by the tips of the water's fingers,

at the tips of the fingers

of the insensate hand,

of the terrible hand,

of the excrement-eating hand,

of the mortal hand

of his reflection.

204) Dalí. *Métamorphose de Narcisse*. Re-edition in *Oui, op. cit.*, p. 301.

When that head slits

when that head splits

when that head bursts,

it will be the flower,

the new narcissus,

Gala –

my narcissus.[205]

【筆者訳】

ナルシスはその不動の状態で、食肉植物の消化のように緩慢に自分の鏡像を覗き込んだまま消えていき、姿が見えなくなる。

そこには、驚くほど白い彼の頭の卵形しか残っていない。
再びいっそう柔らかくなった頭、
彼の頭、それは生物学的な底意に満ちた蛹、
彼の頭は水の指先で支えられている。
自分の鏡像の、
無分別な手の、
恐ろしい手の、
糞を食べる手の、
死にゆく手の
指先で。

この頭が分裂するとき、
この頭が引き裂かれるとき、
この頭が破裂するとき、

205）　Dalí, Salvador. “ ‘Classical’ Ambition,” *The Collected Writings of Salvador Dalí*. Ed. and trans. Haim Finkelstein. Cambridge : Cambridge UP, 1998, p. 329.

そこに花が、

新たなナルシスが、

ガラが──

私のナルシスが現れるだろう。

ダリは、この絵において「パラノイア的＝批判的」解釈のできる「ナルシスの変貌の経路を視覚的に観察する方法」をこの箇所で完成させている。ダリの記述によって、鑑賞者の視点は、頭を重たげにうなだれているナルシスとその鏡像から、右側でひときわ白く輝く卵形のイメージへと流れていく。頭が白い卵形へ変貌し、その硬質なイメージの卵形にダリが柔らかさのイメージを投影することによって、頭だったその卵形が柔らかいものへと変貌していく。そして、ダリが蛹のイメージを重ねることによって、シュルレアリスムにおいて重要な「催眠」というイメージがこの柔らかい卵形のイメージに重ねられていく。蛹は、シュルレアリスムでは「眠りの時代」を象徴するイメージである。そのような催眠を髣髴とさせるナルシスの頭が、感覚のない手、恐ろしい手、糞を食べる手、そして自分の鏡像によって死にゆく手の指先で支えられているのだ。そしてその手は、彼自身が変貌した姿なのである。このように、鑑賞者は、まず球根のようなナルシスの頭から白い卵形のイメージへと視線を移し、その後、視線をズームアウトすることでその卵形がいつの間にかナルシスの体ではなく不気味な手によって支えられていることを知るのである。ダリは、この一連の視点の誘導によって一枚の絵であるにもかかわらず、あたかも映像を見ているような感覚を覚える効果を狙っていると考えられる。このイメージは、ブルトンが「泉に身をかがめたナルシスの傍らに、一人のアンチ＝ナルシスが存在する。ナルシスは変身という罰を受けるが、アンチ＝ナルシスは変身において勝利するのである」[206]と述べたことをイメージ化し、さらに偏執狂的＝批判的方法を導入したと考えられる。こ

206) Breton, André. 『アンドレ・ブルトン集成7 野を開く鍵』. 粟津則雄訳.
東京：人文書院, 1971, p. 327.

の卵形と不吉な手のイメージがアンチ＝ナルシス、つまりナルシスの内的
ヴィジョンの再現であるということを効果的に表現するとき、ナルシスが
まったく違うイメージに変貌したという印象を鑑賞者に与える必要がある。
そこで、ダリはナルシスの頭から視線を平行に移動させてから全体を把握さ
せるというこの詩を創作し、単行本として出版までしたのである。

　しかしながら、「句読点のない（外国語の）文章をどこで切るかが問題で
あるし、構文のまったく異なった日本語に直す場合は、最後の語句から逆に
訳さねばならぬという恐るべき不便が興りうる」[207]と瀧口が述べているよう
に、後ろから前へ訳すという瀧口の翻訳の仕方によって、鑑賞者の視点の移
動がダリの意図したものとは逆のものになってしまうのである。つまり、硬
質なものが柔らかい蛹のような眠りと化し、新たな命の誕生に繋がるという、
もっとも重要と思われる一連の流れが、鑑賞者にはイメージしにくいものと
なっているのである。瀧口の翻訳を引用する。

　　ナルシスは動かぬ姿のまま
　　肉食植物の消化の緩慢さをもつて
　　おのれの影に吸ひこまれて見えなくなつてしまふ。

　　ただ彼の初めの水影の
　　死のような手、
　　糞食甲虫のやうな手、
　　恐ろしい手、
　　無感覚な手の指さき
　　水の指さきに支へられた彼の頭、
　　生理学的な迫害の蛹のやうな彼の頭、
　　ふたたび柔軟になつた彼の頭

207)　瀧口（滝口）修造.『今日の美術と明日の美術』. 東京：読売新聞社，1953,
　　p. 171. 括弧内は筆者による。

　その彼の頭の白い幻影的な卵形だけが残つてゐる。

　この頭が罅び割れするであらう時、
　この頭が破裂するであらう時、
　この頭こそ花になるであらう、
　新しきナルシス、
　ギヤラよ──
　わがナルシス。[208]

　この瀧口の翻訳では、視線がナルシスの頭から右ななめ下の手へと直接移っていく。そして下から上へ、卵形の物体へと視点が移っていく。そうすることで、このイメージが、ナルシスが変貌したものであり、またダブル・イメージであるということがわかりにくくなってしまうのである。このように、ダリが詩を創作してまで視点の移動にこだわったこの作品の効果的な鑑賞方法が、瀧口によって変更され、ひいては、それがダブル・イメージであることの効果を低下させ、このアンチ＝ナルシスのイメージが「自我は自らのイメージに先行するのではなく、『自我のほうがその反射像』」であるということが理解しにくくなってしまったのである。

　リュット・アモシー（Ruth Amossy）は、*Dalí ou le filon de la paranoïa*（1995）において、ジャン＝フランソワ・ミレー（Jean-François Millet, 1814-1875）の≪晩鐘≫（*L'Angélus*, 1857-1859）、そしてウィリアム・テルとナルシスの神話を、30年代のダリにおける三大神話サイクルであると明確に整理している[209]。それを受け、鈴木は、ダリがそれらをフロイトのオイディプス神話の傍らで練り上げるため、その神話をいわば脱却し、自らの身体を通過させつつ別の物語へと作り直したと述べている[210]。確かに、ダリはこの作品の中で、自ら

208）　瀧口. 『コレクション瀧口修造　12─戦前・戦中篇　II』, *op. cit.*, p. 589.
209）　Cf. Amossy, Ruth. *Dali ou le filon de la paranoia*. Paris : P. U. F., 1995, pp. 33-49.

をナルシスとして表現している。そこで次に、ダリがこの作品の中で、神話を自らの身体を通過させた意図について考察する。

③　「理想自我」の誕生

　ダリは、「自我は自らのイメージに先行するのではなく、『自我のほうがその反射像』」であるということを表現しようとしたが、それはつまり、「自己と一致することはない代わりに、別の自我をうることは可能なはず」[211]であるということをイメージ化しようとしていたと考えられる。ダリにとっての「別の自我」とは、妻であるガラであった。単行本である *La Métamorphose de Narcisse* の表紙には、ガラが≪頭に雲のたれこめた男女≫（*Couple aux têtes pleines de nuages*）の前に立っている写真が使われている。ガラは、ダリにとって女神のような存在だった。ダリは、自分の理想自我としてガラを捉え、ナルシスの変貌から生まれた花に、ダリのイマジネーションの源であるガラのイメージを投影したのだと考えられる。

　このような、変容、死、そして再生という流れは、この絵にとって最も重要なモティーフである。ダリは、詩の中でナルシスの頭部を「生物学的な底意に満ちた蛹」であると表現しているが、蛹は、ダリにとっては眠りと死、そして再生を意味するものであった。ダリにとって、蛹と眠りが密接に繋がっていることは、ダリが「ラザロの蛹」といっていることからもわかる。ダリは、アメリカの雑誌 *TIME* に載った1936年から急激にアメリカで有名になり、疲労感から憂鬱のとりことなってしまった為、スペインに帰国し、ようやく不眠症から開放された際の出来事について記している。長い引用となるが、ダリが睡眠と復活、そして自分の使命の関係性について述べた重要な箇

210)　鈴木.『ミレー≪晩鐘≫の悲劇的神話「パラノイア的＝批判的」解釈』. *op. cit.*, p. 226.

211)　鈴木雅雄.「アンチ＝ナルシスの鏡―シュルレアリスムと自己表象の解体」.『モダニズムの越境Ⅲ―表象からの越境』. モダニズム研究会編. 京都：人文書院, 2002, p. 67.

所であるため、以下に引用する。本書では、わかりやすくするため、英訳か
らの翻訳を掲載し、仏訳と異なる箇所は括弧内に相違点を加筆した。なお、
和訳は筆者による。

　私が目覚めたとき、漁師たちは既に一人残らず立ち去った後だった。風
は吹き止み、<u>まるで不安に駆られて私という「蛹状のラザロ」の肢体の
上に身をかがめる神聖な動物のように</u>［下線部の仏語版では、「復活す
るかどうか気遣いながら」となっている］、ガラがまどろむ私の上に頭
を垂れていた。たしかに、それまで私は蛹のように、想像力という絹の
死装束で自分自身を包んでいたのだ。それを引き裂き、破り捨て、わが
精神の偏執狂的蝶々を飛び立たせ、変容させなければならなかった ──
生ある、現実のものへと。私の「牢獄」は変容に必要な条件ではあった
が、もしガラがいなかったら、それは私の棺桶となっていたかもしれな
かった。<u>私の苦悶の分泌液が忍耐強く織り上げた衣を、自分の歯で噛み
破ってくれたのは、またしてもガラであった。私はその衣の中で、腐敗
しはじめていたのであった。</u>
［仏語版では二重下線部は記載されていない。］
「立ちて歩め！」［仏語版ではこの続きに次の文章も記載されている。：
彼女は命令した。「おまえはまだ何一つやり遂げていない。死んではな
らない！」］
<u>シュルレアリストとしての私の栄光に、何の価値があろう。私はシュル
レアリスムと伝統とを結合せねばならない。</u>［仏語版では、波線部分は
次のようになっている。：シュルレアリストとしての私の栄光は、シュ
ルレアリスムと伝統とを結合させない限り何の価値もない。］私の想像
力はふたたび古典的にならねばならない。私にはまだなすべき仕事があ
り、残された一生をことごとく費やしてもなお不足かもしれなかっ
た。[212]

212)　最初に出版された英語版では「ラザロ」という言葉が記されている一方、後に出版された Michel Déon の編集による仏語版では、本文中に引用した箇所における「ラザロ」の文字は見当たらない。しかしながら、英語版にもあるように、前後の内容から、ダリが繭をラザロの物語と結び付けていることは明白である。以下に仏語版と英語版の両方を記載する。

英語版：When I awoke, all the fishermen had left ; the wind had stopped blowing, and Gala was bowed over my slumber, like the divine animal of anxiety over the body of the "chrysalis Lazarus" that I was. For like a chrysalis, I had wrapped myself in the silk shroud of my imagination, and this had to be pierced and torn to enable the paranoiac butterfly of my spirit to emerge, transformed–living and real. My "prisons" were the condition of my metamorphosis, but without Gala they threatened to become my coffins, and again it was Gala who with her very teeth came to tear away the wrappings patiently woven by the secretion of my anguish, and within which I was beginning to decompose.

"Arise and walk!"

I obeyed her. For the first time I experienced the "savor" of tradition upon feeling myself touching the earth with the soles of my feet.

My surrealist glory was worthless. I must incorporate surrealism in tradition. My imagination must become classic again. I had before me a work to accomplish for which the rest of my life would not suffice.

Dalí, Salvador. *The Secret Life of Salvador Dalí*. Trans. Haakon M. Chevalier. New York : Dover, 1993, pp. 349–350.

仏語版：À mon réveil, ils［des pêcheurs］étaient partis. Le vent semblait s'arrêter. Gala se penchait sur mon sommeil, inquiète de ma résurrection. Comme une chrysalide, je m'étais enveloppé des linceuls de soie de mon imagination. Il fallait les déchirer pour que le papillon paranoïaque de mon esprit en sortît, transformé, vivant et réel. Mes « prisons », condition de ma métamorphose, menaçaient, sans Gala, de devenir mon propre cercueil.

--- Lève-toi et marche, commandait-elle. Tu n'as rien réussi encore. Attends pour mourir !

Ma gloire en tant que surréaliste ne vaudrait rien tant que je n'aurais pas incorporé le surréalisme à la tradition. Il fallait que mon imagination retournât au classicisme. Une œuvre restait à accomplir et le reste de ma vie n'y suffirait pas.

Dalí. *La Vie secrète de Salvador Dalí, op. cit.*, p. 388.

この中でダリは、自分の自信を喪失していたとき、ガラに勇気付けられたことを書いているが、彼は、睡眠中の自分をキリスト教の聖書に登場するラザロの繭のイメージと重ね合わせて表現している。ダリは、死んだラザロがキリストの一言で甦ったように、ガラの言葉に従順に従い、今後の「シュルレアリスムと伝統を結合させる」という自分の使命、つまり、シュルレアリスムを「前衛芸術」で終わらせるのではなく、芸術界においてこの表現方法を定着させるという使命を見出しているのである。

　ラザロが死んだ際、布に包まっていたラザロを蘇らせたのはキリストであり、ダリの繭を「噛み破」ることで自分の使命を認識させてくれたのは、ダリの妻であるガラである。復活したダリは、ガラと合体し、完全な存在へと変貌する。「私の新しい宗教であるガラ」(ma nouvelle religion Gala)[213]と述べるほど、ダリは、特に1945年8月6日の日本への原爆投下に衝撃を受け、神秘主義に転向して以降は、ガラをしばしばキリスト教の聖母マリアなど神の存在として自らの作品に登場させていたが、この引用からも、ダリがガラを神聖であり、完全な存在として考えていたことがわかる。ダリは、ナルシスのギリシャ神話を基礎として、その物語を自らの身体を通過させつつ別の物語、つまり自分の芸術の復活と再生を印象的に表現する物語へと脱却及び編成したのである。したがって、La Métamorphose de Narcisse は、死、変容、復活を表現し、ダリの自我と神であるガラが合体した、まさしくダリの理想自我の誕生を描いたタブローと言えるのである。

④　「卵のエチュード」との対比

　さて、以上のようにダリにとっての理想自我の誕生を描いたタブローに不可欠な詩を翻訳した瀧口であるが、1938年、瀧口は、この La Métamorphose de Narcisse から明らかに影響を受けたと考えられる「卵のエチュード」[214]とい

213) Dalí, Salvador. *Journal d'un génie*. Introduction et notes de Michel Déon. Paris : Table Ronde, 1989, c 1964, p. 25.

う散文詩を発表している。この散文詩の中で、瀧口はたくさんの白い卵を拾って歩く「力なく痩せてゐる十本の指」をした痩せこけた生気のない青年を描いている。その卵は、いつの間にか向日葵の花に変貌する。その後、その少年は自分が胸に抱いている向日葵の花を海に投げ捨てるが、いくつかの花が岩角にひっかかったとき、その花のイメージはつぶれた卵のイメージに戻る。そして、少年は、「急にちらほら咲き出した花のよう」に自分の周りにたくさんのつぶらな卵があることに気づくのである。その中の一つは、「脈動のように」「みつめると、びくびく動き出す」という、卵から蛹に変貌した *La Métamorphose de Narcisse* に登場する卵を髣髴とさせる描写もある。

　しかしながら、瀧口の卵は自分の生まれ変わりではなく、あくまでも周りの存在であり、客観的存在である。瀧口の変貌の利用は、卵から花へ変貌し、海へ投げたはずの花が岩角に止まったとき、それは「岩角にぐしゃっとつぶれた卵」に見えるという不安定なものであり、また卵の量も多く、大きさもまちまちであり、ダリの変貌の意味が持つ卵から孵化した命の復活という重みはない。ダリの卵のイメージと関連した絵画理論として、偏執狂＝批判的方法が挙げられるが、瀧口はこの方法について、次のように述べている。

　　　偏執狂＝批判的方法をシュルレアリスムの後期的活動に導き入れたサルヴァドール・ダリは、この異常心理の能力を絵画に応用して、あらゆる外界の現象の中断されない変貌を、宛も実在の印象のごとく固定せしめている。それはシュルレアリスムの信条ともいうべき欲望の全能を実証したというべきである。[215]

瀧口の散文詩に登場する卵は、あくまでも主人公の死を思わせる青年を取り巻く存在であり、「外界の現象の中断されない変貌」なのである。最後に巨

214)　瀧口修造.「卵のエチュード」.『シナリオ研究』. シナリオ研究十人会. pp. 164-167.

215)　瀧口.『コレクション瀧口修造　12─戦前・戦中篇　II』, *op. cit.*, p. 160.

大な卵が一つ、奇怪な大理石像のように横たわっていて、地平線の向こうに太陽が沈もうとしている。その光景を、「青年は同じ日の沈むのを眺めている」だけであり、「同じ姿」をしている。ここから、青年自身には何の変化も起こっていないことがわかる。そして、最後には「空らの皿の上に一輪の日まわりの花」が残されている。「外界の現象の中断されない変貌」と述べているところから、ダリのナルシスの変貌がダリの内的復活を表現している点については、瀧口は考慮していないことが見受けられる。最後に卵が残るという点に関しては、ダリの詩の翻訳と類似している。

　以上のように、瀧口の翻訳は、ダリの計算されたこの絵に対する解釈までも変貌させてしまうものとなっている。そして、瀧口の「卵のエチュード」は、瀧口が *La Métamorphose de Narcisse* に表されたイメージを、必ずしもダリが意図したとおりに解釈してはいなかったということを裏付けるものであると考える。このダリのタブローと詩は、糸園和三郎（1911-2001）の「デカルコマニー」や斉藤長三（1910-1994）の作品などに影響を与えた。

⑤　前衛芸術の潮流の形成

　瀧口は、日本での信頼が厚く、瀧口の翻訳から学んだ思想を自らの創作活動に取り入れた作家も多かった。例えば、北脇昇（1901-1951）や米倉寿仁（1905-1994）、杉全直（1914-1994）など、日本のシュルレアリスム運動を代表する面々が挙げられる。彼らは、松葉杖、柔らかい卵、ザリガニなどダリが好んだモティーフを自らの作品で表現している。

　しかしながら、これらのモティーフの利用方法は、必ずしもダリの利用の仕方とは合致しない。永田が「我国のダリの紹介は殆んど氏［瀧口］を煩はしてきたのではないかと思ふ」[216]と指摘するように、日本の作家たちはダリに影響されたのではなく、瀧口を介したダリに影響されたと考えることができる。瀧口は、戦前のダリに影響された前衛絵画について、写実の伝統が日

216）　瀧口.『コレクション瀧口修造　13─戦前・戦中篇　III』, *op. cit.*, p. 256.

本では希薄だったにもかかわらず、そこにダリの異質な写実的手法がもたらされ、前衛画家たちがその手法から非常な刺激を受けた結果、ダリが用いたモティーフばかりに着目し始めたと述べている。また、瀧口は、「シュルレアリスムというのは、本来もっと内面的なものを通して本質的にリアリティをとらえようとしている」のに対し、日本では内面的なものを掘り出すテクニックやセオリーが希薄だった[217]とも批判している[218]。つまり、日本の芸術家が写実の技術も内面的なものを捉える技術も無いままシュルレアリスムを取り入れてしまったことが、彼らがシュルレアリスムのイメージのみを採用する傾向を生んだ要因だと述べている。

　しかしながら、瀧口が誤訳の多い翻訳を日本で紹介したこと、また、瀧口のダリの芸術論に関する翻訳が、理論に対して忠実な翻訳ではなく、イメージを重視した瀧口独特の翻訳であったことが、皮肉にも瀧口自身が批判した前衛芸術の潮流を形成するひとつの大きな要因となったことは否定できない。換言すれば、戦前から戦後の前衛芸術の動向は、瀧口が精力的に行った仕事によって決定付けられたと言っても過言ではないのである。そして、瀧口によるダリの詩や芸術論の翻訳や画集に影響を受けた日本の多くの芸術家によって、シュルレアリスム、すなわち「厳密な理論的探究を目指す、実験をともなった芸術活動」の作品であるがゆえに不可分であるはずのダリの絵と詩が切り離された結果、現代に至る日本におけるダリ理解、つまりダリの作品の奇抜なモティーフのみが先行するという短絡的なイメージを作り上げたのではないだろうか。このように、瀧口の独自の翻訳は、図らずも瀧口が述べた「独自な経路」をたどって生まれた日本独自の優れたシュルレアリスム絵画が生まれる発端の一部となったのではないだろうか。

217)　瀧口.『コレクション瀧口修造　9―ブルトンとシュルレアリスム／ダリ，ミロ，エルンスト／イギリス近代画家論』, *op. cit.*, p. 422.

218)　*Ibid.*, pp. 421-422.

⑥　シュルレアリスムという「モード」

　本章では、瀧口とダリの作品の関係性の分析を通して、瀧口の仕事が、い
かに日本のシュルレアリスムの形成に影響を及ぼしたかについて探求した。
そして、ヨーロッパ的原理であるフランスのシュルレアリスム作品が、瀧口
の翻訳活動を通して日本の芸術家に伝わったことで、日本語や日本の文化的
背景を持つ芸術家の作品でも取り入れることが可能な芸術活動に変容したこ
とを明らかにした。

　瀧口は、芸術においてジャンルを超えた活動を積極的に行い、先駆的な仕
事をしてきたが、女性に対する概念に関しては、ブルトンと同様であった。
つまり、女性は「純粋直感」であり、その女性の「人称」は「秘密」である
と詩の中で謡うなど、瀧口は女性を「オブジェ」として詩に取り入れている
のである。このように瀧口は、女性を純粋であり、現実と超現実との媒体で
あり、完全なる他者である存在として表現した。また彼は、ダリの「宝石に
関する予言」について述べている中で、当時の日本女性について次のように
指摘している。

> 　ダリのモード創案は、いつも生物学的、病理学的な幻想をもっていて、
> それ自身流行を批判しているような形を取るのはおもしろいと思う。多
> くの女はこうした物に怖気をふるいながら、いつかしらそれを愛玩して
> いるといったようなものではなかろうか。いずれにせよ、こんな流行は
> 日本の現代の女性には縁の遠いものであろう。[219]

ダリの「宝石に関する予言」とは、動く宝石のことである。つまり、あらゆ
る種類の宝石につけられたネジを、装着する前に巻いておくと、それらは殆
んど見分けのつかないほど緩慢に、そして驚くべき正確さと生物学的な追想
をもった動きを始めるという創案である。ダリの描いたこの宝石の創案には、

219)　瀧口.『コレクション瀧口修造　12―戦前・戦中篇　II』, *op. cit.*, p. 137.

アルラウネに似たデザイン、つまりシュルレアリストの理想の女性像のひと
つとして、シュルレアリストの作品によく登場していたファム・ファタルの
イメージが描かれている。瀧口は、この記述の中で、西欧でダリがデザイン
した宝石が、西欧の女性の心をいつしか掴み、愛用するようになっていくと
述べているが、その「モード」は、日本の女性には伝達しないと言っている。

　しかしながら、シュルレアリスムという「モード」は、瀧口を通して確か
に日本に伝達し、日本の女性詩人たちの心をもしっかりと掴んだ。実際、多
くの女性詩人がシュルレアリスムに影響され、彼女らは、多くの優れた作品
を積極的に世に送り出し、日本のシュルレアリスムの一角を形成したのであ
る。しかし、詩人を含む女性芸術家と男性芸術家がシュルレアリスムから受
けた影響は、同質のものとは言えない。なぜならば、女性芸術家が影響を受
けたシュルレアリスム作品の多くは、日本男性が日本語に訳したものである
ため、女性芸術家とシュルレアリスムとの間には、日本男性を介する間接的
かつある種のずれをはらんだ影響関係が生まれるからである。この関係は、
多くの女性芸術家のシュルレアリスムに対する理解をさらに複雑なものとし
た。そこで、男性原理及びヨーロッパ的原理を持ち合わせたシュルレアリス
ムが、どのように日本の女性芸術家に影響を及ぼし、彼女らの作品に受容さ
れたのかを探るため、次章では日本の女性芸術家、特に詩人の作品に焦点を
当て、考察する。

第3章

シュルレアリスムと日本の女性芸術家

　日本の女性芸術家とヨーロッパのシュルレアリスムとの関係性を探ること
は、大変重要で興味深い。なぜならば、日本の女性芸術家は、第1章及び第
2章で考察したように、男性原理とヨーロッパ的原理を内包するシュルレア
リスムとは相反する存在だからである。日本のシュルレアリスム運動に参加
もしくは関与していた女性芸術家は近年少しずつ注目されてきており、シュ
ルレアリスムと日本の女性芸術家との関係に関する研究は、近年徐々に増加
している。20世紀初頭にシュルレアリスムが席巻していた時代では、日本
のシュルレアリスム運動に多くの日本の女性芸術家が積極的に参加してお
り、作品も精力的に発表していた。彼女達は、瀧口修造らが発表したシュル
レアリスム作品の翻訳や紹介文から大いに影響を受けていたのである。

　しかしながら、このように日本の芸術活動において大変興味深い研究対象
である日本の女性芸術家に関する研究は、男性芸術家のそれと比べると、あ
まり多くは成されていない。その理由として、現存する資料が少ないことや、
欧米の芸術家と同じく、女性芸術家による作品があまり重要視されてこな
かったことなどが挙げられる。そこで本章では、日本の女性芸術家に焦点を
当て、男性原理でありヨーロッパ的原理であるシュルレアリスムを日本の女
性芸術家がどのように受容し、自らの作品に取り入れたのかについて紐解い
てゆく。特に、日本のシュルレアリスムを形成した芸術家と親密な関係を
持っていた二人の詩人、すなわち上田静栄と左川ちかに焦点を当て、両者の
作品を分析しながら、両者の作品に見出せるシュルレアリスムの影響を探る

と共に、両者におけるシュルレアリスムの理解や、両者の作品の中でのシュルレアリスムの変貌の様子を探求する。

1. シュルレアリスムと日本の女性芸術家との関係

　日本では、シュルレアリストに関わった芸術家に関する個別の研究はされているものの、日本女性とシュルレアリスムとの関係に焦点を当てた主だった研究は、現在あまりなされていない。その理由として、左川ちかや上田静栄など日本で活躍した女性芸術家らに関する資料が日本の男性シュルレアリストに比べ、格段に少ないことが挙げられる。

　第1章で述べたように、フランスなどヨーロッパ各国で活動していた女性芸術家の歴史を探ろうとすると、それは単なる「ゴシップ」調査になってしまうという状況下で[220]、日本で活動していた女性芸術家の歴史を探ることが、より困難であることは想像に難くない。また、興味深いことに、多くの女性芸術家自身も、自らを「芸術家」であると名乗ることに、ある程度の抵抗を感じていた。彼女たちは、自らの社会的立場を明確にするとき、「詩人」や「画家」と名乗るよりも、「誰かの妻」であることを強調することが多かった。もしくは、そうせざるを得なかったと言っても過言ではない。このような女性芸術家自身の意識も、彼女たちに関する研究が男性芸術家よりも遅れる一つの要因となったのである。

　上記のことは、アナイス・ニンなど欧米の女性芸術家と比較するとさらに興味深い。つまり、日本と欧米の女性芸術家の意識の違いは、その作品にも顕著に現われており、シュルレアリスムを取り入れながら自らの立場を主張せざるを得なかった時代のそれぞれの時代背景を、色濃く反映しているのである。20世紀初頭の女性芸術家には、共通した問題があった。それは、男性芸術家との立場が同等ではなかったことである。周知の通り、ワイオミン

グ準州などの先だって国政選挙を含めた女性の参政権が認められた州以外の
アメリカの各州で女性の参政権が認められたのは1920年であり、日本とフ
ランスでは1945年であるという歴史的事実からも、20世紀初頭の女性の立
場は社会的にも弱いものであった。

　ケイト・ミレットは、女性解放運動に関する重要な著書のひとつである
『性の政治学』（1970）を執筆した。ミレットは、1961年から63年までの二
年間、日本で芸術家らと交わりながら過ごした経験があり、またこの滞
在で知り合った彫刻家の吉村二三生（1926-2002）と1965年に結婚した。
ミレットは、日本での滞在中、東野芳明（1930-2005）や瀧口修造とも深い
親交があった。東野については「とてつもなく愉快なうぬぼれ屋で、他人
を楽しませるすべを心得ている批評家」と称し、瀧口については「愛すべ
き、聖人のごとき永遠の前衛派青年」と表現している。また、ミレットは、
瀧口のことをいつも先生と呼んでいたが、マスター、教師、賢人という意
味をすべて含むひじょうな尊敬の念をこめてこう呼んでいたと説明して
いる[221]。このように、瀧口や東野を始め、女性を含める他の多くの日本の
芸術家と親交のあったミレットは、当時の日本の状況を次のように述べてい
る。

　　一人の友人は家族のために自分の芸術を犠牲にしていました。彫刻家の
　　彼女は、自分を高級召使のように扱う一家眷族を養うために、副業に商
　　業的な仕事をしていました。近所の酒場でわたしといっしょに強烈な自
　　己主張をし、とめどなくひろがる芸術上の大望について大いに語り合っ
　　たあと、彼女は窓をよじ登って家に入るのでした。遅くまで、それも一
　　人で外へ出かけ、わずかな時間自由を楽しんだといって祖父が騒ぎ立て
　　ないよう、彼の厳重な監視の目をごまかすためでした。そして、この祖
　　父の衣食の面倒を見ているのは彼女なのでした。四十歳にもなる一人の

221)　Millett, Kate.「日本語版への序文」.『性の政治学』. 藤枝澪子, 横山貞子,
　　加地永都子, 滝沢海南子. 東京：自由国民社, 1974, p. 13.

女がいまだに十四歳の少女のような監督下におかれているのです（そう
思っただけで、わたしはたじろぎをおぼえます）。親といっしょに暮らして
いる芸術家など、わたしは聞いたことがありません。［中略］この女性
から、日本における生活の限界がいかなるものかを、わたしは学びまし
た。[222]

　ミレットは、このようにアメリカの芸術家と日本のそれを比較したときに生
じる大きな文化の差を肌で感じるとともに、日本人女性というだけで、家族、
夫、子供たちのために、いかに「希望や大望を切りつめ」なければならない
か、自分の芸術を犠牲にしなければならないかを目の当たりにしていた[223]。
ミレットが「真剣に芸術を志す女たちを勇気づけることはおろか、そういう
自立した存在を許すことすら知らない社会」[224]と当時の日本社会を評価して
いるように、左川ちかや上田静栄らが生きた社会では、女性が詩人になるこ
とは反社会的行為とも見なされていたと言える。
　このような社会状況からも、当時の女性芸術家がいかに疎外され、世間に
認められるために男性芸術家が必要のない努力を強いられていたことは想像
に難くない。それゆえ、女性芸術家の作品研究は、アメリカでは 1920 年代
から 30 年代の間に、日本では 40 年代頃までの間に女性に与えられていた社
会的役割を抜きにしては理解できない。富田多恵子は、当時の女性詩人はひ
たすら女を詠うことにおいてのみ評価されたと述べている[225]。そのような
厳しい状況を生き抜き、現代までその名が残っている数少ない日本の女性芸
術家の中に、左川と上田がいる。左川と上田は、当時の女性作家としては珍
しく、詩集が出版されている。ただし左川の場合は、本人が胃癌で死去した

222）　*Ibid.*, p. 14.
223）　Cf. *Ibid.*, pp. 14–16.
224）　*Ibid.*, p. 13.
225）　Cf. 富田多恵子．「詩人の誕生―左川ちか」．『詩人　左川ちかについて―
　　　文献に残されている足あとと作品を中心に―』．余市郷土研究会・史談会，
　　　1999，p. 5.

後、伊藤整（1905-1969）の手によって森開社から作品が出版された。この二名の日本人芸術家は、当時の日本のシュルレアリスムの中心で活躍していた瀧口や西脇らと共に活動し、精力的に詩を発表し続けた。瀧口をはじめ多くの男性芸術家は、この二人、特に左川の才能を評価しており、両者はシュルレアリスムに影響を受けた詩人として代表的な女性作家と言うことができるだろう。特に左川に関する研究は近年徐々に増加傾向にあるものの、この二人とシュルレアリスムとの関係についての研究はあまり進んでいない。そこで次に、シュルレアリスムが席巻していた時代の日本の女性芸術家、特に詩人の状況を探るため、日本の女性詩人が置かれていた境遇の全体像を探る。

2.　日本における女性詩人の境遇

　昭和初期に活躍した女性詩人には、上田静栄や左川ちか、伊東昌子（生没年不明）、江間章子(1913-2005)、山中富美子(1914-2005)、澤木隆子(1907-1999)などがいる。左川が述べるように、彼女たちが活躍した時代では、当時の日本の詩人は「あまりにもフランス流の空気の中」で生きていたため[226]、その多くは、特にシュルレアリスムの影響を多少なりとも受けていた。上記した詩人達は、『衣裳の太陽』、『詩と詩論』（1932 年から『文学』と改題）、『マダム・ブランシュ』など、日本のシュルレアリストの中心的な活動場所となっていた雑誌に精力的に投稿していた。この中でも、特に上田と左川の作品は、しばしばシュルレアリスムのそれと近いと言われており、彼女たちとシュルレアリスム活動は切り離しがたい関係にあると言える。

　左川についての追悼録を読めばわかるように、昭和初期の女性詩人が置かれた状況は、ヨーロッパと同様に厳しいものだった。当時の女性芸術家に関して述べられたあらゆる記述にも、詩人である前に女性であることがしばしば言及されている。例えば、西脇順三郎は、左川の詩について「非常に女性

226)　左川.『左川ちか全詩集』, *op. cit.*, p. 177.（1935 年 3 月 1 日発行の『椎の木』第五年第三号に発表）

でありながら理知的に透明な気品ある思考があの方の詩をよく生命づけたものである」[227]と述べている。「女性でありながら理知的に透明な気品ある思考」という発言から、本来、女性は理知的ではないと、西脇が考えていることがうかがえる。田中克己（1911-1992）は、「なぜかは知らないが、いつの頃からか自分が左川の詩を女らしくないもののように考え込んでいた」、と述べている[228]。また、左川と親しかった百田宗治（1893-1955）は、左川が死去した際のことを次のように表現している。

　　彼女は男のやうな顔をして寝棺のなかにその足を延ばしてゐた。しかし
　　彼女は女であった。わかい女であった。[229]

百田は、ここで左川の死に顔を見て、男のような顔だと思ったと述べている。田中や百田が言及する「男」と「女」の定義は曖昧であるが、二人の記述から、この男性詩人たちは、左川を詩人として認める前に、男ではないこと、つまり女であることが詩人である以上に大きなものであったということがうかがえる。なぜなら、もし左川が男性であったなら、左川を評価する際、性別に関して言及するよりは、詩人としての素質を特記するはずである。このように、左川が女性であったがために、彼女の詩が男性の批評家に評価される際には、女であるということが大前提とされるのである。

　また、鶴岡善久は「透徹と跛行—左川ちかへの試み—」の中で、左川の「太陽」についての分析を瀧口修造のそれと比較している。鶴岡は、「月が月並みに母を象徴するものであるなら太陽は父あるいは男性を暗示するものである」と、大変一般的なイメージを骨子として論を進めている。さらに鶴岡は、太陽は父、あるいは生命力の根源的なものへの憧憬にほかならないと述べ、左川が1931年6月16日発行の『詩と詩論』第12冊に発表した「出発」と、

227)　西脇. 「気品ある思考」. 『左川ちか全詩集』, *op. cit.*, p. 239.
228)　田中. 「左川ちかノ詩」. 『左川ちか全詩集』, *op. cit.*, p. 241.
229)　百田. 「詩集のあとへ」. 『左川ちか全詩集』, *op. cit.*, pp. 246-247.

瀧口の「実験室における太陽氏への公開状」を比較する。まず左川の詩である「出発」を挙げる。

　　「出発」
　　夜の口が開く森や時計台が吐き出される。
　　太陽は立上がって青い硝子の路を走る。
　　街は音楽の一片に自動車やスカアツに切り
　　鋏まれて飾窓の中へ飛び込む。
　　果物屋は朝を匂はす。
　　太陽はそこでも青色に数をます。

　　人々は空に輪を投げる。
　　太陽等を捕へるために。[230]

次に、鶴岡が引用した瀧口の詩の一節を挙げる。

　　太陽氏よ、君のなかの燃焼物質を分析してみたまえ。微細な蟹と高尚な
　　鶴の心臓、危険信号燈……　君の声はもう変わっている。君は毎日のよ
　　うに完全な変貌をとげつつある。君は君の天使を絶えず放射しつつ哄笑
　　を霊感する。[231]

　鶴岡は、この二編の詩の中で、左川の太陽への姿勢は受動的、あるいは間接的情緒的な語り口であり、優しさに満ちていると述べる一方で、瀧口のそれはきわめて能動的、あるいはダイナミックで凶暴な対話の連続的発射であ

230)　左川.「出発」.『左川ちか全詩集』, *op. cit.*, p. 28.
231)　瀧口修造.「実験室における太陽氏への公開状」.『コレクション瀧口修造
　　　11—戦前・戦中篇　I』, *op. cit.*, p. 98.（1930 年 1 月「LE SURRÉALISME IN-
　　　TERNATIONAL I」.）

ると述べている。このような比較をした上で、鶴岡は、左川の「太陽」がい
かに「女性の感覚をついに超ええ」ず、「シュルレアリストたりえなかった」
かが分明になるであろうと分析している[232]。しかしながら、ここでも「女
性の感覚」の定義は明確にされていない。また反対に、「男性の感覚」の定
義もなされていない。鶴岡はこの論文の中で、「男性の感覚」を「シュルレ
アリストの感覚」と同等と見なしている。したがって、瀧口は「男性の感覚」
を越える必要はないのである。この記述からも明白なように、鶴岡は女性に
よる作品は男性による作品を超える、もしくは同等になり得ないと潜在的に
考えていることがわかる。当時日本で活躍していた芸術家の中には、北園克
衛（本名：橋本健吉、1902-1978）のように、女性詩人のことを「女流詩人」
と書かずに、「詩人」とのみ表記した芸術家もいるが、たいていの場合、女
性の詩人にとって、女性であるということが大きな足枷となっていた時代で
あった。

　そのような時代に詩作活動をしていた女性の詩人たちは、優秀であるにも
かかわらず、近年に至るまで日本文学史の中であまり注目されてこなかっ
た。そこで次に、日本の女性詩人がどのようにフランスのシュルレアリスム
を受容したかについて明らかにするため、左川と上田の詩におけるシュルレ
アリスムの影響に着目し、この二人の女性詩人による優れた作品を具体的に
考察していく。

3.　上田静栄の詩作について

①　上田静栄の詩の位置づけ

　上田静栄は 1898 年大阪に生まれた後、一家で朝鮮に渡った。生家は金物
商を営んでいたというが、金城の女学校を卒業した後の 1916 年、18 歳のと
きに文通をしていた作家である田村俊子を頼って、単身で日本に帰国した。

232)　鶴岡善久.「透徹と跛行―左川ちかへの試み―」.『詩學』. 第 30 巻 6 号，
　　東京：岩谷書店，1975, pp. 56-57.

上田は、上田敏雄、上田保、そして瀧口らダダやアナーキストの詩人、そして新劇人たちと交友した。まず劇作家であり俳優であり映画監督でもある畑中蓼坡（本名：畠中作吉、1877-1959）と結婚し、いつ別れたかは不明であるが、その後、詩人であり脚本家の岡本潤（本名：岡本保太郎、1901-1978）と結婚した。そして、1924年頃から詩人小野十三郎（本名：小野藤三郎、1903-1996）と6年間共に暮らした。その後、雑誌『詩と詩論』を通じてシュルレアリスムに傾倒し、そのメンバーだった詩人、上田保と1934年に結婚する。上田は、夫である上田保に大きな影響を受けていた。上田保は、1920年代を中心に語と語の意想外の連結や、タイポグラフィーの技法を用いた文字の配置など、シュルレアリスムの手法を自らの詩に多く取り入れた詩人であった。上田保は、日本のシュルレアリスム運動にかかわる雑誌、『薔薇・魔術・学説』の第二号（1927）から参加し、北園や実兄である上田敏雄とともに、「日本におけるシュルレアリスムの宣言」に署名をしていることからも、日本のシュルレアリスムに傾倒していたことがわかる。

　一方、上田静栄は1924年、小説家、そして詩人である林芙美子（1903-1951）と、二人だけの同人詩誌『二人』を創刊、1940年に初の詩集である『海に投げた花』（三和書房）を出版している。その後、1952年に詩集『暁天』（日本未来派発行所）を、1957年に詩集『青い翼』（海風舎）を、そして1963年に詩集『花と鉄塔』（思潮社）を出版した。そして、アンソロジーとして『上田静栄詩集』（宝文館出版）を1979年に、エッセイ集『こころの押花』（国文社）を1981年に出版するなど、精力的に活動していた。また、1990年には日本現代詩人会から先達詩人顕彰が授与された[233]。しかし今日では、一般的に上田は上田保の妻として知られており、上田が詩人であったことを知る人は少なく、また上田の詩を読むことすら難しくなっている。資料があまり残されていないため、上田の作品の研究も、ほとんど進んでいない。

　上田静栄は、1979年に『上田静栄詩集』を出版した際、上田自身が興味

233)　Cf. 内山富美子. 「『海に投げた花』の詩人—見事な出発，その出発時を中心に—」. 『詩學』第46巻6号，東京：岩谷書店，1991，pp. 86-88.

深いあとがきを執筆した。それは、自分の詩集のあとがきにもかかわらず、夫である上田保に関する思い出や出来事に関する記述が大半を占めているということである。上田保が著名な人物であったがゆえにこのようなあとがきとなったとも言えるが、上田自身が女性である自分の存在を主張することに罪悪感を覚えたため、自らを詩人であると主張するのではなく、上田保の妻としての社会的立場を強調したとも考えられる。

1930年代に上田自身が自らをシュルレアリストであると認めていたかどうかは定かではないが、上田は、日本のシュルレアリスムを形成する上で重要な雑誌、『衣裳の太陽』にも寄稿している唯一の女性詩人である。また、岩淵宏子は、1940年に出版された上田の第一詩集『海に投げた花』について、「シュールレアリスムの手法を用いた硬質な美の世界がある」と紹介している。その一方で、『海に投げた花』に序文を寄せた彫刻家、評論家、画家、そして詩人である高村光太郎（1883-1956）は、上田の詩を、一概にシュルレアリスムの詩とは言えないと指摘している。

> 上田静栄女史の五十篇にあまる詩稿を熟読して、私は全身にその詩情の飛沫を浴びた。きびしく言つて、これらの詩が超現実主義のものであるかどうかを私は知らない。しかしこれがいぢらしいほど素直な、敬虔な一箇の女性詩人の実に切ない美であることを私は知る。[234]

この記述の中で高村は、謙虚にも「きびしく言って、これらの詩が超現実主義のものであるかどうかを私は知らない」と断っているが、上田の詩を批評する際にシュルレアリスムを引き合いに出しているということからも、高村が上田の詩からシュルレアリスムを連想したことがわかる。実際、この詩集には、フランスと日本のシュルレアリスムに強い影響を受けたと見られる詩が多く見られる。上田は、日本のシュルレアリストらと関わる中で、日本の

234)　高村光太郎.「詩集『海に投げた花』序文」.『上田静栄詩集』. 上田静栄.　東京：宝文館, 1979, pp. 139-140.

シュルレアリスムと共に、フランスのシュルレアリスムの思想にも親しんで
いたのである。では、上田の詩の中で、具体的にはどのような点が両シュル
レアリスムに影響を受けているのか。そして、上田の女性観はどのように作
品中に表れているのだろうか。そこで本節では、上田が最もシュルレアリス
ムに影響を受けて創作したと考えられる詩集である『海に投げた花』に焦点
を当て、考察をする。

②　『海に投げた花』に見る同じ語の反復

　『海に投げた花』は、後に出版された上田の詩集と大きく違う点が2点あ
る。それは、「〜のやうに」や、「〜のごとく」などの直喩を多用している点、
そして「彼女」や「青年」といった同じ単語の反復を頻繁に使用している点
である。このような特徴が顕著にうかがえることから、この詩集が上田の原
点であり、この詩人が何から影響を受けたのかを明確に知ることのできる資
料であると考える。

　『海に投げた花』の中に、「レビュー」と題された詩が掲載されている。「レ
ビュー」は最初、「Vaudeville」というタイトルで、1929年4月『衣裳の太陽』
第5号に掲載された。『衣裳の太陽』は、シュルレアリスムに影響を受けて
いた日本の芸術家による雑誌である。「Vaudeville」が掲載された第5号から、
『衣裳の太陽』には、表紙誌名の下に「超現実主義機関誌」という文字が記
載され始める。この雑誌の参加者には、西脇、瀧口、北園、冨士原清一(1908-
1944)、そして上田の夫となる上田保などがいる。後に日本のシュルレアリ
ストとして代表的な芸術家となる人物が多く参加していることからも、この
雑誌は、日本のシュルレアリスムを研究する上で重要な資料であると言える。
上田静栄は「Vaudeville」の他に、「天使は愛のために泣く」という詩も同雑
誌に発表している。

　このような日本のシュルレアリスムの動向を知る上で重要な資料となる雑
誌に掲載された「Vaudeville」、後に「レビュー」と改題された詩には、ある
特徴的な手法が見られる。

134

「レビュー」

アバナとファーファーは永劫に流れる。

月光は赤い雪を照らし彼女たちの羽毛の冠は千々に乱れる。

巨大な花の楯をふりかざし彼女たちは戦ふ。

彼女たちは決して負傷しない。

彼女たちは白鳥の脊の上に睡眠る。

彼女たちは旗艦のやうに華やかな夢をもつ。[235]

この詩において特徴的なのは、「彼女たち」という単語の反復である。サス
は、*Fault Lines* の中でこの詩について言及している。サスも「彼女たち」と
いう語の反復に注目し、この表現方法は海外の詩からの影響であり、詩の流
れを止めるための技巧だと説明している[236]。つまり、「彼女たち」という三
人称複数形の主語を意図的に反復させることで、上田は読者に違和感を覚え
させる詩を詠ったと言える。

　この単語の反復という特徴は、当時日本の芸術家たちが影響を受けていた、
ポール・エリュアールやルイ・アラゴン（Louis Aragon, 1897-1982）などフラ
ンスのシュルレアリストらによる詩の影響であることは想像に難くない。
1920年代後半から30年代にかけて、日本の芸術家は、アラゴンやエリュアー
ル、ジャン・コクトー（Jean Cocteau, 1889-1963）らの詩を『衣裳の太陽』を
初めとする雑誌の中でしばしば紹介してきた。例えば、『衣裳の太陽』の第
1号にはアラゴンの「Une Solitude infinie」、第2号にはアラゴンの「Les Appro-
ches de l'amour et du baiser」とコクトーの「Explication des prodiges」、第4号
には佐藤格の翻訳であるアラゴンの「Discours de l'imagination」と三浦孝之

235)　上田.『上田静栄詩集』, *op. cit.*, p. 30.

236)　One can sense in Tomotani Shizue's insistent use of this feminine plural the ap-
peal she found in such an idea : the rhythm it creates breaks apart the smooth flow of
her poetic phrase.
Ibid., p. 144.

助の翻訳であるクレール・ゴル（Claire Goll, 1891-1950）とイヴァン・ゴル（Ivan Goll, 1891-1950）が共に発表した *Poèmes d'amour*（1925）の中の、クレールからイヴァンへ宛てた詩の一部、そして第 6 号には冨士原清一の翻訳であるバンジャマン・ペレの「J'irai veux-tu」の詩が掲載されている。T. S. エリオットの詩集を始め、多くの英米文学の翻訳書を出版するなど、上田は英語を読むことができたと考えられるが、彼女がエリュアールやアラゴンらが発表したフランス語の文献を直接読むことができたという記録は残されていない。そこで考えられるのは、日本の雑誌に掲載された上記のような和訳の詩から影響されたということである。

　先に言及したように、上田静栄が寄稿していた雑誌である『衣裳の太陽』には、アラゴンの詩、「Les Approches de l'amour et du baiser」の翻訳が、「愛と接吻との接近等」というタイトルで掲載されている。

　　「愛と接吻との接近等」

　　　　彼女は小川のへりで止る　　彼女は歌ふ
　　　　彼女は走る　　彼女は空へ長い叫びを放つ
　　　　彼女の衣服は天國へ開いてゐる
　　　　彼女は全く可愛い
　　　　彼女は漣の下へ柳を搖る
　　　　彼女は緩く白い手を額へ當てる
　　　　彼女の足の間を貂等が過ぎる
　　　　彼女の帽のうちに蒼天が座る

　　　　　　　　　　　　　　　　　　　　Par toshio
　　　　　　　　　　　　　　　　　　　　　1927 [237]

237）　アラゴン，ルイ．『衣裳の太陽／復刻版』．No. 2, p. 21.

この翻訳は、後に上田の義兄になる上田敏雄によって翻訳された。次に挙げる詩は、「愛と接吻との接近等」と訳されたアラゴンの詩の原文である。

Les Approches de l'amour et du baiser

Elle s'arrête au bord des ruisseaux Elle chante
Elle court Elle pousse un long cri vers le ciel
Sa robe est ouverte sur le paradis
Elle est tout à fait charmante
Elle agite un feuillard au-dessus des vaguelettes
Elle passe avec lenteur sa main blanche sur son front pur
Entre ses pieds fuient les belettes
Dans son chapeau s'assied l'azur [238]

この詩では、3行目、7行目、そして8行目ではフランス語では「sa robe」、「ses pieds」、「son chapeau」となっているのに対し、日本語訳では「彼女の衣服」、「彼女の足」、そして「彼女の帽」となっている。これは、フランス語を日本語にすると、人称代名詞の elle は「彼女は」となり、所有形容詞の ses や son も「彼女の」となることが原因である。結果的に、この詩の和訳では、「彼女」という語を列挙する詩になっているのである。

　このような特徴が見られる和訳の2編目の例として、冨士原が訳したエリュアールの詩、「UNIQUE」が挙げられる。この詩は1929年12月に出版された『詩と詩論』に掲載された。新井豊美も言及するように、上田はこの雑誌に大いに影響を受けたと考えられる[239]。この雑誌は、『衣裳の太陽』と同じく日本でフランスのシュルレアリスムに影響を受けた芸術家たちによって出版されたものである。

238）　Aragon, Louis. Œuvres poétiques complétes, I. Paris : Gallimard, 2007, p. 133.
239）　新井豊美.『近代女性詩を読む』. 東京：思潮社，2000, p. 101.

「UNIQUE」

　　　無二の
　　　彼女は肉體の静謐のなかに
　　　眼球の色彩をした小さい雪の球をもつてゐる
　　　　　彼女は肩の上に
　　　彼女の光輪の覆　沈黙の汚點　薔薇の汚點を
　　　　　所有する
　　　彼女の手と柔軟なる弓とそして歌手とは
　　　　　光線を粉碎する

　　　彼女は眠ることなく瞬秒を歌ふ[240]

次に、「UNIQUE」と訳されたエリュアールの詩の原文を挙げる。

　　L'UNIQUE

　　　Elle avait dans la tranquillité de son corps
　　　Une petite boule de neige couleur d'œil
　　　　　Elle avait sur les épaules
　　　Une tache de silence une tache de rose
　　　　　Couvercle de son auréole
　　　Ses mains et d'arcs souples et chanteurs
　　　　　Brisaient la lumière

　　Elle chantait les minutes sans s'endormir.[241]

240）　冨士原清一．「UNIQUE」．『詩と詩論』Ⅵ．東京：教育出版センター，1979，
　　p. 268.

この訳詩と原文を比べると、フランス語の詩よりも、和訳の詩のほうが「彼女」という単語がより多く使用されていることがわかる。エリュアールの詩の中には、je や elle など、同じ人称代名詞ばかりを主語とする詩もあるが、フランス語の詩を訳した日本語の詩を調べると、そこには原文にはない、同単語の頻出という現象が出てくることが、この比較の例でも明確である。

　以上のように、フランス語の原文では、三人称単数形（女性）の人称代名詞である elle や、所有形容詞である ses や son を翻訳すると、「彼女」に「は」や「の」がついた日本語になるため、結果的に「彼女」という単語が頻繁に登場するという明らかな特徴がある。上田の詩には、「彼女」という単語が散見されるが、その理由として上記したような翻訳の影響であると考えられる。「レビュー」が掲載された詩集である『海に投げた花』には、「レビュー」と同様の特徴が顕著である詩が他にもある。その例として、以下に 2 編の詩を挙げる。

「黄金の矢」

　　彼女は黒子の模様のある面紗を纏うた。
　　恋人は朝毎に海に向つて黄金の矢を射た。
　　彼女は恋人の矢を盗むことの娯しさを覚えた。
　　彼女は森の奥の禁断の泉を発見した。
　　彼女は嬉戯する白鳥の群を眺めた。
　　彼女は日毎に恋人の化身に向つて黄金の矢を射た。[242]

「三十歳のジャン・コクトオに贈る」

　　彼女は空気の探検家で同時に狩猟家である。

241）　Eluard, Paul. *Œuvres complètes*. Paris : Gallimard, 1968, p. 110.
242）　上田.『上田静栄詩集』, *op. cit.*, p. 35.

　　彼女は魚のやうに頭から進航する。

　　彼女が活動しないときは危険な時間である。

　　彼女はロダンテの花を愛する。

　　また一人の美男子を愛する。

　　生命が樹であるならば愛は一粒の果実である。

　　そして彼女は彼等の面影を勝手に変形して仕舞ふ。[243]

　このように、上田は同様の表現方法を他の詩にも利用している。また、同詩集の中で、「青年」、「貴婦人」、「愛」、「私」といった単語も同様に多用している。このことからも、上田はヨーロッパのシュルレアリスムの詩から直接影響されたのではなく、当時の他の多くの芸術家と同様、フランス語の詩の和訳から影響を受けたことが明白である。

③　日本の詩人によるフランス語の詩の翻訳と形式の受容

　このように、1920 年代から 30 年代にかけて、日本ではシュルレアリストによる多くの詩が日本の芸術家によって翻訳されていた。フランス語で書かれたそれらの詩の翻訳には、同じ単語を繰り返し使用して翻訳されることが多かった。例えば、フランス語で人称代名詞三人称複数形の主語である ils / elles、直接補語である les、間接補語である leur、強勢形である eux / elles は、日本語に翻訳すると、すべて彼ら／彼女たちという言葉が語幹につく。結果的に翻訳の詩は、「彼ら」や「彼女たち」という言葉が目立つようになる。それに加え、イメージの切り貼り、つまりダダの名残でシュルレアリストが多用していた手法であるイメージのモンタージュを好んだフランスのシュルレアリストは、特に主語である ils、elles を通常の詩よりも多用したことから、日本語の翻訳では「彼女たち」や「彼ら」という語がより頻出するのである。上田は、このような特徴のある翻訳の詩に影響を受け、この特徴をそのまま

243)　*Ibid.*, p. 36.

自分の詩に組み込んだことは明白である。それに加え、上田保が好んだ手法
である語と語の意想外の連結の影響も、「レビュー」で見受けられる。上田
は、「彼女たち」という客観的かつあいまいな語を多用することによって、「語
と語の意想外の連結」を際立たせているとも考えられる。

　周知の通り、シュルレアリスムは本来、様式の運動ではなかった。この運
動は、フォーヴィスムやキュビスムなど造形上の運動とは違い、詩から始まっ
た運動なのであり、概念の運動である。しかし、瀧口も言及しているように、
日本では、シュルレアリスムに影響を受けた上田をはじめ多くの詩人や画家
は、シュルレアリスムの概念ではなく、その特徴的な様式を応用して創作活
動に励む傾向にあったと言えるのである。

　以上のように、上田は、当時先駆的役割を果たしていたフランスのシュル
レアリストの手法を、翻訳を通して取り入れていたことは明白である。それ
では次に、上田がどのように女性を作中に描いたかについて考察する。

④　上田の女性観

　「レビュー」という題名からもうかがえるように、この詩に登場する女性
たちは、軽喜劇を演じる、言わば下層階級の女性たちであり、舞台上で、し
ばしば男性の見世物となることがこの女性たちの生きていくすべである。つ
まり、観客を楽しませ、笑わせる仕事とは裏腹に、この女性たちにとっては
舞台が戦場なのだ。上田の詩は、舞台で巨大な羽飾りをつけて舞う女性を花
の楯を振りかざして戦う戦士として、また、舞台を戦場として描いている。
この戦士たちは、凛として戦い、決して負傷しないほど強く、「旗艦のやう
に華やかな」希望に満ち満ちている。これは、上田が生きた社会における女
性の立場を諷刺しているようにも読める。しかしながら、舞台を戦場として
捉えたり、きらびやかな衣装や小道具を戦争の鎧や楯に置き換えたりするな
ど、上田は、男性が「女性のいるべき場所」として考えている場所から女性
を移動させることができなかったと言える。反対に、上田は女性がそこにい
るべきだと信じているとも考えられる。

次に、上田が強い女性をうたった詩を、もう一編挙げる。

　「美しき砂礫」
　彼女はマホメッドのやうに勇敢である。
　彼女の美貌はカトレヤの花のやうに美しい。
　彼女は汐をひく月よりも我がままである。

　華麗な放浪児
　オペラの華麗な衣裳を着けた放浪児である。
　彼女の頭脳は菫色の髪毛をもつて吊るされてゐる。

　彼女の足はアネモネの茎のやうに軟弱である。
　彼女は無限の追憶の中から彼女の夢をふるひわける。[244]

　この詩にも、「彼女」という人称代名詞が反復されている。この詩に登場する女性も、「マホメッド」のように勇敢であり、「カトレヤの花」のように美しい。しかしながら、彼女の足は「アネモネの茎」のように軟弱である。このことから、上田は、この詩の中で女性の社会的立場の弱さを表現していると考えられる。「彼女」は、「レビュー」に登場する女性たちのように、夢を見る以外、社会で強く生きるすべはないのである。
　この詩には、女性を花のイメージと重ね合わせている箇所が多くみられる。チャドウィックが指摘するように、フランスのシュルレアリストが19世紀的な古風な女性の描写や方法を継承したため[245]、シュルレアリストは花の比喩を使って女性を表現するという手法を多用した。例えば、ブルトンの「Ma Femme à la chevelure de feu de bois」(1931) や、エリュアールの「Les Sens」(1944) などに見られるように、女性を花としてみる詩が多く見られる。彼

244)　*Ibid.*, p. 31.
245)　Cf. Chadwick, *op. cit.*, p. 13.

らは、女性を花に例えることで、観賞できる対象物として表現したのである。また、グサビエ・ゴーチエ（Xaviére Gauthier）も述べるように、女性を花に例えるのは、「花の年頃」という若さを示すことであって、女性が童女であり、依存的な存在であることへの願望の現れであると考えられる[246]。周知の通り、「立てば芍薬、座れば牡丹、歩く姿は百合の花」という有名な文句があるように、日本でも女性を花に例えて表現することは少なくとも江戸中期から行われてきたので[247]、女性と花に関してシュルレアリスムの影響がどこまであったかについては定かではないが、上田が強い女性を描こうとしている一方で、男性による女性の描写方法から脱却していないことは明白である。むしろ、上田は、男性の理想の女性像から脱却しようとも考えていなかったのではないだろうか。

　『海に投げた花』には、このほかにも「詩人」や「彼女」、「私」などの単語を繰り返し使用している詩が多く見られる。上田は、男性からのみではなく、自分の祖母や母親から受け継いだ男性の女性に対する概念を基盤としながらも、女性を物体objetsではなく、「強い女性」、そして生身の女性を描こうとしていたのではないだろうか。しかしながら、社会通念に囚われていた上田は、一詩人として自分を主張することに罪悪感を覚え、誰かの妻として自分の詩集のあとがきを書いたのではないだろうか。上田は、フランスのみならず日本の男性シュルレアリストの理想の女性像であるファム・アンファン、つまり処女として、子供として、天上の人として、また一方では魔女として、性愛の対象として、ファム・ファタルとしての女性像の強さを詠おうとしていたと考える。アナイス・ニンが指摘するように、当時の日本女性が陥っていた状態、つまり男性にとっての理想の女性像に上田も囚われ、さらに自分がその考え方に囚われていることにも気づかないまま、シュルレアリスムの手法を取り入れ、懸命に生きる女性の立場を詩に詠もうと努力していたことが、この詩集から伺えるのである。

246)　Cf. Gauthier, Xaviére. *Surréalisme et sexualité*. Paris : Gallimard, 1971.

247)　Cf. 時田昌瑞.『岩波ことわざ辞典』. 東京：岩波書店, 2000, p.360.

それでは次に、外国人女性が見た日本女性の社会的立場について、ニンの作品やエッセイを挙げながら考察する。

⑤　女の役割―上田とニン―

フランス生まれのアメリカ人女性であるニンは、様々な著書の中で、自分の精神性と「日本的な精神性」は大変似ていると述べている。一般的に、日本とはあまり関わりがないと考えられがちであるニンは、実際は日本の精神性に親近感を抱いていた。『未来の小説』の日本語版の出版に際して、ニンは次のように述べている。

　　日本の感受性優れた読者および作家に

　　　　私は日本の文学に深い関心を抱いており、私の作品が日本で出版されることを誇りに思っている。私は今では、日本の小説は源氏物語から現代文学まで、英語で手に入る限りのものを読んでいるが、小説を書くようになるまでは接したことがなかった。もし接していたら、きっと深い影響を受けていただろう。と言うのは、私は日本の文学に、その決め細やかな心理観察、審美感、自然感、情緒、そして直接的、劇的な行動よりは内面へのたびを重んじる心に、非常な近親感を抱いているのだから。[248]

ここでニンは、日本人は静謐と激情とのあいだに均衡を設けるのだと述べ、それは日本人の芸術と生活において極めて本質的なものであると分析している。そして、そのような静謐さと均衡とを、自分自身の生活でも芸術でもひとしなみに求め、ニンの処女作である『近親相姦の家』においてもそのような均衡を表現したと述べている[249]。このように、ニンは日本の文学から影響を受けたことはないにしても、ニンは元々、日本の精神性と彼女自身の精

248）　Nin Anaïs.『未来の小説』. 柄谷真佐子訳. 東京：晶文社, 1970, p. 3.

249）　Cf. Nin. *The Novel of the Future, op. cit.*, pp. 34-35.

神性にかなりの類似点があったと主張している。

　ニンは、『コラージュ』（*Collage*, 1964）に日本女性であるノブコという女性を描いている。ノブコは実在の人物とされており、ニンと交流のあった人物で、ニンの日記にもノブコに関する記述が残されている。ノブコは、『コラージュ』において次のように描写されている。

　　ノブコは小柄で華奢だった。日本の昔の版画にあるように、優美な曲線を描くうなじ、その上に黒い髪を重たげな髷に結った頭があった。着物の衿からのぞく美しい黄金色のきめ細かな肌が、頼りなげな風情と艶やかさで人目を惹いた。彼女は子供のような歌うような声、風鈴のような笑い声を立てた。立ち居振る舞いの上品さが快かった。小さく細い眼は、きらきらと輝いていた。ほとんど骨のない鼻は、子供の鼻のようだった。妖精と女性と子供の微妙なバランスが彼女にはあった。[250]

「妖精と女と子供の微妙なバランスが彼女にはあった」など、上記の描写から明白なように、ノブコは、ニンが好んで小説に描写していたファム・アンファンとして描かれている。この小説が書かれたのは、1964 年であり、ニンがシュルレアリスム運動から離れ、建築家フランク・ロイド・ライトの継孫であるルパート・ポールと、アメリカはアリゾナ州クォーツサイトで重婚をしていた時期であるが、ニンは男性との関わり方、また、女性の理想像に

[250]　Nobuko was small and dainty. She carried her head heavy with the bun of glossy black hair on a delicate neck gently undulating as in classical Japanese prints. The flawless golden skin at the nape of the neck exposed by the open collar of the kimono attracted the eye with a delicate yielding quality and had been justly declared an erotic zone. She had a chanting child-like voice, a laugh like windchimes and a graceful way of standing and sitting creating an aesthetic delight. Her eyes were small, narrow, intensely brilliant ; her nose had almost no bone like the nose of a child. She kept a precarious balance between sprite, woman and child.

　　Nin, Aanïs. *Collages*. 1964. Ohio : Swallow Press & Ohio U. P., 1980, p. 79. （本書では木村訳『コラージュ』を参考としている。）

関する考え方を、生涯変えなかった。つまり、自らも芸術家に憧れ、芸術家になることを目指す一方で、男性に対してファム・アンファンをも生涯演じきったのである。その理想像の一人として描かれたのが、ノブコであった。着物というエキゾチックな衣裳をまとい、漆黒の髪を結っていたノブコを、ニンは、男性が女性を見る視点に似たもの、つまり、「他者」であり、インスピレーションを受けることのできるミューズとしてみていたと考えられる。

　実際、ニンが 1966 年の夏に来日し、六週間、東京、京都、奈良、長崎、熊本を旅した際、日本の印象について『心やさしき男性を讃えて』（*In Favor of the Sensitive Man*, 1976）に収録されている「日本の女性と子供たち」（Women and Children of Japan）に日本女性と子供に関する様々なことを述べているが、特に日本女性に関する記述が多く、日本女性に多大な興味を持っていたことがわかる。ニンは、この本の中で、次のように書いている。

　　私が見知っている国の人達の中でも、日本の女性ほど存在感があると同時に、目立たず、捕らえ所のない人々を私は他に知らない。[251]〔山本訳〕

ニンは、日本でニンの作品が出版されることが決まった際、日本を訪れた。そして、芸者、工場で働く女性、農家の女性などあらゆる分野で働いている女性を観察した。ニンは、そこで日本の女性たちに深い感銘を受けている。ニンが言う、「存在感があると同時に、目立たず、捕らえ所のない人々」である日本人女性は、ニンの理想とするファム・アンファンそのものとしてニンの目に映ったのではなかろうか。また、多くの女性の中でも、ニンは特に芸者の所作について次のように述べている。

251)　The women of Japan are at once the most present and the most invisible and elusive inhabitants of any country I have seen.
　　Nin, Anaïs. *In Favor of the Sensitive Man and Other Essays*. New York : Harcourt Brace & Co., 1976, p. 41.

彼女達は一瞬たりとも必要以上に長く、客の前に傅いたりすることはない。芸者の誰一人、「私を見て下さい。ほら、私はここにいます。」と言わんばかりの者はいない。お盆の運び方や食事の持て成し方に、客の話の相手の仕方まで、それはもう、ぎこちなさや汗かくほどの奮闘や不器用さに対する、信じられないほどあっぱれな勝利であるように、みうけられた。彼女達は重力を乗り越えてしまったのだ。[252]〔山本訳〕

ニンは、それまで男性に負けまいと、絶えず自己主張をしてきたので、この自己主張をせずとも圧倒的な存在感を示す芸者の所作は、ニンに多大な衝撃を与えたであろう。ニンの目には、芸者が完璧な「他者」であり、重力を超えた人間以上の存在と映ったと考えられる。しかしながら、ニンが読むことのできた日本文学からは、日本女性に十分近づいて接することはできなかったと、ニンは述べている。なぜならば、ニンが述べるように、女性作家達による現代作品はその当時翻訳されておらず、彼女が読むことのできた日本の小説には、日本人女性は無私無欲であるという、同様の要素のみが描かれており、支配的な女性や自己主張の強い女性は、殆んど描かれていなかったからである。また、ニンは、日本人女性は慣例や道徳観や宗教的、文化的規則に従って生活するという、一つの集団的理想にあるように生きる強い傾向にあり、これを破る者は悪魔か化け物のように小説に描かれると指摘している[253]。

この傾向は、上田の詩集にも言えることである。つまり、上田は日本人女性の既成概念を破ろうとしていたわけではなく、社会的に許される範囲内で創作活動を続けていたと考えられるのである。ある意味で、上田は男性にとっ

252) They stoop before you not a moment longer than necessary ; not one of them seemed to be saying : Look at me ; I am here. How they carried trays and served food and listened seemed like a miraculous triumph over clumsiness, perspiration, heaviness. They had conquered gravitation.
 Ibid., p. 42.
253) Cf. *Ibid.*, p. 44.

て都合のよい女性のイメージであるファム・アンファンを具現化した存在で
あったと言える。つまり、ニンのように意識的に演じていたわけではなく、
上田は無意識的に女性としてそのような存在でいることが当然と考えていた
のではないか。だからこそ、上田は、因習を打破することに意義を感じるこ
とはなく、自分の詩集のあとがきでも上田保の妻という立場を最優先とし、
自らを詩人と表記することに抵抗を覚えたのではないだろうか。

　ニンは、この日本人女性の傾向を、ノブコのせりふとして次のように表現
する。

　　　私の国では、私は大変進歩的な女の子と思われていました。でも女優を
　　志して旅に出て以来、自分がまだ伝統や古めかしい習慣に捉われている
　　ことがわかってきました。[254)]

ノブコは、アメリカへやってきて、初めて自分が伝統に囚われていることに
気づく。ここでニンは、日本人女性は、日本にいると自らが伝統や習慣に捉
われていることさえ気づくことができないということを指摘しているのであ
る。ノブコは、アメリカから帰国し、日本の演劇界に身を投じようとしてい
るときさえも、最後まで伝統や習慣から自由になることができない。ニンは、
それをいかにも日本の文化を描写しながら述べている。

　　　レナーテ［『コラージュ』の主人公］は、ノブコが彼女の身体を包ん
　　でいる着物の中で弾んでいるのを見ることができた。彼女の体に押し付
　　けられた閉じた翼のような幅広の袖、白い足袋と下駄を履いた足。それ
　　はまるで、因習偏重の過去と、思慮深い礼儀作法、そしてノブコを縛り

254)　In my［Nobuko's］country I was considered a very advanced girl. But ever since I
　　have started to travel in order to become an actress I have learned that I am still bound
　　to tradition and conventions.
　　Nin, *Collages, op. cit.*, p. 80.

付けている様式を、振るい落とそうとしているかのようだった。そして
彼女は、何世紀にもわたる監禁状態から抜け出すことができるのかどう
か、思案しているのであった。

　ノブコは書いてきた。「昨日お手紙を書こうと思ったのですが、でき
ませんでした。雨が降っているのに、それに合う真珠母色の便箋がなかっ
たのです」[255]

ここでニンは、日本の伝統の象徴として着物を描写している。身体に巻きつ
ける形で着用する着物は、ちょうどノブコの思考を支配している日本の因習
を髣髴とさせるものであった。『コラージュ』におけるこの章の最後の文と
して上記の文章が採用されているが、最も興味深いのは、ノブコの便箋に関
する考え方の記述である。季節や天候によって便箋を変えるという、言わば
日本文化を象徴するようなノブコの「雨が降っているのに、真珠母色（pearl
grey）の便箋がなかったのです」という言葉に、レナーテはノブコの因習に
とらわれている姿を感じ取ったのである。つまり、この一見繊細で風流なノ
ブコの言い分は、手紙が書けないことの大義名分として真珠母色の便箋がな
いことを挙げているのであり、ノブコはそれを当然と感じているのである。
しかしながら、手紙に関する日本文化を知らないレナーテは、そのような些
細な理由で手紙をよこさなかったという事実に驚き、戸惑っている。ノブコ
は季節に合った柄や色の便箋で手紙を出すべきだと信じている一方で、レ
ナーテは、便箋の色など関係なく、ノブコから便りをもらうことが最も重要
と感じていたのである。この出来事は、ノブコがヨーロッパの価値観を学ん

255）　Renate could see Nobuko bound in her enveloping kimono, the wide sleeves like
closed wings against her body, the feet in white cotton and sandals, seeking to shake off
the ritualistic past, the thoughtful meditative forms, the contained stylizations, and she
wondered whether she could emerge from centuries of confinement.
　Nobuko wrote : "I could not write you yesterday because it was raining and I did not
find any pearl grey paper to match."
　Ibid., p. 82.

だにも関わらず、やはり自国の文化の根強い価値観を基準に行動しているという事実を浮き彫りにしている。レナーテは、ノブコが自分と連絡を取ることよりも、便箋の色を優先したことに、いささか落胆さえ覚えたのではないだろうか。だからこそ、結局ノブコは着物に包まれるように、伝統に包み込まれたままであることを示すこの一文を、ニンはある種の非難を込めてこの章の最後に選んだと考えることができる。このようにニンは、ノブコが文化、伝統、習慣、そして家族など多くの外的要因に雁字搦めになり、「死ぬ自由」さえない様を描くことによって、ノブコをファム・アンファンの具現化した存在として描いたのである。

　実際、ノブコのように、日本の因習にとらわれている女性は大勢存在した。そして、日本で詩人として活躍していた上田のように、日本から出たことがなかったため、自らが因習にとらわれていることすら気づいていない女性詩人も大勢いた。上田の生きた時代は、女性自身が自らの作品を積極的に世に出すことが「良妻賢母」のイメージに反する行為と捕らえられていた時代であったことが、日本の女性詩人に関する資料や研究が少ない原因の一つと考えられる。結果的に、ニンの目には、日本女性はファム・アンファンを演じているのではなく、ファム・アンファンそのものであることに何の疑問も持っていない様が、完全なる男性の理想を具現化していると映った。上田の詩がニンの作品と根本的に違うのは、上田が伝統や因習にとらわれていることさえも気づけないほど強い既成概念を持っており、詩作をすることによって因習から逃れようとしたにもかかわらず、その奮闘は完全に伝統の枠内で行われていたことである。上田が目指した「強い女性」とは、ニンなどの欧米の女性が目指した「新しい女性」（new woman）、つまり心の核を構築することで創作活動をする際に感じる罪悪から開放されることを目指した女性とは違い、あくまでも男性の理想の女性のイメージに留まり続けている女性であった。上田は自分の詩を様々な雑誌に精力的に発表したり、私生活でも 18歳の時単身で上京した後、複数の男性と結婚や離婚を重ねたりしたという点で、当時の日本女性としては稀な存在であったが、結局上田の詩は、因習打

破ではなく、女性の美を、いわばファム・アンファンとしての魅力を最大限
に詠うという結果に終わったのではなかろうか。

　この事実は、ニンが描いたノブコのイメージを髣髴とさせる。つまり、自
分が日本では進歩的な女の子と思われていたにも関わらず、「海外に出て初
めて、自分がまだ伝統と古めかしい習慣に捉われていることがわかってきま
した」と述べているノブコのように、当時の日本では大変進歩的な人生を生
きていた上田であるが、詩や詩集のあとがきに見る限り、上田は、潜在的に
伝統や習慣に捉われ続けていたと言えるのである。そしてこのことは、当時
の日本社会が持っていた女性の立場や女性に対する考え方が、どれほど強力
に固定されていたか、そして、女性が伝統から、そして自らの既成概念その
ものから解放されることが、いかに困難なものであったかという事実を明白
にしているのである。それでは次に、日本の女性詩人の二人目の例として、
左川ちかの作品を分析しながら、左川の作品へのシュルレアリスムの影響を
探る。

4.　左川ちかとダリの作品との接点に関する考察

①　左川ちかと余市町

　左川ちかは、胃癌により 25 歳で他界しており、詩作活動はわずか 5 年足
らずであったため、彼女に関する資料も数少ない。しかしながら、近年、20
世紀初頭に活躍した女性詩人として左川に関する研究は増加傾向にある。

　小松瑛子によれば、左川は 1911 年 2 月 12 日に北海道余市町黒川町 22 番
地で生まれ、本名を川崎愛という。左川は父親の顔を知らない。川崎という
姓は母方の姓で、母チヨは川崎長吉衛門とハナとの間に生まれた二女である。
伊藤整の親友である詩人であり歌人の川崎昇は、左川の兄で異父兄弟にあた
る。昇は 1904 年に生まれたので、左川とは 7 歳年が離れている。また、1916
年に妹キクが誕生する。余市町は北海道の西北部、積丹半島の基部に位置し、
札幌から 53.7 キロメートルの距離にある。小樽市、仁木町、古平町、赤井

川村に接し、町の北は日本海に面し、他の三方は緩やかな丘陵地に囲まれている。1869年、浜中に開拓出張所が設けられ余市町は開基した。やがて農業が始まり、余市町は林檎の産地として有名になった。戦前に余市町で生産されていた林檎は、「緋衣」という大きな固めの美味しい林檎だったが、数がとれないという理由から、林檎園の殆んどが葡萄園に変わったという。左川の祖父は、信州の裕福な庄屋の息子で、余市町からやや離れた「登」という土地にお金を寄付して小学校を設立し、その年に生まれた左川の兄を「昇」と命名した。川崎昇は、その頃他人の土地を通らなくても学校に通学できるほどの地主の孫であった。しかしながら、第一次世界大戦後の1917年、様々な事業に手を出していた川崎家は没落し、その土地もわずかを残して人手に渡ったという[256]。

　左川は肺炎の後の衰弱で、4歳の頃まで歩行困難であった。やがて彼女は、母の妹と共に中川郡本別に移住し、叔母の手で育てられた。小学校6年から、左川は中川郡本別小学校より余市町大川小学校に転入し、母や昇と共に暮らすようになる。その後、左川は小樽庁立高等女学校に入学し、教員の免許を取得可能な補習科に進学、英語の教員免許を取得した。そして、1928年に上京し、1924年に上京した兄と共に東京に住む。左川は百田宗治の主宰する『椎の木』の同人、『詩と詩論』、『文芸レビュー』、『カイエ』、『新文学研究』、『マダム・ブランシュ』、『新領土』などに次々と詩や翻訳を発表した。1936年に左川が死去した後、友人である伊藤整によって、同年、昭森社から350部限定の『左川ちか詩集』が出版され、この詩集を底本に1983年に森開社から550部限定の『左川ちか全詩集』、2010年に同出版社から同書の新版が500部と上製別装幀本100部、そして2011年、同出版社から500部限定の『左川ちか翻訳詩集』が出版された。

256)　小松瑛子．「黒い天鵞絨の天使—左川ちか小伝—」．『北方文芸』．第五巻　第11号．札幌：北方文芸刊行会，1972，pp. 64-65.

②　左川の詩

　左川の詩は、生前から瀧口や百田らの高い評価を得ていた。左川の代表作としては、1930年8月8日に文芸レビュー社から発行された『ヴァリエテ（VARIÉTÉS）』第1号（発行人川崎昇）に、左川が初めて左川ちかという名で発表した「昆虫」と、1932年3月18日厚生閣書店発行の『文学』第1冊に「幻の家」の題で発表し、後に改作した「死の髯」がある。まず、「昆虫」を挙げる。

　　「昆虫」

　　昆虫が電流のやうな速度で繁殖した。
　　地殻の腫物をなめつくした。

　　華麗な衣裳を裏返して、都会の夜は女のやうに眠つた。

　　私はいま殻を乾す。
　　鱗のやうな皮膚は金属のやうに冷たいのである。

　　顔半面を塗りつぶしたこの秘密をたれもしつてはゐないのだ。

　　夜は、盗まれた表情を自由に廻転さす痣のある女を有頂天にする。[257]

「昆虫」は、これまでのところ、左川の処女作とされている。この作品は、「女性詩人」らしからぬ不気味さで、当時の詩壇の話題となった。この詩では、きらびやかな衣裳をまとって化粧を施した女が、夜には誰も知らない素顔に戻るという光景が詠われている。藤本寿彦は、左川がこの詩において、メイ

257）　左川.「昆虫」.『左川ちか全詩集』, *op. cit.*, p. 19.

クアップを施した仮面（日中、人と対面する美貌）と、それで隠された素顔（夜）
を告白することで、欺き、欺かれている男性との関係を暴露していると指摘
する[258]。しかしながら筆者は、左川がこの詩を女としてではなく、一人の
人間として詠んだと考える。なぜならば、左川が 1934 年 11 月 1 日発行の『詩
法』第 4 号に発表した「私の夜」という散文の中で、次のように述べている
からである。

> 夜がどうしてこんなに好きになってしまつたのでせう。空気がねつとり
> と湿って窓枠や扉にのしかかつてくるやうな気がいたします。昼の間輝
> いてゐたものが全く見えなくなつたり、大地を叩くやうな音響が聞こえ
> てまゐります。きつと明るい時、大勢の人が道を歩いた足音やおしやべ
> りの聲などが、ほのかな湿りと共に、まだ残つてゐるのではないでせう
> か。どこかで昼が吹き消された、ただそれだけのことなのでせうになん
> といふ変り方でせう。すべては死んでしまつたのではないかと思はれる
> 程、無言の休息をつづけてをります。あらゆるものは夜の暗がりに溶け
> 込んでしまひ、私の耳のそばでは針で縫ふやうな時間が経つばかりです。
> その中にぢつとしてゐると、私自身も着物を脱いだやうに軽くなつて、
> がんばりも、理屈も、反抗や見栄もいつの間にか無くなつてほんとうに
> 素直な善良な人間になるやうに思はれます。他人から投げられたどんな
> 鞭だつて赦せるやうな気がします。誰かが泣いて見ろといへば大聲をあ
> げて泣くことも出来ます。[259]

ここで左川は、夜について自分がどう感じるかということを詳細に述べてい
る。この散文が発表されたのは、「昆虫」が発表された年から 4 年ほど経っ
ているが、「出発」（1931）や「錆びたナイフ」（1931）、「黒い空気」（1931）、

258)　藤本寿彦.「一九三〇年代における女性死の表現—左川ちかを中心として
　　—」.『日本現代詩歌研究』. 第 8 号. 北上：日本現代詩歌文学館, 2008, p. 35.
259)　左川.「私の夜」.『左川ちか全詩集』, *op. cit.*, pp. 170-171.

そして「断片」(1931) など他の詩の中でも、「夜」という言葉を多用していることから、左川が1930年当時から夜に魅力を感じていたことがうかがい知れる。左川は、夜の暗がりの中にいると、左川自身も着物を脱いだように軽くなり、頑張りも、理屈も、反抗や見栄もいつの間にか無くなって、本当に素直で善良な人間になれるように思えると述べている。したがって、左川はここで、昼間男を欺いている女が、夜に本性をさらけ出すというネガティヴなイメージではなく、昼間、世に異議を唱え、一人前に見られるよう背伸びをしながら、一文筆家として認められるよう必死に努力をしていた左川が夜になると心から素直でありのままの人間に戻れる場所、つまり元の「左川愛」に戻ることができる安息の場所、という意味を夜に込めていると考えることができる。

　左川は、すべての女の代表として詩を書いていたわけではなかったことは、彼女が他の女性を蔑視していたと推測することのできる散文を残していることからもうかがい知れる。それは、1933年12月15日エスプリ社発行の『ESPRIT』第1号の後記「ノエルを待ちつつ」欄に「s.s.c.c.」の署名で発表した、原文無題の散文である。

　　かしこい御婦人達はいつもお菓子屋のウインドウグラスに唇を押しあて、そのデコレイションを眺めながら、まあなんてきれいなんでしょ！！　とカン歎する。一度も食べたいと云つたことがない。

ここで左川は、菓子屋を覗き込んでいる女性たちが外見ばかりに気を取られて、本当に大切なものを見失っていることを皮肉っている。また、婦人たちがショーウィンドウに唇を押しあてるという、賢明な行動とは到底言えない描写をすることで、「かしこい」という単語が正反対の意味であることを強調している。このように、左川が他の女性たちとの間に一線を引こうとしていることがわかる。堕胎手術で入院しても、面会時には化粧は欠かさなかったニンとは対照的に、左川は、常に黒いドレスを身にまとい[260]、黒縁の眼

鏡をかけ[261]、きらびやかな衣裳を着たり厚化粧をしたりはしていなかったという。ここからも、左川は女性としての魅力を周囲に示すことへの関心はあまりなく、ニンのように全女性の代表としてではなく、人間そのものを詩に描き出そうとしていたと考えられる。水田は、いみじくも次のように述べている。

　　左川ちかの詩は、都会に住む女性を「ペルソナ」として、自然からも都会からも孤立しているが、展開される作品のテキストは、自然のイメージにあふれている。また、ペルソナは女であるが、テキストに展開される世界には、女の身体的なイメージもジェンダー化された感性もなく、無性的で、若さも老いもない。パラソル、レース、バルコン、果樹園、蝶々など、大正モダニズムの少女的なイメージは多く使われていても、それらはむしろ、ペルソナの孤立した無機質で冷酷な世界へと導いていくための独特な使われ方をしている。[262]

ここで水谷が、「ペルソナは女であるが、テキストに展開される世界には、女の身体的なイメージもジェンダー化された感性もなく、無性的で、若さも老いもない」と述べるように、左川の詩には「女」という言葉や少女を連想させる単語が使われているにもかかわらず、女という性別を詠ってはいない。彼女の詩に登場する人物は、女や男以前に、一人の人間なのである。このように、左川の非凡さは、当時多くの女性芸術家が逃れることができなかった、もしくは逃れることすら考えつかなかった女性に対する伝統的な考え方、つまり、男性の理想の女性像を具現化するという女性自身の思考を捕らえていた考え方からいとも簡単に脱却し、女という単語を使用しながらも、性別を

260）　Cf. 春山.「ペンシル・ラメント」.『左川ちか全詩集』, *op. cit.*, p. 231.
261）　Cf. 阪本.「野の花」.『左川ちか全詩集』, *op. cit.*, p. 226.
262）　水田宗子.「終わりへの感性―左川ちかの詩」.『現代詩手帖』. 第 51 号第 9 冊. 東京：思潮社. 2008-09. p. 127.

超えて人間そのものを描くことに成功した、数少ない文筆家だったという点ではないだろうか。この点こそ、一見不気味な詩の中に、本当の美、つまり人間の美しさを見出すことのできる左川の詩の真髄なのである。

　次に、「死の髯」を挙げる。

　「死の髯」

　　料理人が青空を握る。四本の指跡がついて、
　　――次第に鶏が血をながす。ここでも太陽はつぶれてゐる。
　　たづねてくる青服の空の看守。
　　日光が駆け脚でゆくのを聞く。
　　彼らは生命よりながい夢を牢獄の中で守つてゐる。
　　刺繍の裏のやうな外の世界に触れるために一匹の蛾となつて窓に突きあたる。
　　死の長い巻鬚が一日だけしめつけるのをやめるならば私らは奇蹟の上で跳びあがる。

　　死は私の殻を脱ぐ。[263]

「死の髯」では、阿賀のように死を契機に新しい主体が過去の「私」という殻を脱いで再生すると解釈する研究者もいれば[264]、藤本のように男性支配の現実社会からの開放を訴えた詩だと解釈する研究者もいる[265]。1930 年代は、シュルレアリスムが人間の内部の世界と外部の世界との完全な流通を可

263)　左川.「死の髯」.『左川ちか全詩集』. *op. cit.*, pp. 32-33.
264)　Cf. 阿賀猥.「殻を脱ぐ―嵯峨信之，左川ちか，阪本若葉子…と『羊たちの沈黙』」.『詩學』. 第 50 号第 4 巻. 東京：岩谷書店, 1994-1995, pp. 86-89.
265)　藤本.「一九三〇年代における女性死の表現―左川ちかを中心として―」.『日本現代詩歌研究』, *op. cit.*, p. 38.

能にしようと企てていたときであると瀧口も述べているように[266]、左川も
「外の世界」と自分がいる世界を流通させようと、自ら蛾となって、体を張っ
て二つの世界を阻む壁にぶつかって行くのである。同じくこの二つの世界の
完全な流通に関心を持っていたニンは、自らがファム・アンファンとなって
両世界を自由に往来する存在として自分を位置づけていたが、左川の場合は、
誰の力も借りず、ファム・アンファンとしてでもなく、芸術家として自分自
身の力で外界に触れようと、もがき苦しんでいたのである。

　評論家として定評があった伊東昌子は、1935 年 5 月 1 日発行の『文藝汎
論』第 5 巻第 5 号において、左川の作品は、その時代に於いて一つの頂点を
示したものであり、数多の男性詩人たちをも凌駕したその強靭な青い火は脅
威に値するものがあると述べている[267]。また、北園は、左川が非凡な才能
を持っていたことをエッセイ集「黄いろい楕円」で述べている。左川の追悼
録には竹中郁(1904-1982)や西脇順三郎、北園克衛、春山行夫、山中富美子、
江間章子、そして萩原朔太郎（1886-1942）など著名な人物の名が連なってい
る。左川の追悼録の中で、萩原は、左川を明星的地位にあった人であったと
記している[268]。

　左川は、前記したように小樽庁立高等女学校で英語の教員免許を取得して
おり、のちに伊藤整に薦められるまま、モルナール・フェレンツ（Molnár Fer-
enc, 1878-1952）、オルダス・ハックスリー（Aldous Huxley, 1894-1963）、シャー
ウッド・アンダーソン（Sherwood Anderson, 1876-1941）、ノーマン・ベル・ゲ
デス（Norman Bel Geddes, 1893-1958）、ジョン・チーヴァー（John Cheever, 1912-
1982）、ヴァージニア・ウルフ、そして、ジェイムズ・ジョイス（James Joyce,
1882-1941）などによる作品を次々に翻訳し、世に発表した。左川が詩作す

266)　瀧口.『コレクション瀧口修造　9―ブルトンとシュルレアリスム／ダリ,
　　　ミロ, エルンスト／イギリス近代画家論』. op. cit., 1992, p. 287.
267)　伊東昌子.「女流詩人の旗」.『文藝汎論』. 第 5 巻第 5 号. 東京：文藝汎
　　　論社, 1935, p. 37.
268)　萩原.「追悼録」.『左川ちか全詩集』, op. cit., p. 223.

るにおいて、これらの翻訳から影響を受けたこと、そしてウルフやジョイス
の作風の特徴である「意識の流れ」に影響されたということは、通説となっ
てきている[269]。また、左川の詩は、絵の構図を髣髴とさせることもよく指
摘される。

　安藤も述べるように、左川の詩は、フランスのシュルレアリスム運動で活
躍した画家の描いたイメージからの影響が強いと言える[270]。左川の作品、
例えば「青い馬」[271]や前記した「死の髯」には、青や赤などの色のイメージ
や馬のイメージが頻出し、スペインの画家であるサルヴァドール・ダリやベ
ルギーの画家であるルネ・マグリットなどのシュルレアリストによる作品を
髣髴とさせるものがある。特に、左川の詩を言及する際、しばしば引き合い
に出される画家は、ダリである。素描や版画を含むダリの作品が日本で展示
されたのは 1937 年であり、左川は 1936 年の 1 月に永眠したため、左川はダ
リの絵を直接見たことがなかったと考えられる。そして現在まで、ダリの左
川への影響に関する研究は行われてこなかった。しかしながら、前記したよ
うに、左川は『詩と詩論』（後の『文学』）や『カイエ』、そして『マダム・ブ
ランシュ』などに寄稿しており、これらの雑誌の関係者である瀧口や北園を

269)　小松.「黒い天鵞絨の天使」.『北方文芸』.第五巻第 11 号.札幌：北方文
　　　芸刊行会, 1972, p. 81.

270)　Cf. 安藤.『日本現代文学大事典』.三好行雄 [ほか] 編.東京：明治書院,
　　　1994.

271)　青い馬

　　馬は山を駆け下りて発狂した。その日から彼女は青い食べ物を食べる。夏は
　　女たちの目や袖を青く染めると街の広場で新しく廻転する。
　　テラスの客等はあんなにシガレットを吸ふのでブリキのやうな空は貴婦人の
　　頭髪の輪を落書きしてゐる。
　　悲しい記憶は手巾のやうに捨てようと思ふ。恋と悔恨とエナメルの靴を忘れ
　　ることが出来たら！
　　私は二階から飛び降りずにすんだのだ。
　　海が天にあがる。

　　左川.「青い馬」.『左川ちか全詩集』, *op. cit.*, p. 29.

初めとする日本のシュルレアリスムを形成した中心人物らと交流があったた
め、瀧口らが大量に所持していたダリに関する原書を、左川が見せてもらっ
ていた可能性は十分に考えられる。例えば、瀧口は 1924 年から 1929 年にか
けてブルトン、アラゴン、ペレ、そしてピエール・ナヴィル（Pierre Naville, 1904-
1993）らによってフランスで合計 12 冊出版された *La Révolution surréaliste* を所
持しており、左川もこの雑誌を閲覧していたと考えられる[272]。『詩と詩論』
の寄稿者には、瀧口の他に、安西冬衛（1898-1965）、飯島正（1902-1996）、
上田敏雄、大野俊一（1903-1980）、神原泰（1898-1997）、北川冬彦（1900-1990）、
近藤東（1904-1988）、笹沢美明（1898-1984）、佐藤一英（1899-1957）、佐藤朔
（1905-1996）、外山卯三郎（1903-1980）、堀辰雄（1904-1953）、三好達治（1900-
1964）、横光利一（1898-1947）、吉田一穂（1898-1973）、渡辺一夫（1901-1975）
竹中郁、そして西脇らがいる。また、『マダム・ブランシュ』の寄稿者とし
ては、北園のほかに西脇、山中散生、坂本越郎（1906-1969）などがおり、左
川は彼らとの交流の中で、彼らが所持していた原書を読み、当時最新の芸術
であったシュルレアリストをはじめとする欧米の芸術家が記した作品を知っ
たのではなかろうか。

　1930 年に初めてダリの名を日本に紹介したのは『詩と詩論』の寄稿者で
もある飯島であった。その後、前記したように、ダリの名を日本に広めた人
物の中に、瀧口がいる。瀧口が初めてダリを日本に紹介したのは、1933 年
であると述べている研究者もいるが、実際に瀧口が初めて雑誌でダリを紹介
したのは、1932 年 3 月の『文学』第一冊に掲載された「Le Surréalisme et……」
においてである。瀧口は、1933 年に『文学』においてダリを大々的に紹介
したことは事実であるが、それに先立ち 1932 年 3 月に発表した「Le Surréal-
isme et……」の中で、瀧口はダリの『見える女』（1930）について言及してい
る[273]。ここでは、ダリについて述べた文章としては 2 行ほどであったが、
瀧口がダリの『見える女』については別の機会で詳しく紹介したいと思うと

272）　左川がこの雑誌を閲覧していたという根拠については、本節第二項「眼
　　　からの感覚―「暗い夏」と≪アンダルシアの犬≫―」で詳しく述べる。

述べていることと、後に「サルヴァドル・ダリと非合理性の繪畫」[ママ][274]
でこの著作に関して詳しく述べていることから、瀧口はこの時既に『見える
女』の原書を所持しており、熟読し、この著書に対する意見を持っていたこ
とが推測される[275]。ダリの『見える女』の原書である *Femme visible* にはダ
リ自身の挿絵も載っており、それに加え、左川が関わっていた雑誌にはシュ
ルレアリストによる文章の翻訳が多数掲載されている。また、瀧口は、1929
年12月発行の *La Révolution surréaliste* に掲載されたダリの作品を見て、初め
てダリの絵画の存在を知ったと述べている[276]。この雑誌には、≪欲望の適
応≫（*L'Accommodation des désirs*, 1929）と≪照らし出された快楽≫（*Les Plaisirs illu-
minés*, 1929）が掲載されているので、瀧口が言及している作品はこれらの作
品のことだと考えられる[277]。後に述べるように、この雑誌は左川も閲覧し
た可能性が大変高い。したがって、彼女がダリの作品をまったく見たことが
ないと言い切ることはできないのである。

　左川は、自らも絵画と詩作の関係について述べている。

　　画家は瞬間のイメエジを現実の空間に自由に具象化することのできる線
　　と色を持ってゐる。［中略］又、いつも見慣れて退屈しているものをぶ
　　ちこはして新しい価値のレツテルを貼る。画家の仕事と詩人のそれとは
　　非常に似てゐると思ふ。その証拠に絵をみるとくたびれる。色彩の、或
　　はモチイフにおける構図、陰影のもち来らす雰囲気、線が空間との接触

273）　瀧口修造.「Le Surrealisme et......」.『文學』. 第一冊（三月）. 東京：第一書
　　　房. 1932. p. 207.

274）　瀧口修造（翻訳）.「サルヴァドル・ダリと非合理性の繪畫」.『みづゑ』.
　　　No. 376. 1936年6月. 東京：春鳥會. 1936.

275）　Cf. 瀧口.『コレクション瀧口修造 11—戦前・戦中篇 I』*op. cit.*, 1992,
　　　pp. 272-273.

276）　瀧口修造.「フランスの前衛映画について」.『現代の眼』. 80号. 東京：
　　　国立近代美術館. 1961, p. 2-3.

277）　Dalí, Salvador & Luis Buñuel. *"Un Chien andalou." La Révolution surréaliste*, No.
　　　12. 15 Décembre, 1929, pp. 18, 29.

点をきめる構図、こんな注意をして、効果を考へて構成された詩がいく
つあるだろうか。[278]

　ここで左川は、画家の仕事と詩人の仕事は非常に類似していると述べてい
る。彼女は、絵画作品に使用された構図や作品に漂う雰囲気を、自分の詩作
に活かしたいと考えた。さらに左川は、自らの考え方について次のように述
べている。

　　私たちは一個のりんごを画く時、丸くて赤いといふ観念を此の物質に与
　へてしまつてはいけないと思ふ。なぜならばりんごといふ一つのサアク
　ルに対して実にいいかげんに定められた常識は絵画の場合に何等適用さ
　れることの意味はない。誰かが丸くて赤いと云つたとしてもそれはほん
　のわづかな側面の反射であつて、その裏側が腐つて青ぶくれてゐる時も
　あるし、切断面はぢぐざぐしてゐるかも知れない。りんごといふものの
　もつ包含性といふものをあらゆる視点から角度を違えて眺められるべき
　であらう。即ちもつと立体的な観察を物質にあたへることは大切だと思
　ふ。[279]

　この引用文から、彼女がキュビスムに似た考え方、つまりある物体を様々な
角度から捉えるという考え方、そしてそれを詩に活かすとき、ある言葉に対
して我々が持つ既成概念に囚われずに、その言葉の本質をあらゆる視点から
捉えることが重要であるという考え方をしていたことがうかがえる。以上の
ように、左川がシュルレアリスムをはじめ、キュビスムなど当時のフランス
の新興芸術活動から影響を受けていたことがわかるのである。
　それでは次に、左川の作品とシュルレアリストによる作品とを比較し、具

278)　左川.「魚の眼であったならば」.『左川ちか全詩集』, *op. cit.*, p. 168.
279)　*Ibid.*, p. 168.
　原文は、1934 年 5 月 10 日発行の『カイエ』第 7 号に発表。

体的に左川がどのような点でシュルレアリスムから影響を受けていたのかについて考察する。

③ 「暗い夏」と《アンダルシアの犬》

　上記の考察で明白なように、左川は眼で見ることのできる絵画から詩作のインスピレーションを受けていた。しかしながら筆者は、左川が絵画のみではなく、映画からも影響を受けていたのではないかと考える。なぜならば、ある映画とあまりにも類似した左川の作品が残されているからである。左川が映画からも影響を受けていたのではないかと考えられる作品とは、1933年7月、アキラ書房発行の『作家』第1号に発表された「暗い夏」と題された散文詩である。この詩の中で、《アンダルシアの犬》（*Un Chien andalou*, 1929）を連想せずにはいられない箇所が数ヶ所ある。

　《アンダルシアの犬》とは、スペイン出身で後にメキシコに帰化した映画監督であり脚本家でもあるルイス・ブニュエルとダリが初めて共同で制作した15分間のサイレント映画である。この映画は、1929年にフランスのユルシュリーヌ座で、後にモンマルトルにある Studio 28 で8カ月間上映され、警察官による30回以上の摘発があったにもかかわらず、大成功を収めた[280]。この映画の脚本は、内田岐三雄によって1937年に『シナリオ文學全集　6　前衛シナリオ集』で紹介された[281]。また、日本では1961年6月28日と30日[282]、そして12月11日と12日[283]に東京の日仏会館ホールで初上映された。その後、1966年2月3日、世界前衛映画祭で上映され[284]、1975年に東

280）　Colina, José de la, & Tomás Pérez Turrent. *Luis Buñuel - Prohibido Asomarse Al Interior*. Mexico : J. Mortiz/Planeta, 1986. Translated as : 『ルイス・ブニュエル公開禁止令』（trans. 岩崎清），東京：フィルムアート社，1990，pp. 34-35.

281）　内田.「アンダルシヤの犬」.『シナリオ文學全集　6　前衛シナリオ集』. 飯島正，内田岐三雄，岸松雄，筈見恒夫責任編集. 東京：河出書房，1937.

282）　「フランス無声映画名作鑑賞会」.『現代の眼』. 79号. 東京：国立近代美術館，1961，p. 7.

283）　『現代の眼』. 85号. 東京：国立近代美術館，1961，p. 8.

京国立近代美術館フィルムセンターにて[285]）、そして 1984 年に一般上映されたという記録が残されている。

　上記したように、≪アンダルシアの犬≫が日本で初上映されたのは 1961 年であるが、瀧口は、フランスで上映された当時から、日本でもこの映画は大変話題になったと、「ベル・エポックの前衛映画」で述べている[286]）。内田は、1930 年に発売された『キネマ旬報』の連載記事である「巴里と私」で、この映画は超現実主義の映画であり、前衛映画や芸術映画などの範疇において最も優れた映画であると述べている[287]）。また内田は、この記事の中で、≪アンダルシアの犬≫の脚本が 1929 年に発売された *La Revue du cinéma* の 11 月号に掲載されていることも伝えている。

　La Revue du cinéma の 11 月号は、ブニュエルがブルトンらシュルレアリスムグループから制裁を受ける原因となった。なぜなら、ブニュエルは、シュルレアリストが発行する雑誌を差し置いて、先に≪アンダルシアの犬≫の脚本を *La Revue du cinéma* の担当者に渡したからである。ブルトンに圧力をかけられたブニュエルは、1929 年 11 月 15 日発行の *La Revue du cinéma* での脚本の掲載を中止するよう懇願するも、雑誌のページは既に印刷されており、手遅れであった。そこで、ブニュエルはパリにある 20 の雑誌に「私はガリマール氏（*La Revue du cinéma* の編集者）による権利侵害の犠牲者である。この資本主義者は…」と抗議する内容の手紙を送付し、1929 年 12 月発行の *La Révolution surréaliste* に「これは、私が正統と認めた脚本の唯一の発表である」という註釈つきで、同映画の脚本を載せたという事実が残っている[288]）。

284)　Cf.「映画芸術の先駆者たち／世界前衛映画祭」. 毎日新聞夕刊（1966 年 1 月 13 日 6 面).

285)　Cf.『フィルムセンター』No. 25. 東京：東京国立近代美術館, 1975, pp. 38, p. 46.

286)　瀧口（滝口）修造.「ベル・エポックの前衛映画—その背景と前景—」.『世界前衛映画祭』. 東京：草月アートセンター, 1966, p. 26.

287)　CF. 内田岐三雄.「巴里と私」第三信.『キネマ旬報』. 1930 年 3 月. 東京：The Movie Times, 1930, pp. 49–50.

La Révolution surréaliste の 12 月号は、瀧口が初めてダリの絵画を目にした雑誌でもあり、また、上記したように《アンダルシアの犬》の脚本も掲載されていることから、瀧口は、映画が上映された当時からこの映画の内容やスチール写真を見ていたことがわかる。彼は、戦後パリのシネマテークで《アンダルシアの犬》を見て衝撃を受けたと述べている一方、この映画や 1930 年にダリが再度ブニュエルと共同制作した《黄金時代》は日本でも伝説のようになっており、戦前はこれらの映画のシナリオを読んだり、スチール写真をみて想像したりしていたとも述べている[289]。

《アンダルシアの犬》と左川の直接的な関係に関する資料は残っていないが、瀧口や百田など、映画雑誌に寄稿していた人物と知り合いであった左川にも、当時、大変話題になっていたこの映画の脚本やスチール写真を見る機会は、存分にあったと言える。それを証明するかのように、「暗い夏」には、次々と《アンダルシアの犬》を髣髴とさせるイメージが展開される。例えば、次のイメージである。

> 眼科医が一枚の皮膚の上からただれた眼を覗いた。メスと鋏。コカイン注射。私はそれらが遠くから私を刺戟する快さを感ずる。医師は私のうすい網膜から青い部分だけを取り去ってくれるにちがひない。[290]

この場面は、《アンダルシアの犬》の冒頭の、ブニュエル扮する男によってフランスの女優であるシモーヌ・マルイユ（Simone Mareuil, 1903-1954）の左目が剃刀で切り裂かれる場面を思わせる。左川が読んだであろうフランス語の脚本では、「La lame de rasoir traverse l'œil de la jeune fille en le sectionnant」[291]

288) Cf. Colina & Turrent. *Luis Buñuel - Prohibido Asomarse Al Interior. op. cit.* Translated as：『ルイス・ブニュエル公開禁止令』（trans. 岩崎清），*op. cit.*, pp. 41-43.

289) 瀧口修造．「私の映画体験」．『季刊フィルム』．No. 7. 1970 年 11 月．東京：フィルムアート社，1970．p. 73.

290) 左川．「暗い夏」．『左川ちか全詩集』，*op. cit.*, pp. 83-84.

と書かれ、ブニュエルが眼球を切り裂くための剃刀を研いでいる場面と、眼球が切り裂かれようとしているマルイユと、そしてこの場面で利用された、眼球を切り裂かれた驢馬のスチール写真が掲載されている。ゲールが主張するように、フロイトは、目への攻撃を幼少期の恐怖として見なしている。そして、当時から熱狂的なフロイト派であったダリも、このことは承知していたはずである[292]。このように恐怖を表現していると読み取れる場面と、左川の散文詩に現れるイメージ、つまり眼科医が左川の目を覗き込みながらメスとはさみを用意しているイメージは酷似しており、散文詩の中で左川自身が目を切り裂かれるマルイユになったかのようである。映画では、客観的であったマルイユの立場は、左川の詩では主観的なものに変化している。そして、左川の詩の「医師は私のうすい網膜から青い部分だけを取り去ってくれるにちがひない」という箇所から、左川が目にメスが入ることに希望を抱いているということがわかる。小松によれば、この散文詩には、左川が少女時代に眼を悪くした頃の回想が盛り込まれているという。それが事実であれば、左川は、医師が網膜から「青い部分」を取り除くことによって視力が回復するというイメージを持っていたのではなかろうか。

　その後、「暗い夏」には次のような場面が現れる。

　　窓のそばの明るみで何か教へるやうな手つきをしてゐる彼を。（盲人は
　　常に何かを探してゐる）彼の葉脈のやうな手のうへには無数の青虫がゐ
　　た。[293]

291）　Dalí, Salvador & Luis Buñuel. "*Un Chien andalou.*" *La Revue du cinéma.* No. 5. 15 Novembre, 1929, p. 3.

292）　Freud, as Dalí（already an avid Freudian in the early 1920s）must have known, identified an assault on the eye as a primary childhood fear.
　　Gale, Matthew. "*Un Chien andalou* 1929." *Dalí and Film.* Gale, Matthew（ed.）. Special advisors : Dawn Ades, Montse Aguer and Fèlix Fanes. London : Tate, 2007, p. 83.

293）　左川.「暗い夏」.『左川ちか全詩集』, *op. cit.*, p. 84.

この場面は、「*G. P.* de la main, au centre de laquelle grouillent des fourmis qui sortent d'un trou noir」[294]とシナリオに記されている場面、つまりダリが提案したピエール・バチェフ Pierre Batcheff（1901–1932）の手の上に無数の蟻が群がっている場面と、「Cette scène aura été vue par les personnages que nous avons laissés dans la chambre du troisième étage. On les voit à travers les vitres du balcon d'où on peut voir la fin de la scène décrite ci-dessus」[295]とシナリオに記されている場面、すなわちバチェフが窓の外を覗いて、マルイユに何かを言っている場面を思い起こさせる。*La Revue du cinéma* にはこの両場面のスチール写真も掲載されており、左川がこの両場面をイメージするのは容易であったと考えられる。また、この映画の中で、バチェフは盲目の老人ではなかったが、バチェフが盲人になるような場面、つまりバチェフがマルイユの体を触り、恍惚感に浸っている場面のスチール写真が、*La Revue du cinéma* に掲載されている。

　次に、「暗い夏」の後半では、左川の散文詩には海のイメージが広がる。

　　　毎日朝から洪水のやうに緑がおしよせて来てバルコンにあふれる。海のあをさと草の匂をはこんで息づまるやうだ。風が葉裏を返して走るたびに波のやうにざわめく。[296]

上記したイメージの後に、海のイメージが続くのは、《アンダルシアの犬》と同様である。《アンダルシアの犬》のシナリオの最後のシーンでは、次のように記されている。

Tout est changé. Maintenant, on voit un désert sans horizon. Plantés dans le centre, enterrés dans le sable jusqu'à la poitrine, on voit le personnage principal

294）　Dalí & Buñuel. "*Un Chien andalou.*" *La Revue du cinéma, op. cit.*, p. 6.
295）　*Ibid.*, p. 8.
296）　左川. 「暗い夏」. 『左川ちか全詩集』, *op. cit.*, p. 85.

et la jeune fille, <u>aveugles</u>, les vêtements déchirés, dévorés par les rayons du soleil et par un essaim d'insectes.[297]

　このシーンでは、二人の男女が砂浜で楽しそうに戯れているが、その後、一転してミレーの《晩鐘》を思わせるような姿で、この二人が砂浜に埋まっているイメージが描写される。このシーンでは、二人は死亡しているのである。脚本では、下線部のPlantésという単語、つまり本来は「植える」という意味の言葉が使用されていることからも、二人はもはや人ではなく、物objetと化している。また、二重下線部のaveuglesという単語、つまり「盲目の」という意味の単語は、上記したように、左川が自身の詩に利用したイメージの一つでもある。《晩鐘》は、ダリが好んで使用した絵画の一つである。左川の「暗い夏」でも、最後にミドリという名の少年が「遂に帰つてこなかつた」という一文で終わる。これはこの少年が死んだことを暗示している。鶴岡が指摘するように、左川の死は、「ゼラチン色をしたプラスチックの死」、換言すれば、生理的な嫌悪感のない、「不思議な美的観念」に達している。さらに、鶴岡が考察するには、左川の詩に登場する緑のイメージは、死と密接に繋がっている[298]。つまり、毎朝洪水のように「緑」が押し寄せ、またミドリという少年の死を思わせる結末であるこの散文詩にも、左川の好む「死」のイメージが満載なのである。この左川の死のイメージは、ダリの持つ死のイメージと一致する。ダリの死のイメージは、先に考察した「真珠論」と瀧口によって訳されたダリの芸術論である「Les Idées lumineuses」にも明記されている。すなわち、ダリが不気味なものや死に対してある種の美しさを感じていたのと同様に、左川もまた、不気味なものや死に魅力を感じていたからこそ、それらをしばしば詩に詠っていたのではないだろうか。

　また、上記したように、左川にとって死は大好きな夜を連想させるものでもある。左川は、散文「私の夜」で次のように述べている。

297）　*Ibid.*, p. 16.
298）　Cf. 鶴岡, *op. cit.*, pp. 56–62.

夜がどうしてこんなに好きになつてしまつたのでせう。空気がねつとり
と湿つて窓枠や扉にのしかかつてくるやうな気がいたします。昼の間輝
いてゐたものが全く見えなくなつたり、大地を叩くやうな音響が聞こえ
てまゐります。きつと明るい時、大勢の人が道を歩いた足音やおしやべ
りの聲などが、ほのかな湿りと共に、まだ残つてゐるのではないでせう
か。どこかで昼が吹き消された、ただそれだけのことなのでせうになん
といふ変わり方でせう。すべては死んでしまつたのではないかと思はれ
る程、無言の休息をつづけてをります。[299]

ここで左川は、昼と夜とを比較している。すべてのものが光り輝く昼に対し
て、夜は重苦しい空気と、すべてが死んでしまつたかのような静けさに包ま
れている。その夜を、左川は愛していた。なぜならば、本節第2項で述べた
ように、左川にとって夜とは、ニンにとっての「近親相姦の家」のように真
の姿に戻ることができる、安息の空間だからである。このように、左川にとっ
て死と夜と安息は密接に関わっている。したがって、「暗い夏」では、無数
の青虫やメス、鋏、そしてコカイン注射や死など、多くの不気味なイメージ
が次々と連想されるにもかかわらず、この散文詩において左川は自分にとっ
て安息を感じさせる世界を詠んでいると言える。しかしながら、ゲールが指
摘するように、≪アンダルシアの犬≫にはダリのエディプスコンプレックス
に基づく理論が散見されるため、この映画で繰り広げられるイメージは、極
度な性への緊張を感じさせるものであり、去勢不安の簡潔な表現であると考
えられる[300]。左川は、このようにダリの恐怖に満ち満ちた映画のイメージ
を利用しながら、映画に盛り込まれた恐怖のイメージとは対照的な安息のイ
メージを散文詩に詠んだと言えるのである。

299)　左川．「私の夜」『左川ちか全詩集』，*op. cit.*, p. 170.

300)　Seen through his theory of Oedipal desire, the act in *Un Chien andalou* was over-
laid with transpgressive sexual tension, and it is a short step to castration anxieties.
Gale. "*Un Chien andalou* 1929." *Dalí and Film, op. cit.*, p. 83.

　以上のように、「暗い夏」には、≪アンダルシアの犬≫に登場するイメージを髣髴とさせる表現が多くあり、その順番もほぼ同じと言える。このことから、左川は≪アンダルシアの犬≫を映画として鑑賞してはいないかもしれないが、瀧口のようにこの映画の脚本を読んだり、スチール写真を見たりする機会を得、この映画を想像し、左川の頭の中の映画館でこの映画を楽しんでいたと推測される。そして、ダリとブニュエルの合作であるこの映画は、左川の詩に大きな影響を与えたと考えることができるのである。左川は、≪アンダルシアの犬≫の脚本の斬新さや、スチール写真による目から得る衝撃を自分の散文詩に存分に活かし、それらを左川独自の世界の表現に変容させた。ダリにとっての恐怖のイメージは、こうして日本の女性詩人を通して安息のイメージへと変容したのである。

結　論

　本書では、男性原理であり、なおかつヨーロッパ的原理であるシュルレア
リスムが、アメリカと日本で受容され、変容及び発展してきた実態を把握す
るとともに、現代までその影響を残す本運動の変容過程を解明するため、特
に女性作家を多く取り上げ、様々な角度から検討してきた。第1章では、ま
ず男性原理としてのシュルレアリスムが欧米の女性芸術家にどのように受容
され、変容されたのかについて考察した。男性シュルレアリストの描き出す
女性像は、ファム・アンファンという神話的、抽象的な存在、つまり自主性
のない子供のような女性像であり、他者であり、オブジェであった。一方で、
欧米の女性芸術家として例に挙げたアナイス・ニンは、自らのイメージを創
造の女神のイメージと融合させることで、自分自身をファム・アンファンへ
と転化すると同時に、マン・レイやサルヴァドール・ダリのように、自らも
ジューンという特定の女性を創造の女神として捉え、芸術家としての地位を
獲得しようとしていたことを明らかとした。むろん、ニンのように一人二役
を演じようとする芸術家もいれば、フィニやカリントンのように、男性芸術
家のために創造のミューズとなることを拒否し、芸術家でのみ在り続けたと
いう女性もいる。しかしながら、ニンやフィニ、そしてカリントンに共通す
るものは、ブルトンら男性シュルレアリストが理想としていた女性像がどの
ようなものであったかを理解した上で、それぞれがその女性像に対して明確
な意見を持っていたということである。
　第2章では、ヨーロッパ的原理としてのシュルレアリスムという側面に焦
点を当て、この芸術活動がどのように日本独自の運動に変貌していったかに
ついての経緯を研究した。その方法として、ダリの著作や絵画と、瀧口修造

の翻訳や日本での出版物に掲載された瀧口による批評などとを比較検討しながら、日本のシュルレアリスムの形成の過程における、瀧口の仕事の功罪を詳しく分析した。その結果、ヨーロッパ的原理を内包するシュルレアリスムに日本的な概念が混和した要因、またシュルレアリスムの言葉とイメージが剥離した要因の一つとして、瀧口の翻訳や、瀧口によるこの芸術活動に関する紹介文が大きく関わっていたことを明らかとした。それに加え、瀧口の翻訳や紹介文を読んで影響を受けた日本の芸術家が新たな作品を生み出すことによって、シュルレアリスムの特徴であったヨーロッパ的原理がさらに削ぎ落とされ、日本的な芸術活動へと変容していったことが判然とした。

　第3章では、第1章と第2章で検討した点、つまり男性原理であるシュルレアリスムの女性芸術家による享受と、ヨーロッパ的原理を内包する芸術活動の日本での受容との二重性を持ち合わせている日本の女性芸術家が生み出した作品に焦点を当て、シュルレアリスムが女性芸術家と日本を通過したとき、この芸術運動がどのように受容され、変容してゆくのかについて検討した。日本の女性芸術家は、女性を一人の「人間」ではなくオブジェとして捉える傾向が強かったシュルレアリスムにインスピレーションを得、積極的に自らの作品の中で利用した。本章では、日本のシュルレアリスムを形成した多くの中心人物と深く関わり、シュルレアリスムに影響された作品を精力的に発表した日本の女性芸術家の例として、上田静栄と左川ちかに着目し、彼女達の作品を考察した。

　この研究を通して、男性原理でありヨーロッパ的原理でもあるため、本来、日本女性による作品には受容されることが難しかったフランス発祥のシュルレアリスムが、瀧口や西脇などによって積極的に日本に紹介されることで日本の芸術家に知れ渡ることとなり、彼らを通して日本の女性芸術家との接点が生まれ、結果的に様々な形で日本文化に溶け込んでいったことが明白となった。そして、上田と左川はシュルレアリスムをその作品に取り入れながらも、個々の女性の立場に関する考え方が作品に反映されていることを明らかにした。つまり、上田は自らを詩人ではなく、誰かの妻であるという社会

的立場を重視した文章を詩集のあとがきに掲載するなど、当時の日本におけ
る女性の立場を受け入れていた一方で、左川は自らを他の女性と区別し、女
性を意識するのではなく、一人の人間として詩作をしていたことが浮き彫り
となった。さらに、彼女達の作品に見出される、シュルレアリスムに影響さ
れたと考えられる要素は、もはや男性原理でもヨーロッパ的原理でもない、
彼女たち特有の表現方法へと変貌していることを明白にした。このように、
シュルレアリスムを利用した上田や左川など日本の女性芸術家による試行錯
誤や活動を通して見えてきたのは、日本社会全体の中で女性が置かれていた
立場が、創作の原動力となったと同時に女性芸術家の活動を限定していたな
ど、様々なレヴェルで影を落としているということであった。

　以上のように本書では、英語、フランス語、日本語のいずれかの言語で書
かれ、様々な文化的背景を持った芸術家によるシュルレアリスム関連の作品
を比較して研究を行った。科学技術の進歩によって国境が日々薄れゆく現代
社会において、このような学問領域を超えた柔軟な研究は、世界の動向を正
確に捉えるために、今後、さらに盛んになるだろう。

謝　辞

　本書は、実に多くの方々のご協力とご支援のもとに完成した。

　本稿の執筆にあたり、特に京都大学大学院人間・環境学研究科の教授でいらっしゃる多賀茂先生からは、筆者の指導教員として、終始、親切かつ丁寧なご教示、ご指導を賜った。さらに、本書の元となった博士論文の審査の際、副査をお引き受け頂いた筆者の元指導教員であり京都大学名誉教授の稲垣直樹先生、および同じく京都大学名誉教授の丸橋良雄先生からも的確なご指導を頂いた。関西学院大学名誉教授の馬場美奈子先生、関西学院大学名誉教授の岩瀬悉有先生、関西学院大学名誉教授で今は亡きジュディス・メイ・ニュートン先生、そして詩の勉強会である摘薔会に参加されている先生方にも、筆者が学部生だった頃から色々と大変お世話になった。本書は、上記の先生方からの長年にわたるご指導ご鞭撻の賜物である。

　北海道余市郡余市町総務部企画政策グループの方々からは、左川ちかを初めとする日本のシュルレアリスムに関わった芸術家の貴重な資料および情報を提供していただいた。資料調査に関しては、パリ国立図書館、東京国立近代美術館、多摩美術大学付属図書館、その他多くの機関の方々からご協力を頂戴した。また、図書出版文理閣には出版に際してお世話になった。上記の先生方、諸氏、諸機関に対し、心から厚く御礼申し上げる。

　最後に、教育・研究の支えである筆者の家族にも、この場を借りて感謝の意を表することをお許しいただきたい。

参 考 文 献

Ades, Dawn（ed.）. *Dalí*. Milan : Bompiani Arte, 2004.

―――. *Dalí and Surrealism*. London : Thames & Hudson, 1982.

―――. *Dalí's Optical Illusions*. New Haven, Conn. : Yale UP, 2000.

―――. "Morphologies of Desire." *Salvador Dalí : The Early Years*. Ed. Michael Raeburn. London : Thames and Hudson, 1994, 129‒60.

―――. *Photomontage*. London : Thames and Hudson, 1986.

Alexandrian, Sarane. *Max Ernst*. Berlin : Rembrandt, 1971. Translated as :『マックス・エルンスト』（trans. 大岡信），東京：河出書房新社，2006.9.

Allerdyce, Diane Richard. *Anaïs Nin and the Remaking of Self : Gender, Modernism, and Narrative Identity*. Dekalb, Ill. : Northern Illinois UP., 1998.

Allmer, Patricia（ed.）. *Angels of Anarchy : Women Artists and Surrealism*. Munich : Prestel, 2009.

Altbach, Edith Hoshino. *Women in America*. D. C. : Heath and Company, 1974. Translated as :『アメリカ女性史』（trans. 掛川トミ子、中村輝子），東京：新潮社，1976.

Amossy, Ruth. *Dalí ou le filon de la paranoïa*. Paris : PUF, 1995.

Aragon, Louis. *Œuvres poétiques complètes, I, II*. Olivier Barbarant avec la collaboration de Jamel Eddine Bencheikh, François Eychart, Marie-Thérèse Eychart, Philippe Forest et Bernard Leuilliot. Préface de Jean Ristat. Paris : Gallimard, 2007.

Bair, Deirdre. *Anaïs Nin : A Biography*. London : Bloomsbury, 1995.

Balakian, Anna. "What Makes Anais Nin a Poet? Substantiating the Qualities of Her Work." *Anaïs : An International Journal*, Vol. 16（1998）: 15‒27.

Bently, Peter（ed.）. *The Dictionary of World Myth*. New York : Facts on File, 1995.

Breton, André. *Arcane 17*. Paris : Union Générale, 1965.

―――. "Dictionnaire Abrégé du Surréalisme." *Œuvres complètes*, II . Paris : Gallimard, 1988（Éditions Gallimard, 1968）.

―――. *Manifestes du surréalisme*. 1930. Paris : Jean-Jacques Pauvert, 1962.

―――. *Nadja*. Paris : Gallimard, 1974, c 1964.

―――. *Œuvres completes*, I ‒III . Ed. Marguerite Bonnet. Paris : Gallimard, 1988‒.

―――. *Œuvres completes*, IV . Ed. Marguerite Bonnet. Paris : Gallimard, 2008.

―――. "Poisson Soluble." *Manifestes du surréalisme, op. cit.*, 57‒120.

―――. "Qu'est-ce que le surréalisme?" *Œuvres complètes*, II . Ed. Marguerite Bonnet, Philippe Bernier, Étienne-Alain Hubert et José Pierre. Paris : Gallimard, 1992[1934],

223–64. Translated as : What is Surrealism? (trans. David Gascoyne), London : Faber, 1936.

―――. *What is Surrealism? : Selected Writings*. Ed. Franklin Rosemont. London : Pluto Press, 1978.

―――. "Second Manifeste du Surréalisme." *Manifestes du surréalisme, op. cit.*, 127–189.

―――. *Le Surréalisme et la peinture*. Paris : Gallimard, 1928. Translated as : *Surrealism and Painting*. (trans. [from the French] Simon Watson Taylor.) Boston : MFA Publications, 2002.

―――. 『アンドレ・ブルトン集成 7 野を開く鍵』. (trans. 粟津則雄) 東京：人文書院, 1971.

―――. 『シュルレアリスム詩集』. 飯島耕一訳. 東京：筑摩書房, 1969.

Breton, André, et Paul Eluard. *Dictionnaire abrégé du surréalisme*. Paris : Galerie beaux-arts, 1938.

Chadwick, Whitney. *Women Artists and the Surrealist Movement*. 1985. New York : Thames & Hudson, 2002. Translated as : 『シュルセクシュアリティ―シュルレアリスムと女たち 1924-47』. (trans. 伊藤俊治, 長谷川祐子), 東京：PARCO 出版局, 1989.

―――(ed.). *Mirror Images : Women, Surrealism, and Self-Representation*. Essays by Dawn Ades et al. Cambridge, Mass. : MIT Press, 1998.

Clark John. *Surrealism in Japan*. Monash Asia Inst, 1997.

Colina, José de la, and Tomás Pérez Turrent. *Luis Buñuel-Prohibido Asomarse Al Interior*. Mexico : J. Mortiz/Planeta, 1986.

Conley, Katharine. *Automatic Woman : The Representation of Woman in Surrealism*. Lincoln, Neb. : University of Nebraska Press, 1996.

Cowles, Fleur. *The Case of Salvador Dalí*. London : Heinemann, 1959.

Dalí, Salvador. "'Classical' Ambition." *The Collected Writings of Salvador Dalí*. Ed. and trans. Haim Finkelstein. Cambridge : Cambridge UP, 1998, 317–343.

―――. *Les Cocus du vieil art moderne*. Paris : Grasset et Fasquelle, 1956. Translated as : *Dalí on Modern Art* (trans. Haakon M. Chevalier), New York : The Dial Press, 1957. Translated as：『異説・近代芸術論』(trans. 瀧口修造), 東京：紀伊國屋書店, 1958, 2006.

―――. *Dali par Dali de Draeger*. Paris : Draeger, 1970.

―――. *Femme visible*. Paris : Éditions Surréalistes, 1930.

―――. *Journal d'un génie*. Introduction et notes de Michel Déon. Paris : Table Ronde, 1989, c 1964. Translated as : Diary of A Genius (trans. Richard Howard), London : Creation Books, 1994, 1998.

――. "Les Idées lumineuses." *L'Usage de la parole.* Paris : Cahiers D'Art, février 1940.

――. *Métamorphose de Narcisse.* Paris : Éditions Surréalistes, 1937. Re-edition in *Oui.* Ed. Robert Descharnes. Paris : Denoël, 2004, 296‒301. Translated as : "The Metamorphosis of Narcissus," *The Collected Writings of Salvador Dalí* (trans. Francis Scarpe), Cambridge : Cambridge UP, 1998, 324‒329.

――. *Le mythe tragique de l'Angélus de Millet. Interprétation "paranoïaque-critique."* Paris : Jean-Jacques Pauvert, 1978.

――. "Nouvelles considérations générales sur le mécanisme du phénomène paranoïaque du point de vue surréaliste," Minotaure, 1, 1933. Re-edition in *Oui, op. cit.,* 207‒14.

――. *La Vie secrète de Salvador Dalí.* Ed. Michel Déon. Paris : La Table Ronde, 1952. Re-edition : Paris : Gallimard, 1979 et 2002. Translated as : *The Secret Life of Salvador Dalí* (trans. Haakon M. Chevalier), New York : Dover, 1993.

Dalí, Salvador et Luis Buñuel. "Un Chien andalou." *La Révolution surréaliste,* No. 12. 15 Décembre, 1929.

――. "Un Chien andalou." *La Revue du cinéma,* No. 5. 15 Novembre, 1929.

Descharnes, Robert, and Gilles Néret. *Salvador Dalí 1904‒1989.* Köln : Taschen, 2001. Translated as : 『ダリ全画集』(trans. Kazuhiro Akase), Köln ; Tokyo : Taschen, 2002.

DuBow, Wendy M. (ed.). *Conversations with Anaïs Nin.* Jackson : University Press of Mississippi, 1994.

Duplessis, Yves. *Le Surrealisme.* Paris : Presses Universitaires de France, 1967.

Eluard, Paul. *Œuvres complètes.* Paris : Gallimard, 1968.

Ewers, Hanns Heinz. *Alraune.* 1929. Trans. S. Guy Endore. New York : Arno Press, 1976.

Franklin, Benjamin V., and Duane Schneider. *Anaïs Nin : An Introduction.* Athens : Ohio UP, 1979.

Friedman, Ellen G. "Escaping from the House of Incest : On Anais Nin's Efforts to Overcome Patriarchal Constraints." *Anaïs : An International Journal* Vol. 10 (1992) : 39‒45.

Gale, Matthew (ed.). *Dalí and Film.* Special advisors : Dawn Ades, Montse Aguer and Fèlix Fanes. London : Tate, 2007.

――. *Dada & Surrealism.* London : Phaidon, 1997.

Gauthier, Xavière. *Surréalisme et sexualité.* Paris : Gallimard, 1971.

Gracq, Julien. *André Breton : Quelques aspects de l' écrivain.* Paris : Corti, 1948.

Gregory, Stephenson. "From Psychic Myth to Mind-Movie : Anais Nin's '*The House of Incest*' and Henry Miller's 'Scenario'." *Anaïs : An International Journal,* Vol. 16 (1998) :

88–91.

Herron, Paul. "The Most Personal of Writers : On the Difficulties of Writing about Anaïs Nin." *Anaïs : An International Journal*, Vol. 16 (1998) : 73–78.

Jason, Philip K., ed. *The Critical Response to Anaïs Nin*. Westport, Conn. : Greenwood Press, 1996.

Kee, Howard Clark, et al., eds. *Learning Bible, the : Contemporary English Version*. New York : American Bible Society, 1995.

King, H. Elliott. *Dalí, Surrealism and Cinema*. London : Kamera Books, 2007.

Linhartová, Věra. *Dada et surréalisme au Japon*. Paris : Publications orientalistes de France, 1987.

Martin, Richard. *Fashion and Surrealism*. London : Thames and Hudson, 1988, c 1987.

Markale, Jean. *Mélusine, ou, L'androgyne*. Paris : Editions Retz, 1983.

Miller, Henry. "On 'House of Incest' : A 'Foreword' and 'Review'." *Anaïs : An International Journal*, Vol. 5 (1987) : 111–114.

Miller, Nancy K. *Subject to Change : Reading Feminist Writing*. New York : Columbia U. P., 1988.

Millett, Kate. *Sexual Politics*. New York : Doubleday & Company, 1970. Translated as : 『性の政治学』(trans. 藤枝澪子, 横山貞子, 加地永都子, 滝沢海南子), 東京 : 自由国民社, 1974.

Nalbantian, Suzanne. *Aesthetic Autobiography : From Life to Art in Marcel Proust, James Joyce, Virginia Woolf and Anaïs Nin*. Basingstoke ; Macmillan, New York : St. Martin's Press, 1997.

———. "Into the House of Myth : From the Real to the Universal, from Singleness to a Variety of Selfhood." *Anaïs : An International Journal*, Volume 11 (1993), p. 12–15.

——— (ed). *Anaïs Nin : Literary Perspectives*. New York : St. Martin's Press, 1997.

———. *Memory in Literature : From Rousseau to Neuroscience*. Basingstoke ; New York, NY : Palgrave Macmillan, 2003.

Naumann, Francis M. *Conversion to Modernism : The Early Work of Man Ray*. New Mrunswick, New Jersey, and London : Rutgers U. P., 2003.

Nin, Anaïs. *Collages*. 1964. Ohio : Swallow Press & Ohio U. P., 1980. Translated as : 『コラージュ』(木村敦子), 諏訪 : 鳥影社, 1993.

———. *The Diary of Anaïs Nin : 1934–1939*. New York : Harcourt Brace & Company, 1967.

———. *The Diary of Anaïs Nin : 1939–1944*. New York : Harcourt Brace Jovanovich, 1969.

――――. *The Diary of Anaïs Nin : 1944-1947.* New York : Harcourt Brace Jovanovich, 1971.

――――. *The Diary of Anaïs Nin : 1947-1955.* New York : Harcourt Brace Jovanovich, 1975.

――――. *The Diary of Anaïs Nin : 1955-1966.* New York : Harcourt Brace Jovanovich, 1977.

――――. *The Diary of Anaïs Nin : 1966-1974.* New York : Harcourt Brace Jovanovich, 1980.

――――. "I Am What I Want to Be." *Anais : An International Journal*, Vol. 15 (1997) : 44-66.

――――. *Incest : From "A Journal of Love" : The Unexpurgated Diary of Anaïs Nin.* New York : A Harvest Book & Harcourt Brace, 1992.

――――. *In Favor of the Sensitive Man and Other Essays.* New York : Harcourt Brace & Co., 1976. Translated as :『心やさしき男性を讃えて』(trans. 山本豊子), 諏訪：鳥影社, 1997.

――――. *Fire : From "A Journal of Love" : The Unexpurgated Diary of Anaïs Nin.* 1987. New York : A Harvest Book & Harcourt, 1995.

――――. *Henry and June : From the Unexpurgated Diary of Anaïs Nin.* San Diego : Harcourt Brace Jovanovich, 1986.

――――. *House of Incest.* 1936. Ohio : Swallow Press & Ohio U. P., 1979. Translated as :『近親相姦の家』(trans. 木村敦子), 諏訪：鳥影社, 1995.

――――. *The Novel of the Future.* 1968. Athens, Ohio : Swallow Press & Ohio U. P., 1986. Translated as :『未来の小説』(trans. 柄谷真佐子), 東京：晶文社, 1970.

――――. *Under a Glass Bell.* Athens, Ohio : Swallow Press, 1977. Translated as :『ガラスの鐘の下で』(trans. 木村敦子), 諏訪：鳥影社, 1994.

――――. *The Winter of Artifice.* Athens, Ohio : Swallow Press, 1961. Translated as :『人工の冬』(trans. 木村敦子), 諏訪：鳥影社, 1994.

――――. *A Woman Speaks : The Lectures, Seminars and Interviews of Anaïs Nin.* Ed. Evelyn J. Hinz. 1975. Athens, Ohio : Swallow Press, 1976.

Nuridsany, Michel. "Leonor Fini, Reine de la Nuit". *Leonor Fini.* Art Planning Ray, c 2005, 17-23.

Parkinson, Gavin. *Enchanted Ground : André Breton, Modernism and the Surrealist Appraisal of Fin-De-siècle Painting.* New York : Bloomsbury Visual Arts, 2018.

Podnieks, Elizabeth. *Daily modernism : The Literary Diaries of Virginia Woolf, Antonia White, Elizabeth Smart, and Anaïs Nin.* Montreal : McGill-Queen's U. P., 2000.

Polizzotti, Mark. "André Breton and Painting." *Surrealism and Painting*. André Breton. Boston : MFA Publications, 2002, xviii.

Radford, Robert. *Dalí*. London : Phaidon Press, 1997.

Ray, Man. *Self Portrait*. André Deutsch. Boston : Atlantic Monthly Press and Little, Brown, and Company, 1963. Translated as : 『マン・レイ自伝――セルフ・ポートレイト』(trans. 千葉成夫),東京：美術公論社,1981.

Read, Herbert. *The Meaning of Art*. London : Faber & Faber, 1931(1 st edition), 1935(2 nd edition).

La Révolution Surréaliste : collection complete. Nos. 1-12. Paris : J. Michel Place, 1975.

Rose, Carol. *Giants, Monsters, and Dragons : An Encyclopedia of Folklore, Legend, and Myth*. California : ABC-CLIO, 2000.

Rosemont, Penelope. *Surrealist Women : An International Anthology*. London : Athlone Press, 1998.

Ruffa, Astrid. "Dali's surrealist activities and the model of scientific experimentation." *Papers of Surrealism*. Issue 4, winter 2005, 1-14.
http:// www. surrealismcentre. ac. uk / papersofsurrealism / journal 4 / acrobat % 20 files / ruffapdf.pdf

Ruffa, Astrid, Philippe Kaenel, et Danielle Chaperon. *Salvador Dali à la croisée des savoirs*. Préface. Henri Béhar. Paris : Éditions Desjonquères, 2007.

Sas, Miryam. *Fault Lines*. California : Stanford UP, 1999.

Scholar, Nancy. *Anaïs Nin*. Boston : Twayne Publishers, 1984.

Solt, John. *Shredding the Tapestry of Meaning : The Poetry and Poetics of Kitasono Katue (1902-1978)*. Cambridge, Mass. : Harvard University Asia Center : distributed by Harvard U. P., 1999.

Stojković Jelena. *Surrealism and Photography in 1930 s Japan : The Impossible Avant-Garde*. New York : Routledge, 2020.

Stuhlmann, Gunther. "The Genesis of 'Alraune' : Some Notes on the Making of '*House of Incest*'." *Anaïs : An International Journal*, Vol. 5(1987): 115-123.

Suleiman, Susan Rubin. "Surrealist Black Humour : Masculine/ Feminine." *Papers of Surrealism*. Issue 1, winter 2003, 1-11.
http://www. surrealismcentre. ac. uk / papersofsurrealism / journal1 / acrobat _ files / Suleiman. pdf

Tookey, Helen. *Anaïs Nin, Fictionality and Femininity : Playing a Thousand Roles*. New York : Oxford U. P., 2003.

Transition. No. 1-27. Paris : Shakespeare & Co., 1927-1938(Kyoto : Rinsen Book,

1995）.

Vidler, Anthony. "Fantasy, the Uncanny and Surrealist Theories of Architecture." *Papers of Surrealism*. Issue 1, winter 2003, 1-12.
　　http://www.surrealismcentre.ac.uk/papersofsurrealism/journal1/acrobat_files/Vidler.pdf

White, Anthony. "Therra Incognita : Surrealism and the Pacific Region."
Papers of Surrealism. Issue 6, Autumn 2007. http://www.surrealismcentre.ac.uk/papersofsurre-alism/journal 6/acrobat%20 files/articles/whiteintrofinal.pdf

阿賀猥.「殻を脱ぐ―嵯峨信之、左川ちか、阪本若葉子…と『羊たちの沈黙』」.『詩學』. 第 50 号第 4 巻. 東京：岩谷書店, 1994-1995, 86-89.

浅野徹.「日本のシュルレアリスム絵画」.『みずゑ』940 号. 東京：美術出版社, 1986, 35-43.

阿部金剛.『阿部金剛・イリュージョンの歩行者』（コレクション・日本シュールレアリスム　10）. 大谷省吾編. 東京：本の友社, 1999.

新井豊美.『近代女性詩を読む』. 東京：思潮社, 2000.

アラゴン, ルイ.『衣裳の太陽／復刻版』. No. 2, 21.

安藤久美子.『日本現代文学大事典』. 三好行雄 [ほか] 編. 東京：明治書院, 1994.

『衣裳の太陽』第五号. 1929.『シュールレアリスムの詩と批評』. 和田博文編. 東京：本の友社, 2000.

糸園和三郎.『糸園和三郎展』. 北九州：北九州市立美術館, 1978.

伊東昌子.「女流詩人の旗」.『文藝汎論』. 第 5 巻第 5 号. 東京：文藝汎論社, 1935, 36-37.

伊藤佳之.「日本の「シュルレアリスム絵画」は亡霊なのか―福沢一郎を中心に」.『AVANTGARDE』. Vol. 5　特別号. 横浜：T. G. O. UNIVARTO, 2008, 134-143.

巌谷國士.　『シュルレアリスムとは何か―超現実的講義―』. 東京：筑摩, 2002.

植草甚一.「フランス無声映画の名作鑑賞会で学んだこと」.『映画の友』. 9 月号. 東京：映画の友社, 1961.

上田静栄.『上田静栄詩集』. 東京：宝文館, 1979.

内田岐三雄.「アンダルシヤの犬」.『シナリオ文學全集　6　前衛シナリオ集』. 飯島正, 内田岐三雄, 岸松雄, 筈見恒夫責任編集. 東京：河出書房, 1937.

―――.「巴里と私」第三信.『キネマ旬報』. 1930 年 3 月. 東京：The Movie Times, 1930, 49-50.

内山富美子.「『海に投げた花』の詩人―見事な出発、その出発時を中心に―」.『詩學』. 第 46 巻 6 号. 東京：岩谷書店, 86-88.

「映画芸術の先駆者たち／世界前衛映画祭」. 毎日新聞夕刊（1966 年 1 月 13 日 6 面）

瑛九, 下郷羊雄. 『瑛九、下郷羊雄・レンズのアヴァンギャルド』（コレクション・日本シュールレアリスム　14）. 山田諭編. 東京：本の友社, 2001.

江間章子. 『埋もれ詩の焔ら』. 東京：講談社, 1985.

大谷省吾. 『激動期のアヴァンギャルド：シュルレアリスムと日本の絵画一九二八―一九五三』. 東京：国書刊行会, 2016.

岡田三郎. 「美術評論家の生成―ハーバート・リードと瀧口修造―」. 『宇都宮大学国際学部研究論集』. 第 21 号. 宇都宮：宇都宮大学国際学部, 1996, 39-53.

鍵谷幸信. 「言語実験の詩と思想」. 『国文学　解釈と教材の研究』. 東京：学灯社, 1974, 19（12）, 114-119.

香川檀. 「魔女たちのイニシエーション―ホイットニー・チャドウィック『女性芸術家とシュルレアリスム運動』をめぐって」. 『みずゑ』. 940 号. 東京：美術出版社, 1986, 46-49.

勝原晴希. 「絶対への接吻―瀧口修造」. 『国文学　解釈と教材の研究』. 東京：学灯社, 1992-03, 37（3）, 62-64.

北園克衛. 『北園克衛・レスプリヌーボーの実験』（コレクション・日本シュールレアリスム　7）. 内堀弘編. 東京：本の友社, 2000.

―――. 「左川ちかのこと」. 『黄いろい楕円』. 東京：宝文館, 1953, 177-178.

北脇昇. 『北脇昇展』. 東京：東京国立近代美術館, c 1997.

黒沢義輝. 『日本のシュルレアリスムという思考野』. 東京：明文書房, 2016.

『現代芸術の交通論―西洋と日本の間にさぐる―』. 篠原資明編. 東京：丸善株式会社, 2005.

古賀春江. 『古賀春江・都市モダニズムの幻想』（コレクション・日本シュールレアリスム　9）. 速水豊編. 東京：本の友社, 2000.

小松瑛子. 「黒い天鵞絨の天使」. 『北方文芸』. 第五巻第 11 号. 札幌：北方文芸刊行会, 1972, 62-99.

阪本越郎.「野の花」.『左川ちか全詩集』. 左川ちか. 東京：森開社, 1983, 226-228.

相良徳三. 「前衛藝術の開心」. 朝日新聞朝刊（1937 年 6 月 16 日 9 面）.

左川ちか. 『左川ちか全詩集』. 東京：森開社, 1983.

―――. 『左川ちか全詩集』新版. 東京：森開社, 2010.

―――. 『左川ちか翻訳詩集』. 東京：森開社, 2011.

佐谷和彦. 「瀧口修造と実験工房のしごと」. 『国文学　解釈と教材の研究』44（10）. 東京：学灯社, 1999-08, 104-111.

澤正宏. 『瀧口修造・ブルトンとの交通』（コレクション・日本シュールレアリスム　5）. 東京：本の友社, 2000.

―――. 『西脇順三郎のモダニズム：「ギリシア的抒情詩」全篇を読む』. 東京：双

文社出版．2002.

澤正宏，和田博文．『日本のシュールレアリスム』．京都：世界思想社，1995. 『詩
　　と詩論』．東京：厚生閣書店，1 冊（1928.9）-14 冊（1931.12）.

正津勉．「詩人の死　（13）　左川ちか」.『表現者』13 号．東京：イプシロン出版企
　　画，2007．07，166-168.

『シュールレアリスム基本資料集成』（コレクション・日本シュールレアリスム
　　15）．和田博文編．東京：本の友社，2001.

『シュールレアリスムの詩と批評』（コレクション・日本シュールレアリスム 1）.
　　和田博文編．東京：本の友社，2000.

『シュールレアリスムの写真と批評』（コレクション・日本シュールレアリスム 3）.
　　竹葉丈編．東京：本の友社，2001.

『シュールレアリスムの美術と批評』（コレクション・日本シュールレアリスム
　　2）．五十殿利治編．東京：本の友社，2001.

ジラール，フレデリック.「『前衛芸術の日本　1910-1970』展」．東京：国際交流
　　基金.

鈴木雅雄.『シュルレアリスムの射程』．東京：せりか書房，1998.

―――.「アンチ＝ナルシスの鏡―シュルレアリスムと自己表象の解体」.『モダニ
　　ズムの越境Ⅲ―表象からの越境』．モダニズム研究会編．京都：人文書院，2002.

―――.『ミレー≪晩鐘≫の悲劇的神話「パラノイア的＝批判的」解釈』．京都：
　　人文書院，2003.

鷲見洋一.『翻訳仏文法』．東京：筑摩書房，2003.

高村光太郎.「詩集『海に投げた花』序文」．東京：三和書房，1940. 『上田静栄詩
　　集』．上田静栄．東京：宝文館，1979，pp. 139-140.

瀧口修造.『異説・近代芸術論』．Salvador Dalí．東京：紀伊國屋書店，2006.

―――.「回想のダリ」．読売新聞夕刊（1964 年 10 月 13 日 9 面）.

―――.『画家の沈黙の部分』．東京：みすず書房，1969.

―――.『今日の美術と明日の美術』．東京：読売新聞社，1953.

―――.『コレクション瀧口修造　1―幻想画家論／ヨーロッパ紀行』．大岡信，武
　　満徹，鶴岡善久，東野芳明，巖谷國士編．東京：みすず書房，1991.

―――.『コレクション瀧口修造　2―16 の横顔／画家の沈黙の部分』．大岡信，武
　　満徹，鶴岡善久，東野芳明，巖谷國士編．東京：みすず書房，1991.

―――.『コレクション瀧口修造　3―デュシャン／寸秒夢』．大岡信，武満徹，鶴
　　岡善久，東野芳明，巖谷國士編．東京：みすず書房，1996.

―――.『コレクション瀧口修造　4―余白に書く』．大岡信，武満徹，鶴岡善久，
　　東野芳明，巖谷國士編．東京：みすず書房，1993.

―――. 『コレクション瀧口修造　5―余白に書く　II』. 大岡信, 武満徹, 鶴岡善久, 東野芳明, 巖谷國士編. 東京：みすず書房, 1994.

―――. 『コレクション瀧口修造　6―映像論』. 大岡信, 武満徹, 鶴岡善久, 東野芳明, 巖谷國士編. 東京：みすず書房, 1991.

―――. 『コレクション瀧口修造　7―実験工房／タケミヤ画廊とアンデパンダン』. 大岡信, 武満徹, 鶴岡善久, 東野芳明, 巖谷國士編. 東京：みすず書房, 1992.

―――. 『コレクション瀧口修造　8―今日の詩と造形』. 大岡信, 武満徹, 鶴岡善久, 東野芳明, 巖谷國士編. 東京：みすず書房, 1991.

―――. 『コレクション瀧口修造　9―ブルトンとシュルレアリスム／ダリ、ミロ、エルンスト／イギリス近代画家論』. 大岡信, 武満徹, 鶴岡善久, 東野芳明, 巖谷國士編. 東京：みすず書房, 1992.

―――. 『コレクション瀧口修造　10―デザイン論／伝統と創造／プリミティフ芸術』. 大岡信, 武満徹, 鶴岡善久, 東野芳明, 巖谷國士編. 東京：みすず書房, 1991.

―――. 『コレクション瀧口修造　11―戦前・戦中篇　I』. 大岡信, 武満徹, 鶴岡善久, 東野芳明, 巖谷國士編. 東京：みすず書房, 1992.

―――. 『コレクション瀧口修造　12―戦前・戦中篇　II』. 大岡信, 武満徹, 鶴岡善久, 東野芳明, 巖谷國士編. 東京：みすず書房, 1993.

―――. 『コレクション瀧口修造　13―戦前・戦中篇　III』. 大岡信, 武満徹, 鶴岡善久, 東野芳明, 巖谷國士編. 東京：みすず書房, 1995.

―――. 『コレクション瀧口修造　別巻―補遺／瀧口修造研究』. 大岡信, 武満徹, 鶴岡善久, 東野芳明, 巖谷國士編. 東京：みすず書房, 1998.

―――（翻訳）.「サルヴァドル・ダリと非合理性の繪畫」.『みづゑ』. No. 376. 東京：春鳥會, 1936, 448-457.

―――. 『シュルレアリスムのために』. 東京：せりか書房, 1968.

―――. 『第 5 回オマージュ瀧口修造展』. 東京：佐谷画廊, 1985.

―――.「卵のエチュード」.『シナリオ研究』. 第四巻. シナリオ研究十人会. 出版地不明：キネマ旬報社代理部, 1938, 164-167.

―――. 『ダリ』. 東京：アトリエ社, 1939.

―――.「日本のシュールレアリスム」. 読売新聞朝刊（1964 年 3 月 1 日 20 面）.

―――（滝口修造）.「フランスの前衛映画について」.『現代の眼』. 80 号. 東京：国立近代美術館, 1961, 2-3.

―――.「ベル・エポックの前衛映画―その背景と前景―」.『世界前衛映画祭』. 東京：草月アートセンター, 1966, 26-28.

―――.「私の映画体験」.『季刊フィルム』. No. 7. 1970 年 11 月. 東京：フィルムアート社, 1970, 68-74.

―――.「Le Surrealisme et......」.『文學』. 第一冊（三月）. 東京：第一書房　1932, 204-208.

武井静夫.「同人誌『信天翁』」.『雪明りの叢書第四篇　『信天翁』発行前後』. 小樽：月明かりの叢書刊行会, 1975.

竹中久七.『竹中久七・マルクス主義への横断』（コレクション・日本シュールレアリスム　8）. 高橋新太郎編. 東京：本の友社, 2001.

田中克己.「左川ちかノ詩」.『左川ちか全詩集』. 左川ちか. 東京：森開社, 1983, 241.

谷川渥.「シュルレアリスムのアメリカ」. 東京：みすず書房, 2009.

多和田葉子.「ある翻訳家への手紙」.『図書』. 第 652 号. 東京：岩波書店, 2003, 40.

武井幸夫.『詩人　左川ちかについて―文献に残されている足あとと作品を中心に―』. 余市郷土研究会・史談会, 1999.

『地平線の夢―昭和 10 年代の幻想絵画』. 大谷省吾編. 東京：東京国立近代美術館, c 2003.

塚原史.『シュルレアリスムを読む』. 東京：白水社, 1998.

鶴岡善久.「透徹と跛行―左川ちかへの試み―」.『詩學』. 第 30 巻 6 号, 東京：岩谷書店, 1975, 57.

時田昌瑞.『岩波ことわざ辞典』. 東京：岩波書店, 2000.

富田多恵子.「詩人の誕生―左川ちか」.『詩人　左川ちかについて―文献に残されている足あとと作品を中心に―』. 余市郷土研究会・史談会, 1999, 5-6.

永田助太郎.『新領土』. 4 巻 23 号. 東京：アオイ書房, 1939.

新倉俊一.『西脇順三郎変容の伝統』. 東京：花曜社, 1979.

西脇順三郎.『Ambarvalia―西脇順三郎詩集』. 東京：日本近代文学館, 1981.

『西脇順三郎研究』. 村野四郎編. 東京：右文書院, 1971.

『西脇順三郎・パイオニアの仕事』（コレクション・日本シュールレアリスム　4）. 和田桂子編. 東京：本の友社, 1999.

―――.「気品ある思考」.『左川ちか全詩集』. 左川ちか. 東京：森開社, 1983, 239.

―――.『詩学』. 東京：筑摩書房, 1969.

―――.『シュルレアリスム文學論』. 東京：ゆまに書房, 1991.

―――.『第三の神話／失われた時／豊饒の女神／えてるにたす／宝石の眠り』（西脇順三郎コレクション第 2 巻）. 新倉俊一編. 東京：慶應義塾大学出版会, 2007.

―――.「超現実主義詩論」.『西脇順三郎全集 5』. 東京：筑摩書房, 1971.

―――. 『西脇順三郎詩論集』. 東京：思潮社，1964.

―――. 『定本西脇順三郎全詩集』. 東京：筑摩書房，1981.

―――. 『西脇順三郎全集』. 1-10 巻. 東京：筑摩書房，1971-1973.

―――. 『西脇順三郎／春山行夫／北園克衛／竹中郁／村野四郎』（現代日本詩人
全集：全詩集大成／第 13 巻）. 東京：東京創元社，1955.

―――, 尾崎喜八. 『西脇順三郎・尾崎喜八』. 東京：新潮社，1967.

―――. 『随筆集』（西脇順三郎コレクション第 6 巻）. 新倉俊一編. 東京：慶應義
塾大学出版会，2007.

―――. 『ヨーロッパ文学』（西脇順三郎コレクション第 5 巻）. 新倉俊一編. 東京：
慶應義塾大学出版会，2007.

萩原朔太郎. 「追悼録」. 『左川ちか全詩集』. 左川ちか. 東京：森開社，1983，223.

『初めて学ぶ日本女性文学史』. ［近現代編］. 岩淵宏子，北田幸恵編著. 京都：ミ
ネルヴァ書房，2005.

濱田明，田淵晋也，川上勉. 『ダダ・シュルレアリスムを学ぶ人のために』. 京都：
世界思想社，1998.

春山行夫. 「ペンシル・ラメント」. 『左川ちか全詩集』. 左川ちか. 東京：森開社，
1983，228-232.

林浩平. 「吉増剛造と瀧口修造―無垢なる魂の系譜」. 『國文學』. 51（6）. 東京：
學燈社，2006-05，117-126.

速水豊. 『シュルレアリスム絵画と日本―イメージの受容と創造―』. 東京：日本
放送出版協会，2009.

『フィルムセンター』. No. 25. 東京：東京国立近代美術館，1975，38，46.

福沢一郎. 『福沢一郎・パリからの帰朝者』（コレクション・日本シュールレアリ
スム 11）. 滝沢恭司編. 東京：本の友社，1999.

冨士原清一. 「UNIQUE」. 『詩と詩論』Ⅵ. 東京：教育出版センター，1979，268.

藤本寿彦. 「一九三〇年代における女性死の表現―左川ちかを中心として―」. 『日
本現代詩歌研究』. 第 8 号. 北上：日本現代詩歌文学館，2008，29-44.

「フランス無声映画名作鑑賞会」. 『現代の眼』. 79 号. 東京：近代美術協会，1961.

保立道久. 『中世の女の一生』. 東京：洋泉社，2010.

松田和子. 『シュルレアリスムと〈手〉』. 東京：水声社，2006.

松本透. 『北脇昇展』. 北脇昇. 東京：東京国立近代美術館，c 1997.

『マン・レイ写真集 Photographies de MAN RAY』. 木島俊介監修. 東京：東京新聞，
2002.

三岸好太郎，吉原治良. 『三岸好太郎、吉原治良・抒情のコスモロジー』（コレク
ション・日本シュールレアリスム 12）. 平井章一編. 東京：本の友社，2001.

水田宗子．「モダニズムと戦後女性詩の展開（最終回）終わりへの感性—左川ちか
　　の詩」．『現代詩手帖』．第 51 号第 9 冊．東京：思潮社，2008-09，126-140.

宮川尚理．「愛と詩と批評」．『To and From Shuzo Takiguchi』．東京：慶應義塾大学
　　アート・センター，2006.

百田宗治．「詩集のあとへ」．『左川ちか全詩集』．左川ちか．東京：森開社，1983，
　　246-247.

山中散生．『山中散生・1930 年代のオルガナイザー』（コレクション・日本シュー
　　ルレアリスム　6）．黒沢義輝編．東京：本の友社，1999.

「ヤマハ／ヤマハピアノのあゆみ—ヤマハピアノについて」．ヤマハ株式会社，jp.
　　yamaha.com/products/contents/pianos/about/way/index.html.

山本豊子．『心やさしき男性を讃えて』．諏訪：鳥影社，1997.

米倉寿仁，飯田操朗．『米倉寿仁，飯田操朗・世界の崩壊感覚』（コレクション・
　　日本シュールレアリスム　13）．平瀬礼太編．東京：本の友社，1999.

米林豊．「ガラスの水夢」．『文芸と批評』．84 号．東京：文芸と批評同人，26-34.

リーチ，ドナルド．「ブヌエルの「アンダルシアの犬」」．『映画評論』．第 10 巻第 9
　　号．東京：1953，9.

———．「シュールリアリズムとその技法」．『映画評論』．第 24 巻第 10 号．東京：
　　1967，10.

ルッケル瀬本阿矢（瀬本阿矢）．"The *Femme-Enfant* in Anaïs Nin's *House of Incest*."『比
　　較文化研究』88 号．東京：日本比較文化学会，2009，153-162.

———．"Free Commitment to Sexualityin Anaïs Nin's *House of Incest*."『越境する文
　　化』．丸橋良雄編．東京：英光社，2012，37-47.

———．"Metamorphosis, Death, and Resurrection : Shūzō Takiguchi's Translation and
　　Salvador Dalí's Work."『女性・演劇・比較文化』．丸橋良雄編．東京：英光社，
　　2010，37-49.

———．「左川ちかと映画—「暗い夏」と《アンダルシアの犬》を中心に—」．『比
　　較文化の饗宴』．丸橋良雄編．東京：英光社，2010，134-147.

———．「女性の役割—1960 年代におけるアナイス・ニンと日本女性—」．『比較文
　　化研究』88 号．東京：日本比較文化学会，2012，77-86.

———．「瀧口修造とサルヴァドール・ダリ—真珠論をめぐって—」．『比較文化研
　　究』87 号．東京：日本比較文化学会，2009，65-73.

———．「瀧口修造の翻訳について—『異説・近代藝術論』とサルヴァドール・ダ
　　リによる *Les Cocus du vieil art moderne*—」．『比較文化研究』89 号．東京：日本
　　比較文化学会，2009，105-114.

———．「男性シュルレアリストとミューズ—マン・レイとサルヴァドール・ダリ

が描く女性たちを中心に―」．丸橋良雄，ルッケル瀬本阿矢，西美都子編著．
『比較文化への視点』．東京：英光社，2013，26-35.

資　料

資料1. 『シュルレアリスム革命』（1927）
の表紙に紹介されたファム・アンファン
のイメージ

資料2. 北脇昇《真珠説》（1949年頃）カンヴァスに油彩、
23.4×32.0 cm、東京国立近代美術館

資料 3-1. 北脇昇の「真珠論」に関するノート（個人蔵）

資料 3-2. 北脇昇の「真珠論」に関するノート（個人蔵）

資料 3-3.　北脇昇の「真珠論」に関するノート（個人蔵）

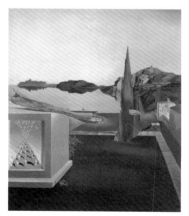

資料 4.　《瞬間的な記憶を示すシュルレアリスティックなオブジェ》（*Objets surrealists indicateurs de la mémoire instantanée*、1932）カンヴァスに油彩、寸法不明. Private collection.
© Salvador Dali, Fundació Gala-Salvador Dalí, JASPAR Tokyo, 2020 E 3924.

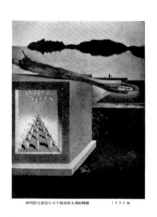

資料 5.　『ダリ』に掲載された《瞬間的な記憶を示す超現實主義的物體》と題された図

194

資料6. 『ダリ』に掲載された《エミ
リオ・テリイの肖像》と題された図

資料7. 《エミリオ・テリー氏の肖像》
（未完）（*Portrait de Monsieur Emilio Terry
(inachevé)*、1934）板に油彩、50×54 cm.
Private collection ; formerly Collection
E. Terry.
© Salvador Dali, Fundació Gala-Salvador
Dalí, JASPAR Tokyo, 2020 E 3924.

資料8. 《液状の欲望の誕生》（*Nais-
sance des désirsliquids*, 1932）カンヴァ
スに油彩、95×112 cm. Venice, Peggy
Guggenheim Collection.
© Salvador Dali, Fundació Gala-Salvador
Dalí, JASPAR Tokyo, 2020 E 3924.

資料9. 瀧口修造による『ダリ』に掲
載された《コンポジシション》（部分）
と題された図

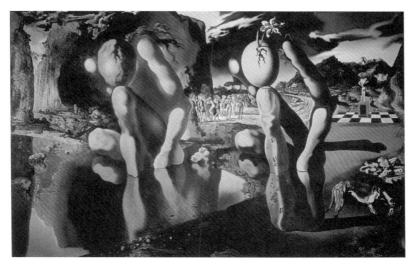

資料 10. ≪ナルシスの変貌≫（La Métamorphose de Narcisse, 1937）カンヴァスに油彩、50.8×78.3 cm.
London, The Tate Gallery ; formerly Collection Edward James.
© Salvador Dali, Fundació Gala-Salvador Dalí, JASPAR Tokyo, 2020 E 3924.

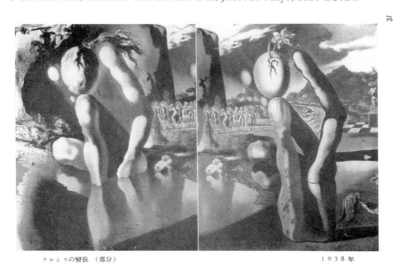

ナルシスの變貌　（部分）　　　　　　　　　　　　　　1938年

資料 11. 瀧口修造による『ダリ』に掲載された《ナルシスの變貌》（部分）と題された図

人名索引

ア行

秋山邦晴　68

アボット，ベレニス Berenice Abbott　25

アラゴン，ルイ Louis Aragon　134-136, 159

アルトー，アントナン Antonin Artaud　32-33

アルプ，ハンス Hans Arp　25

安西冬衛　159

アンダーソン，シャーウッド Sherwood Anderson　157

飯島正　159

伊藤整　127, 151, 157

伊東昌子　127, 157

糸園和三郎　118

岩淵宏子　6, 132

ヴァーグナー，ヴィルヘルム・リヒャルト Wilhelm Richard Wagner　77-79, 83

上田静栄　6-8, 16, 123-124, 126-127, **130-136, 138-143, 146-147, 149-150**, 172-173

上田保　7, **131-133**, 140, 147

上田敏雄　7, 131, 136, 159

内田岐三雄　162-163

ウルフ，ヴァージニア Virginia Woolf　25, 157-158

ウンガレッティ，ジュゼッペ Giuseppe Ungaretti　67

瑛九　65

エーヴェルス，ハンス・ハインツ Hanns Heinz Ewers　45

江間章子　127, 157

エリオット，T. S.　T. S. Eliot　6, 135

エリュアール，ポール Paul Eluard　17, 26, 30, 67, 103, 135-138, 141

エルンスト，マックス Max Ernst　14, 65, 70, 81

大野俊一　159

岡本潤　131

尾川多計　106

オッペンハイム，メレット Meret Oppemheim　23-25

小野十三郎　131

カ行

カーロ，フリーダ Frida Kahlo　16

カリントン，レオノーラ Leonora Carrington　19, 31, 171

川崎チヨ　150

川崎長吉衛門　150

川崎昇　150-152

川崎ハナ　150

神原泰　159

北川冬彦　159

北園克衛　130-131, 133, 157-159

北脇昇　65, **83-84**, 118

ギラー，ヒュー・パーカー Hugh Parker Guiller → ヒューゴ，イアン Ian Hugo

クレー，パウル Paul Klee　16

ペック，グレゴリー Gregory Peck　71

ゲデス，ノーマン・ベル Norman Bel
　Geddes　157

古賀春江　16

コクトー，ジャン Jean Cocteau　134，
　138

小松瑛子　150，165

ゴル，イヴァン Ivan Goll　135

ゴル，クレール Claire Goll　135

コルネイユ，ピエール Pierre Corneille
　91

近藤東　159

サ行

斉藤長三　118

坂本越郎　159

相良徳三　98-99

左川ちか　6-9，16，123-124，126-130，
　150-162，164-169，172-173

笹沢美明　159

佐藤一英　159

佐藤朔　159

澤木隆子　127

サンツィオ，ラファエロ Raphael Sanzio
　→ ラファエロ

ジャコメッティ，アルベルト Alberto
　Giacometti　25

シャネル，ココ Coco Chanel　25

ジョイス，ジェイムズ James Joyce　157-
　158

スーポー，フィリップ Philippe Soupault
　1，14

杉全直　118

スタイン，ガートルード Gertrude Stein
　25

セージ，ケイ Kay Sage（キャサリン・
　リン・セージ Katherine Linn Sage）
　19-20

タ行

高村光太郎　132

瀧口修造　4-7，9，16-17，32，34，63-64，
　66-71，73-100，103-107，111-112，
　116-121，123，125，127-131，133，
　140，152，157-160，163-164，167，
　169，171-172

竹中郁　157，159

武満徹　68

田中克己　128

ダリ，ガラ Gala Dalí　**26-30**，109，112-
　114，116

ダリ，サルヴァドール Salvador Dalí
　4-6，8-9，11，14-16，22，26-30，32，
　63，65，**69-96，98-106，110-113，**
　116-120，150，**158-160**，162，**164-**
　169，171

タンギー，イヴ Yves Tanguy　19

チーヴァー，ジョン John Cheever　157

鶴岡善久　128-130，167

デュシャン，マルセル Marcel Duchamp
　22

テル，ウィリアム William（Guillaume）
　Tell　94，112

テルバーグ，ヴァル Val Telberg　53

東野芳明　125

外山卯三郎　159

ナ行

ナヴィル，ピエール Pierre Naville　159

永田助太郎　73，98，118

難波田龍起　65

ニーチェ，フリードリヒ Friedrich Nietzsche　95

西脇順三郎　7, 16, 66–67, 96, 127–128, 133, 157, 159

ニン，アナイス Anaïs Nin　2, 4–5, 7, 9, 11, 16, 20, **31–62**, 124, **142–150**, 154–155, 157, 168, 171

ハ行

バーグマン，イングリッド Ingrid Bergman　71

バーンズ，デューナ Djuna Barnes　16

萩原朔太郎　157

畑中蓼坡　131

バチェフ，ピエール Pierre Batcheff　166

ハックスリー，オルダス Aldous Huxley　157

林芙美子　131

針生一郎　81–83

春山郁夫　157

ピカソ，パブロ Pablo Picasso　81

ピカビア，フランシス Francis Picabia　22

ヒッチコック，アルフレッド Alfred Hitchcock　71

ヒトラー，アドルフ Adolf Hitler　14–15

ヒューゴ，イアン Ian Hugo　54

フィドゥラン，アドリエンヌ Adrienne Fidelin　23

フィニ，レオノール Leonor Fini　19, 21, 31, 53

フェレンツ，モルナール Molnár Ferenc　157

福島秀子　68

冨士原清一　133, 135–136

ブニュエル，ルイス Luis Buñuel　71, **162–165**, 169

ブラウナー，ジュリエット Juliet Browner　23

フリーダン，ベティ Betty Friedan　32

ブルトン，アンドレ André Breton　1, 4–5, 8, **13–17**, 20–21, 30, **32–33**, **35–36**, **39–41**, **50–51**, **55–56**, 60–64, 66–69, 98, 102, 110, 120, 141, 159, 163, 171

フロイト，ジークムント Sigmund Freud　20, 103, 112, 165

ペレ，バンジャマン Benjamin Péret　77, 135, 159

ペンローズ，ローランド Roland Penrose　24, 69

堀辰雄　159

マ行

前田藤四郎　65

マグリット，ルネ René Magritte　65, 81, 158

マックス・エルンスト Max Ernst　14, 65

マルイユ，シモーヌ Simone Mareuil　164–166

マルクーシ，ルイ Louis Marcoussis　25

ミケランジェロ Michelangelo di Lodovico Buonarroti Simoni　49

三好達治　159

ミラー，ジューン・マンスフィールド June Mansfield Miller　44–47, 49–

50, 171

ミラー，ヘンリー Henry Miller　32–
　33, 43–45, 47, 50, 61

ミレー，ジャン＝フランソワ
　Jean-François Millet　112, 167

ミレット，ケイト Kate Millett　32, **125–126**

ミロ，ヨアン Joan Miro　81

百田宗治　128, 151–152, 164

ヤ行

山口勝弘　68

山中散生　16–17, 69, 159

山中富美子　127, 157

ユゴー，ヴァランティーヌ Valentine
　Hugo　25

ユニエ，ジョルジュ Georges Hugnet
　69

横光利一　159

吉田一穂　159

吉原治良　65

吉村二三生　125

米倉寿仁　118

ラ行

ラクロワ，アドン Adon Lacroix　23

ラファエロ　Raffaello Santi　49

リア，アマンダ Amanda Lear　27–28

ミラー，リー Lee Miller　23–24, 26, 29

ルートヴィヒ二世 Ludwig II　77–78,
　83

レイ，マン Man Ray　9, **22–26**, 29, 81,
　171

レスタニー，ピエール Pierre Restany
　67

ワ行

渡辺一夫　159

渡辺武　65

書名・雑誌名・作品名・事項索引

A〜Z

Dali on Modern Art : The Cuckolds of Antiquated Modern Art → *Les Cocus du vieil art moderne*

Dalí ou le filon de la paranoïa 112

Discours de l'imagination 134

ESPRIT 154

Explication des prodiges 134

J'irai veux-tu 135

L'ÉCHANGE SURRÉALISTE 81

L'Usage de la parole 75

La Harpe invisible, fine et moyenne 104

La Revue du cinéma 163, 166

Le Surréalisme et la peinture 63, 67, 69

Les Approches de l'amour et du baiser 134-136

Les Cocus du vieil art moderne 9, 72-73, 85-86, 92, 95, 97

Les Idées lumineuses **73, 75-77**, 167

Les Sens 141

Ma Femme à la chevelure de feu de bois 141

Métamorphose de Narcisse 72-73, 100-101, 105, 113, 116-118

Poèmes d'amour 135

TIME 113

The Diary of Anaïs Nin 33

Une Solitude infinie 134

UNIQUE 136-137

Vaudeville → レビュー

Vogue 27

ア行

「愛と接吻との接近等」 135-136

『青い翼』 6, 131

≪頭に雲のたれこめた男女≫ *Couple aux têtes pleines de nuages* 113

『新しい女性の創造』 *Feminine Mystique* 32

≪アディと輪≫ *Ady aux cerceaux* 26

『アトリエ』 75

『アルラウネ』 *Alraune* 45-46

アルラウネ 45-48, 120

≪アングルのバイオリン（キキ）≫ *Le Violon d'Ingres* 26

≪アンダルシアの犬≫ *Un Chien andalou* 23, 27, 71, **162-164**, **166**, **168-169**

アンチ＝ナルシス 110-112

『衣裳の太陽』 127, 132-133, 135-136

『異説・近代藝術論』 9, 72, **85-86**, 99

「ヴァーグナーとルートヴィッヒ二世との対話（真珠の定義）」 *Dialogue entre Wagner et Louis II de Bavière (Définition de la Perle)* 77

『ヴァリエテ（VARIÉTÉS）』 152

≪ウィリアム・テルの謎≫ *L'Enigme de Guillaume Tell* 94

『上田静栄詩集』 131

「美しき砂礫」 141

≪独活≫ 83

『海に投げた花』 6, **131-133**, 138, 142

≪液状の欲望の誕生≫ *Naissance des*

désirs liquides　104

エディプスコンプレックス　168

≪エマク・バキア≫*Emak-Bakia*　22–23

≪エミリオ・テリー氏の肖像≫（未完）*Portrait de Monsieur Emilio Terry* （inachevé）　103

オイディプス神話　112

≪黄金時代≫*L'Âge d'or*　71, 164

「黄金の矢」　138

オブジェ　4, 11, 19, 24, 26, 76, 103, 120, 171–172

カ行

『カイエ』　151, 158

『概説世界文学』　6

可食的な美　88–89, 98

『仮説の運動』　6

『ガラスの鐘の下で』*Under a Glass Bell*　32, 38–39

「黄いろい楕円」　157

≪記憶の固執≫*Persistance de la mémoire*　81

≪絹のドレスのリー・ミラー≫*Lee Miller en robe de soie*　24

『キネマ旬報』　163

旧約聖書 *Old Testament*　49

キュビスム　1, 25, 140, 161

『暁天』　6, 131

『近親相姦の家』*House of Incest*　32, 36, **38–42, 46, 50–53,** 60

≪空港≫　83

「暗い夏」　9, 162, **164–169**

≪グランドピアノを獣姦する大気的頭蓋骨≫*Crâne atmosphérique sodomisant*

un piano à queue　81, **104**

≪クリストファー・コロンブスによるアメリカの発見（クリストファー・コロンブスの夢）≫*La Découverte de l'Amérique par Christophe Colomb* （*Le Rêve de Christophe Colomb*）　27

「黒い空気」　153

≪毛皮の朝食≫*Le Déjeuner en fourrure*　25

『現代ヨーロッパ文学の系譜』　6

『権力への意志』*Der Wille zur Macht*　95

『こころの押花』　131

『心やさしき男性を讃えて』*In Favor of the Sensitive Man*　145

『コラージュ』*Collage*　144, 147

コラージュ　3, 17, 27–28, 53, 83

「昆虫」　152–153

サ行

≪サイコロ城の秘密≫*Les Mystéres du château du dé*　23

『左川ちか詩集』　151

『左川ちか全詩集』　151

『左川ちか翻訳詩集』　151

『作家』　162

「錆びたナイフ」　153

「サルウアドル ダリ SALVADOR DALI」　79

「三十歳のジャン・コクトオに贈る」　138

サンボリスム→象徴主義

『椎の木』　151

「実験室における太陽氏への公開状」　129

自動記述 écriture automatique　1, 17, 20

『詩と詩論』　67, 127–128, 131, 136, 151, 158

『シナリオ文學全集　6　前衛シナリオ集』　162

「死の鞐」　152, 156, 158

『磁場』 Les Champs Magnétiques　1

「出発」　129, 153

『シュルレアリスム革命』 La Révolution surréaliste　20, 64

『シュルレアリスム簡約辞典』 Dictionnaire abrégé du surréalisme　17, 28, 67

『シュルレアリスム 宣言』 Manifeste du surréalisme　1, 13, 36, 64

『シュルレアリスム第二宣言』 Second manifeste du surréalisme　21

『シュルレアリスムのために』　88

≪瞬間的な記憶を示す超現實主義的物體≫ Objets surréalistes indicateurs de la mémoire instantanée　104

象徴主義　2, 19

≪白い恐怖≫ Spellbound　71

『人工の冬』 Winter of Artifice　32, 38–39

≪真珠説≫　83

「真珠論」　74–75, 77, 81–84, 167

『新文学研究』　151

『新領土』　151

『性の政治学』 Sexual Politics　32, 125

「絶対への接吻」　67

ソラリゼーション　22, 24, 29

存在する媒体　41, 50–51

タ行

第一次世界大戦　1–2, 12, 151

対象存在　êtres-objets　26, 29–30

第二次世界大戦　2, 24, 33, 40, 106

ダダイスム（ダダ）　1, 12, 22, 131, 139

「卵のエチュード」　100, 116, 118

『ダリ』　69, 103–104

男性原理　2–6, 8, 11, 62, 121, 123, 171–173

「断片」　154

「地球創造説」　67

『超現實主義と繪畫』　63, 67

「デカルコマニー」　118

デカルコマニー　83–84

≪照らし出された快楽≫ Les Plaisirs illuminés　160

『天才の日記』 Journal d'un génie　15, 72

「天使は愛のために泣く」　133

「透徹と跛行―左川ちかへの試み―」　128

≪銅版プレス機のそばのメレット≫ Meret à la presse　26

『溶ける魚』 Poisson soluble　55

ナ行

『ナジャ』 Nadja　30, 39–42, 50, 60

「七つの詩」　81

ナルシス　59, 109–113, 116, 118

『ナルシスの変貌』　72, 100–101, 107

≪ナルシスの変貌≫　101–103, 105

肉体存在　26, 29

≪二重のポートレイト≫ Dual Portrait　23

「日本の女性と子供たち」 Women and Children of Japan　145

≪ヌード≫ Nu　26

「ノエルを待ちつつ」　154

ハ行
≪白昼の幻影、近づいてくるグランド
　ピアノの影≫L'Illusion diurne –
　L'Ombre du grand piano approchant
　81
『花と鉄塔』 6, 131
『薔薇・魔術・学説』 64, 131
≪バラの頭部の女≫Femme à la tête de
　roses 81
「巴里と私」 163
≪晩鐘≫L'Angélus 101, 112, 167
『非合理の征服』 La Conquête de
　l'irrationnel 71–72
『美術手帖』 82
≪ひとで≫L'Étoile de mer 23
『秘法十七』 Arcane 17 20
ファム・アンファン femme-enfant
　11, **18**, **20–21**, 25–26, 28, 30–31, 38–
　41, 43–44, 50–51, 142, 144–145,
　147, 149–150, 157, 171
ファム・ファタル femme-fatale 20,
　28, 38, **44–47**, 49–50, 120, 142
フェミニズム 32, 33
フォトコラージュ Photocollage 53
フォトモンタージュ Photomontage →
　フォトコラージュ
『馥郁タル火夫ヨ』 67
複数的ナルシシズム 60–61
『二人』 131
≪部分的幻覚―ピアノの上に出現した
　レーニンの6つの幻影≫
　Hallucination partielle. Six apparitions
　de Lénine sur un piano 81
『文学』 127, 152, 158
『文藝汎論』 157

『文芸レビュー』 151
「ベル・エポックの前衛映画」 163
偏執狂的＝批判的方法（偏執狂的批判
　的考え方） 28–29, 75, 102, 110,
　117
≪ポール・エリュアールの肖像≫
　Portrait de Paul Eluard 103
≪ポルトリガートの聖母≫La Madone
　de Port Ligat 26–27

マ行
『マダム・ブランシュ』 127, 151, 158–
　159
「幻の家」 → 「死の霄」
『見える女』 Femme visible 29, 72, 101,
　159–160
『未来の小説』 The Novel of the Future
　36, 40, 51, 54, 143
≪ミレーの建築学的な晩鐘≫L'Angélus
　architectonique de Millet 81
メリジューヌ Mélusine 39, 41, 49,
　51

ヤ行
『山繭』 67
ユダヤ経典 Jewish Scriptures 49
≪茹でた隠元豆のある柔らかい構造
　（内乱の予感）≫Construction molle
　avec haricots bouillis（Prémonition de
　la guerre civile） 106
ヨーロッパ的原理 2–6, 8, 62–63, 120–
　121, 123, 171–173
≪欲望の適応≫L'Accommodation des
　désirs 160

ラ行
『リアン』　66
≪リー・ミラー≫ Lee Miller　24, 26
≪理性への回帰≫ Le Retour à la raison
　　22
理想自我　113, 116
≪瑠璃色の微粒子的仮説≫ Assumpta
　　corpuscularia lapislazulina　26
レイヨグラフ　22

≪レダ・アトミカ≫ Leda Atomica　26-
　　27
「レビュー」　133-134, 138, 140-141
ロマン主義　2, 19

ワ行
『わが秘められた生涯』 La Vie secrète de
　　Salvador Dalí　73
「私の夜」　153, 167

著者略歴

ルッケル瀬本阿矢（るっけるせもと・あや）

1981 年生まれ。京都大学大学院人間・環境学研究科共生文明学専攻博士後期課程修了。現在、立命館大学准教授。社会的及び文化的背景を中心とした多文化間の影響関係に関する比較文学・文化研究を専門としている。また、英語教育やグローバル人材教育に関する実践的な研究も行う。主な業績として、共編著に『比較文化への視点』（英光社、2013）、学術論文に "Towards Students' Understanding of Plagiarism Through Pedagogical Media in an Academic Writing Course"（*STEM Journal*, Vol.18 ［2］, 2017）、「学習到達目標に則した効果的な指導法の研究―映画『恋愛小説家』を使用した異文化理解教育の実践報告―」（『映画英語教育研究』 第 21 号、2016）などがある。

シュルレアリスムの受容と変容
　―フランス・アメリカ・日本の比較文化研究―

2021 年 3 月 31 日　第 1 刷発行

著　者　ルッケル瀬本阿矢
発行者　黒川美富子
発行所　図書出版　文理閣
　　　　京都市下京区七条河原町西南角〒600-8146
　　　　TEL（075）351-7553　FAX（075）351-7560
　　　　http://www.bunrikaku.com

印刷所　亜細亜印刷株式会社
Ⓒ Aya LUCKEL-SEMOTO 2021
ISBN 978-4-89259-881-4